韓國繪師的
人物插畫
重點　學習筆記

金瑜璃　著

前言

　　世界上有各式各樣的繪師，有如RPG（角色扮演）遊戲一般，每個人都有自己的能力值（Statistic）。有些人不懂得繪圖，但色感非常突出；有些人擅長從遠處審視圖面大局，但卻不擅安排細節。當然，透過充分研究與練習，一個人也能夠將各項能力值都提升到相當水平。只要持續培養繪圖能力，其他的能力值也會自然隨之成長，這就是適用於所有繪師的共通法則。

　　雖然我通過漫畫入學考試錄取大學，也主修漫畫，但我在學生時期卻沒能學到很多東西。縱使教師們已給予卓越的指導，但當時的我總是只執著於描繪瑣碎的東西，並不是一個具備充分繪畫基礎、能夠理解教學內容的學生。

　　經歷一、兩次艱難的課程，不斷碰壁、遭受挫折之後，我不僅對繪畫失去興趣，更埋怨不夠敏銳又經驗不足的自己。

　　「明明和同學們修習同樣的課程，但別說應用了，為什麼我甚至無法理解學過的內容呢？」我往往這般自責。對當時的我而言，需要的是「比起局部、繪圖必須先眼觀大局」的觀念，更迫切需要「為什麼整體比局部更重要」這樣循序漸進、易於理解的課程。若未能解決心中的疑問，我們便只能一個指令一個動作、一成不變地畫圖。

　　本書就是為了像我一樣、像我教學過的學生一樣，不明白為何犯錯，又或根本未能意識到錯誤之處，總是重蹈覆徹，不斷徘徊在人物繪圖的迷宮之中，駐足不前的人而寫的。

　　無論如何，繪圖都沒有捷徑，且往往稍有差錯，就很容易往莫名其妙的方向偏離。希望大家都能步於正軌不必迂迴曲折，能認識到前車之鑒，無需一錯再錯。願本書能成為一本親切的重點筆記，亦是為各位指引正確道路的指南。

2021 年 3 月

億才 **金瑜璃**

韓國繪師的人物插畫重點學習筆記

目錄

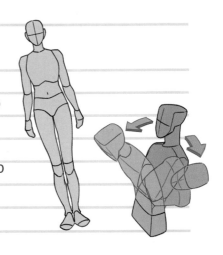
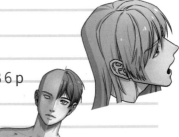

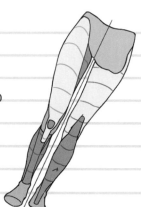

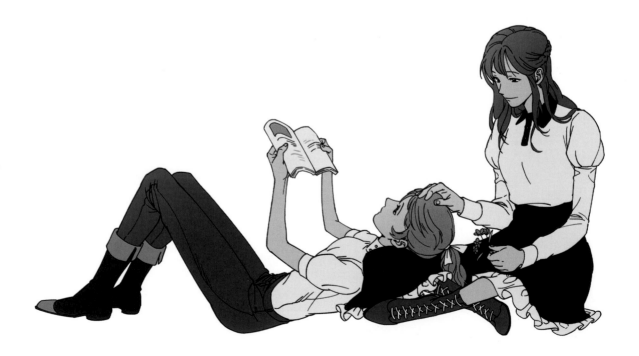

chapter 1

全身重點筆記

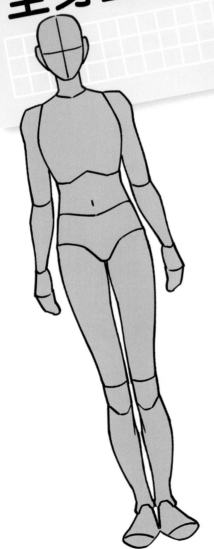

❶比例與曲線
❷增加動態
❸加入透視法

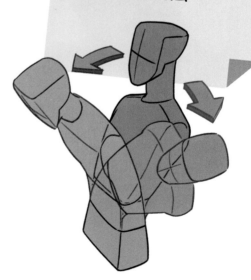

chapter 1
全身重點筆記　　　　－比例與曲線－

許多人在畫人物臉部時能體驗到繪圖的樂趣，
相反地，繪製軀幹時往往令人倍感困難，無從下筆。
比起單純畫出臉龐，繪製軀幹要了解的範圍更廣，
且繪畫過程中需留意的部分也更繁複，自然會使人覺得茫然。
然而，若能**按照全身比例繪製**，
比起沒有動態與情境表現、
僅能單純以臉部表情涵蓋許多敘事的時候，
這將會使你**能夠描寫的範圍提升至截然不同的層次**。
在第一章「全身重點筆記」之中，
我們將學習繪製全身的時候，
必須了解的基本**比例、傾斜與曲線**等，
再進一步學習應用簡單動態和透視法的人體，
並認識**時常混淆或犯錯的部分**。

即使沒有華麗的點綴，
比例正確的畫面，也能
給人扎實穩定的感覺。

8

從剛要開始學習繪製人物角色的人，
到已經有一定程度繪畫經驗，
想了解平時經常錯失的瑣碎細節，
藉此修正慣性錯誤的人，
我們透過循序漸進的章節，
利用本書的構成盡可能給予更多人幫助。
希望重點筆記中記述的重點，
以及適合照樣繪圖的優良範例，
能讓各位按部就班地熟練全身繪製，不再徬徨。

先熟練基本的八頭身比例之後，
再學習繪製三～七頭身的人物。
將能表現出擁有多樣年齡層與比
例的人物角色。

八頭身人物的比例與曲線

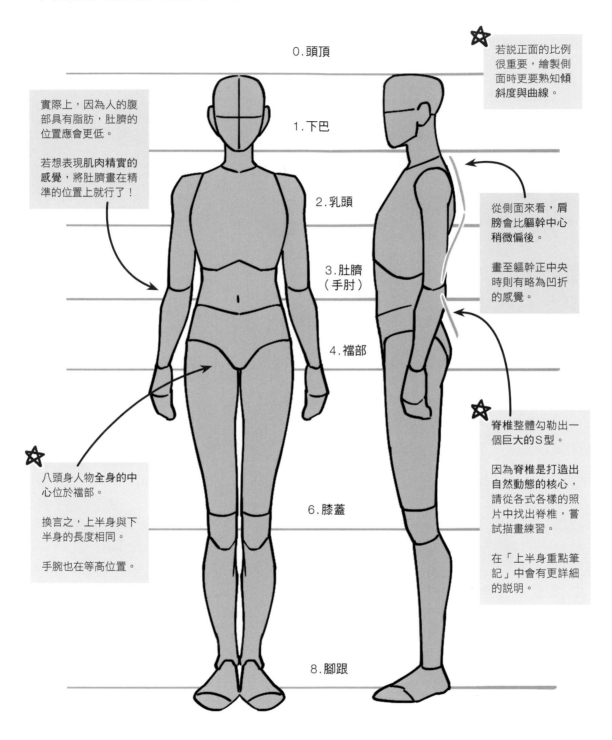

0.頭頂

1.下巴

2.乳頭

3.肚臍
（手肘）

4.襠部

6.膝蓋

8.腳跟

實際上，因為人的腹部具有脂肪，肚臍的位置應會更低。

若想表現肌肉精實的感覺，將肚臍畫在精準的位置上就行了！

八頭身人物全身的中心位於襠部。

換言之，上半身與下半身的長度相同。

手腕也在等高位置。

若說正面的比例很重要，繪製側面時更要熟知傾斜度與曲線。

從側面來看，肩膀會比軀幹中心稍微偏後。

畫至軀幹正中央時則有略為凹折的感覺。

脊椎整體勾勒出一個巨大的S型。

因為脊椎是打造出自然動態的核心，請從各式各樣的照片中找出脊椎，嘗試描畫練習。

在「上半身重點筆記」中會有更詳細的說明。

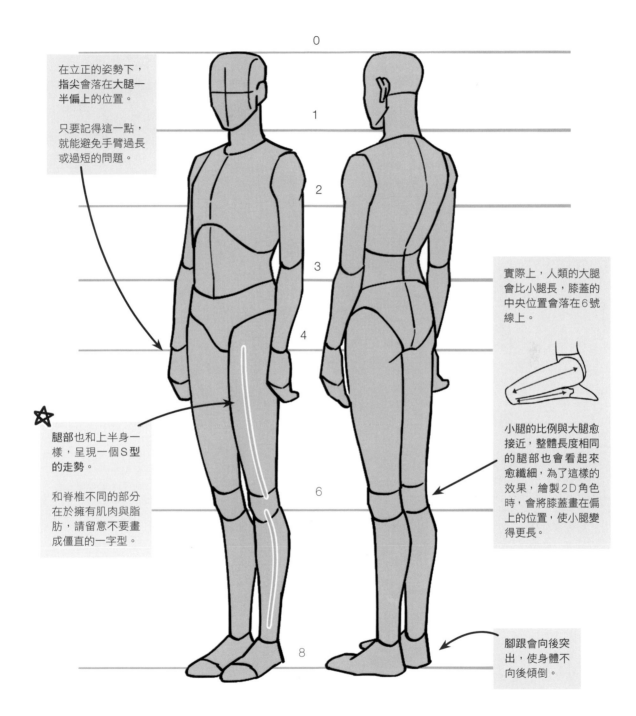

在立正的姿勢下，指尖會落在大腿一半偏上的位置。

只要記得這一點，就能避免手臂過長或過短的問題。

☆

腿部也和上半身一樣，呈現一個S型的走勢。

和脊椎不同的部分在於擁有肌肉與脂肪，請留意不要畫成僵直的一字型。

實際上，人類的大腿會比小腿長，膝蓋的中央位置會落在6號線上。

小腿的比例與大腿愈接近，整體長度相同的腿部也會看起來愈纖細，為了這樣的效果，繪製2D角色時，會將膝蓋畫在偏上的位置，使小腿變得更長。

腳跟會向後突出，使身體不向後傾倒。

0
1
2
3
4
6
8

11

八頭身角色範例

請多多透過照片資料，觀察從側面觀看時胸腔的厚度。

這是使人物側面呈現出穩定感的重點。

（X）　　（O）

繪製頭髮時，務必留意維持草稿預定的頭頂位置，可防止頭部變得過大。

女性的胸部主要由脂肪組成，故乳頭的位置會偏低。

肩膀、骨盆、膝蓋等等即使有衣物也容易向外突出的部位，需從草稿階段就仔細確認比例去繪製。

即使有時尚模特兒等等例外，但八頭身的人物，包含胸腔在內的大部分骨骼本身就偏寬大。

若不想讓人物顯得太壯碩、想強調纖細柔弱的感覺，就嘗試將胸腔改得比範例圖更小一些吧！

只要不是完全貼身的衣物，就不會完整呈現軀幹的曲線。

務必考量衣物與身體之間浮動的空間去繪製衣物輪廓。

從正面看，受骨骼形狀影響，大腿線條會呈現特殊的斜線型態。

在第四章「下半身重點筆記」中會更詳盡地説明。

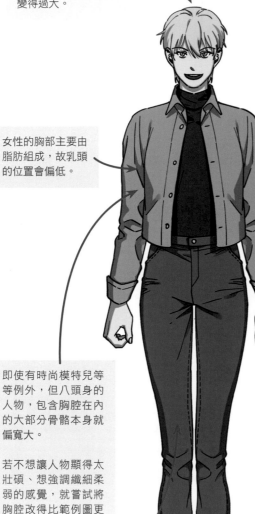

八頭身角色範例

繪製**半側面**視角的軀幹時，正面說明過的**比例**、側面說明過的**曲線**，上述二者都必須留意。

不僅不能遺忘整體的比例，還需記得軀幹有哪些部位突出或凹陷，也請多從遠處確認人物是否有好好站穩、不會傾倒喔！

細心勾勒出肩膀處變遠的感覺。距離相機鏡頭較近的一側肩膀看起來較長較寬，較遠的一側肩膀則較窄短。

比起從側面觀看時，脖頸位置不會那麼偏後、腰部凹陷曲度也不會那麼大。

嚴格把持住介於正面與側面之間的分寸頗為棘手。

繪製半側面自然的腿部線條尤為困難，若能先畫出一條從軀幹中心通過的垂直線，便能成為基準線，幫助角色不傾倒。

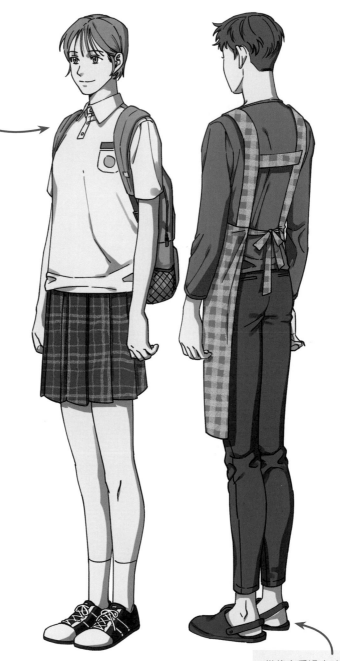

從後方看過去時，也請注意腳跟的突出。

全身重點筆記

－增加動態－

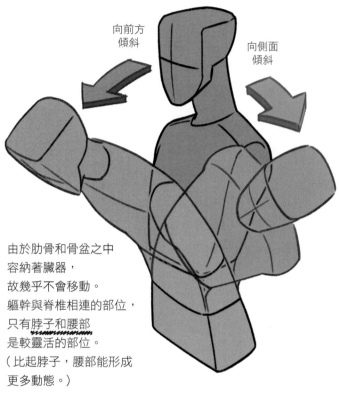

向前方
傾斜

向側面
傾斜

由於肋骨和骨盆之中
容納著臟器,
故幾乎不會移動。
軀幹與脊椎相連的部位,
只有脖子和腰部
是較靈活的部位。
(比起脖子,腰部能形成
更多動態。)

如何輕鬆打造動態?

如下方圖例所示,使肩膀和骨盆傾斜、
單腳放鬆不施力的狀態,
就稱為「**對立式平衡
(Contrapposto)**」,
也就是俗稱三七步的姿勢。

比起立正,這個姿態整體更富動感,
也能給予**加倍自然的感覺**。

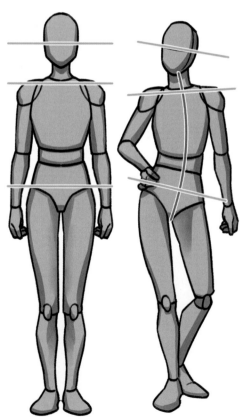

繪製對立式平衡姿勢的方法!

－若單腳放鬆不施力,肩膀與骨盆會自然向相反方向傾轉。
此時,肩膀與骨盆的傾斜度不同也沒關係。
若刻意歪斜至相同的角度,反倒可能予人誇張刻意的感覺。

－頭部雖然沒有必要一併傾斜,但若稍微歪向肩膀的反方向,
更能營造出動態。

－處理放鬆的那條腿時可以向外伸直、或彎曲起來等等,
自然地輕觸地面即可。

－承重的那一條腿會稍微向內側收攏,
這是受到身體重心影響,將於下一頁說明。

何謂身體重心？

讓雙腳平放於地面，
觀察一下腳下形成的四邊形區塊吧。
這個區塊就稱為「基底面」。
我們可以繪製出一條通過
四邊形中心點的垂直線，
當該線與人物的重心愈接近，
則**則感覺愈穩定。**

只要利用基底面與身體重心線，
便能畫出自然又穩定的動態；
反之，也能繪製彷彿動作瞬間被凍結般
鮮活的動態。

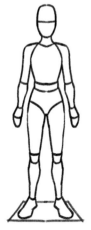

穩定站立的
人物。

基底面
傾向一側，
看起來不穩定。

單腳收攏
靠近中心，
就能感到穩定。

只有單腳的腳跟接觸地面，
像是即將跌倒之際的場景，
能感受到鮮明的動態。

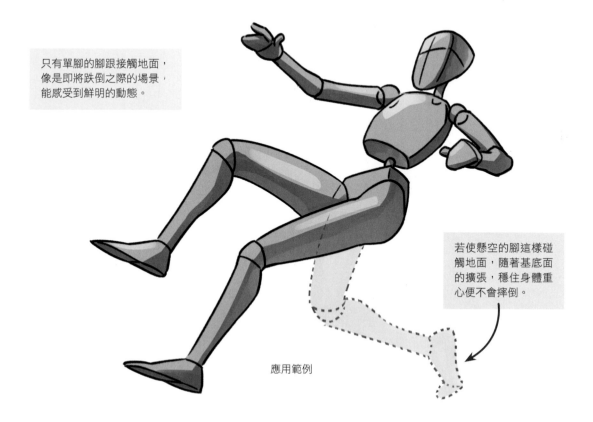

若使懸空的腳這樣碰
觸地面，隨著基底面
的擴張，穩住身體重
心便不會摔倒。

應用範例

15

身體重心的移動
（前傾姿勢）

當身體朝前彎曲，重心向前移動的話，腳底（基底面）也要同時前移，人物才不會傾倒。

在側面範例之中，從腳底中心點繪製一條垂直線，即可用肉眼觀察身體重心。

當我們必須繪製陌生又困難的動態時，先畫出側面圖會更易於理解動作。

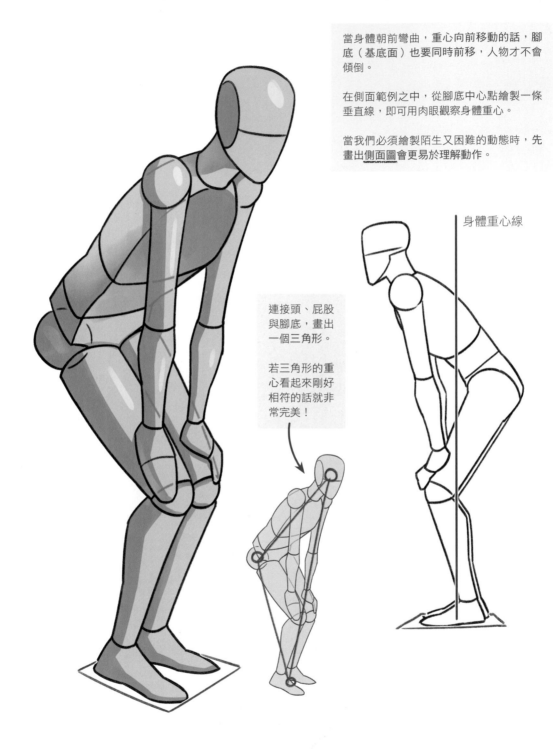

連接頭、屁股與腳底，畫出一個三角形。

若三角形的重心看起來剛好相符的話就非常完美！

身體重心線

身體重心的移動
（後仰姿勢）

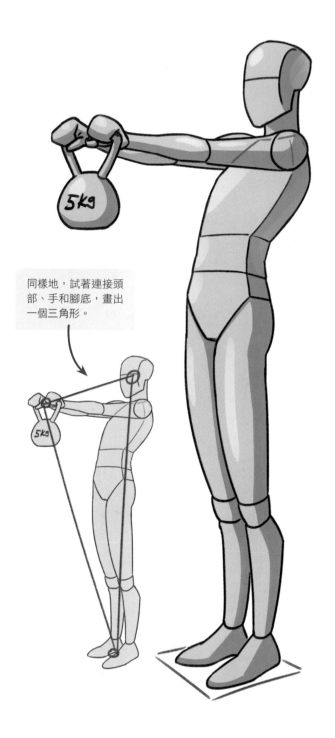

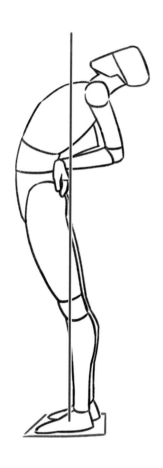

這次讓身體改向後彎折。

為了對準身體重心，上半身的位置會比腿部更偏向後方。

同樣地，在側面範例中畫出一條身體重心線，就能發現腿部有相當程度的傾斜，逐漸往身體重心處收攏的情況。

同樣地，試著連接頭部、手和腳底，畫出一個三角形。

角色範例

（前傾姿勢）

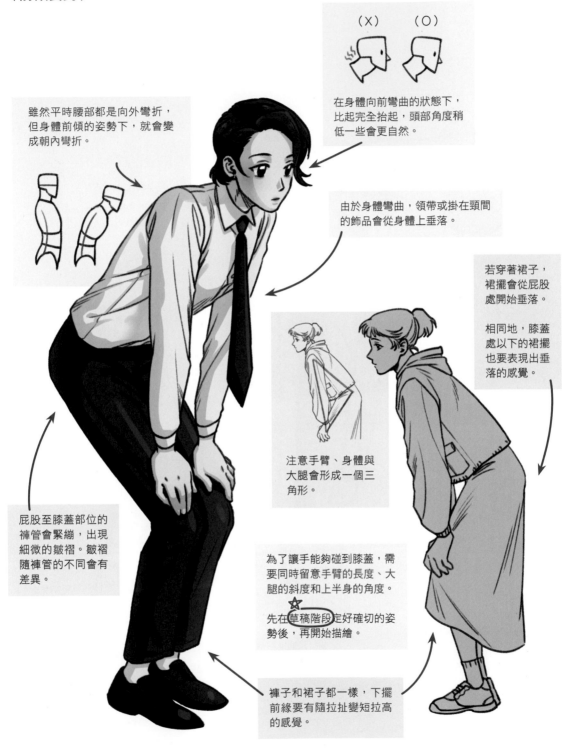

（X）　（O）

在身體向前彎曲的狀態下，比起完全抬起，頭部角度稍低一些會更自然。

雖然平時腰部都是向外彎折，但身體前傾的姿勢下，就會變成朝內彎折。

由於身體彎曲，領帶或掛在頸間的飾品會從身體上垂落。

若穿著裙子，裙擺會從屁股處開始垂落。

相同地，膝蓋處以下的裙擺也要表現出垂落的感覺。

注意手臂、身體與大腿會形成一個三角形。

屁股至膝蓋部位的褲管會緊繃，出現細微的皺褶。皺褶隨褲管的不同會有差異。

為了讓手能夠碰到膝蓋，需要同時留意手臂的長度、大腿的斜度和上半身的角度。

先在草稿階段定好確切的姿勢後，再開始描繪。

褲子和裙子都一樣，下擺前緣要有隨拉扯變短拉高的感覺。

18

角色範例
（後仰姿勢）

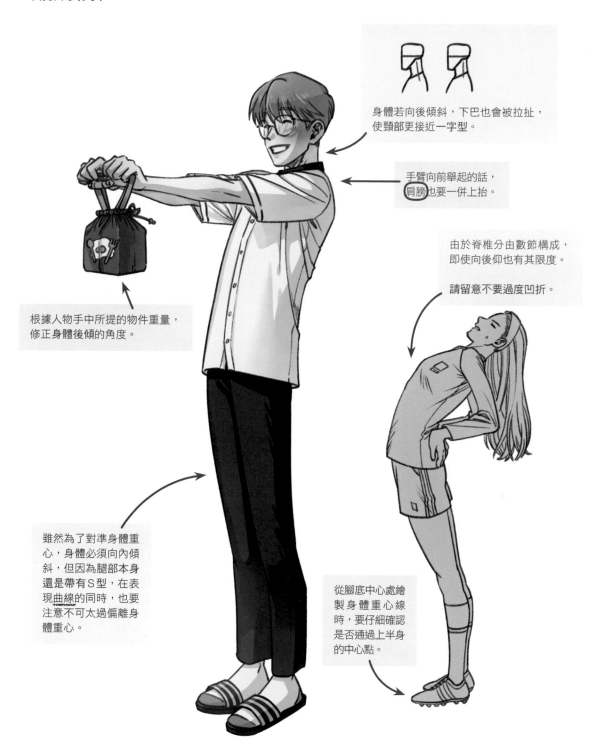

身體若向後傾斜，下巴也會被拉扯，使頸部更接近一字型。

手臂向前舉起的話，肩膀也要一併上抬。

由於脊椎分由數節構成，即使向後仰也有其限度。

請留意不要過度凹折。

根據人物手中所提的物件重量，修正身體後傾的角度。

雖然為了對準身體重心，身體必須向內傾斜，但因為腿部本身還是帶有S型，在表現曲線的同時，也要注意不可太過偏離身體重心。

從腳底中心處繪製身體重心線時，要仔細確認是否通過上半身的中心點。

19

chapter 1
全身重點筆記
－加入透視法－

在前章節中,我們學習了軀幹的比例與曲線。
在第二章裡,將**利用前面學到的知識,再加上些許透視法**嘗試繪製全身,
並附帶簡單的説明,即使原先沒有透視的概念也能輕鬆應用。
慢慢閱讀説明,跟著範例圖多畫幾次看看吧!

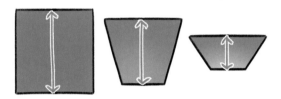

方形愈傾斜,看起來就會愈短小(收縮)。

我們都知道,距離鏡頭愈近的物體看起來愈
大;位於遠處的物體則看起來較小。

也就是説,若從上方俯視,看起來頭部會比
較大、腳就會比較小!而構成中間的肩膀、
腰部、大腿等部位,也會依序逐漸變窄變短。

這就稱為「收縮」,又或「縮減」。

若自己的圖畫應用透視法之後看起來有些不協調,
多半是因為繪畫時只考慮到「收縮」現象。

若想表現人體軀幹自然的透視,還必須了解另一個
重點。

那便是「隱蔽處」。

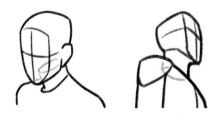

隱蔽處範例。頭部和胸部會稍微遮蓋住頸部。

繪製全身時如未考慮到隱蔽
處、只著重收縮的話,就會犯
下這樣的失誤。

如果同時留意收縮與隱蔽處,
畫出來會怎麼樣呢?

現在就來學一學,要注意哪些
部分,才不會一錯再錯吧!

已經把遠處的頭部畫
得較小、腿也畫得比
較大了……但總覺得
有點不對勁!

若留意**因為人體曲
線而遮蔽的部分,**
就能駕馭自然的人
體透視啦!

若參考**側面圖**，對於繪製全身透視有很大的幫助。

高角度（俯視）鏡頭

❶ 脊椎的曲線
❷ 身體正面的曲線
❸ 腿部的曲線都要記得！

低角度（仰視）鏡頭

一邊回想前面學過的**「身體曲線」**，一邊想像我們就是相機鏡頭！

高角度的特徵

－看起來頭部大而腳較小。

－頭頂、肩膀上方、上胸、腳背……只看得見頂面。

－下巴底部、襠部、腳底……底面是看不見的。

－頭部會遮住脖子，隨著鏡頭的高度不同，可能看見少許、或完全看不見。

由於下巴尖端至脖子處的距離，故從上面看來頭部會擋住脖頸。

－骨盆幾乎看不到。

－腿部看起來會變短。
至於會變多短，則隨鏡頭的高度與距離有所差異。

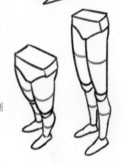

由於相機位於高處，腿部看起來極短的範例（左）／反例（右）

低角度的特徵

－看起來頭部小而腳較大。

－下巴底部、襠部、腳底……只看得見底面。

－頭頂、肩膀上方、上胸……頂面是看不見的。
（隨著視線的高低，可能看得見腳背！）

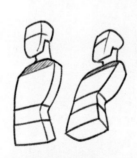

－上胸變得窄短，隨著鏡頭的高度，也有可能完全看不到。

－腿看起來會變長，尤其是小腿部分，畫得比平時更細長也可以。

隨著鏡頭的高度差異，上胸可見的面積也有所不同。在極度仰視的情況下，也有可能完全看不見胸口！

21

高角度全身與低角度全身範例

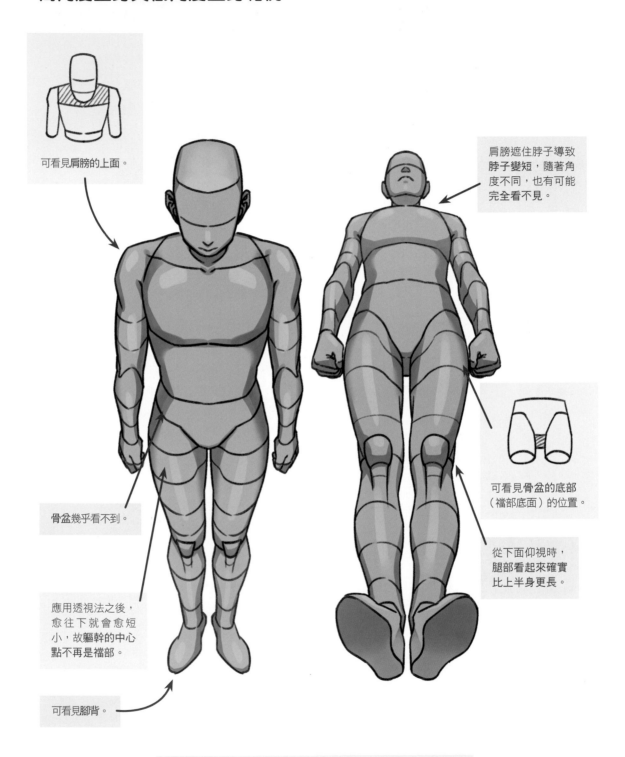

可看見肩膀的上面。

肩膀遮住脖子導致脖子變短，隨著角度不同，也有可能完全看不見。

骨盆幾乎看不到。

可看見骨盆的底部（襠部底面）的位置。

從下面仰視時，腿部看起來確實比上半身更長。

應用透視法之後，愈往下就會愈短小，故軀幹的中心點不再是襠部。

可看見腳背。

縱使應用了透視法，也要維持前面所學的八頭身的比例，確定各個關節的位置。（例：襠部與手腕應畫於同一線上。）

讓我們再觀察兩個應用高角度的範例吧。
一是比起前頁範例，**鏡頭的位置更高**，
是**需要更大幅度收縮**的範例（左下）。
二是將**鏡頭安排在四十五度角**位置，
整體透視會**往斜向收縮**，
更具立體感的範例（右圖）。

嘗試畫一次從四十五度角觀看的角度，對於理解全身透視非常有幫助。

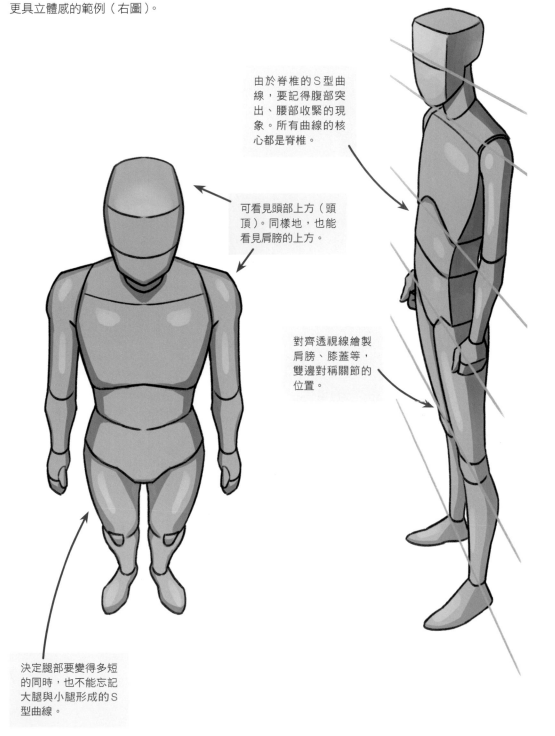

由於脊椎的Ｓ型曲線，要記得腹部突出、腰部收緊的現象。所有曲線的核心都是脊椎。

可看見頭部上方（頭頂）。同樣地，也能看見肩膀的上方。

對齊透視線繪製肩膀、膝蓋等，雙邊對稱關節的位置。

決定腿部要變得多短的同時，也不能忘記大腿與小腿形成的Ｓ型曲線。

任何物體，只要**距離鏡頭愈遠，看起來就會愈模糊**。
因為這是自然現象，若沒有意識到、不仔細觀察的話，
用肉眼很難明確區辨。
雖然如此，在下列範例中**愈遠的部位著色也愈蒼白、模糊**。

位於遠處的部位
看起來不鮮明才
更自然，一般來
說不會過度強調
亮面與陰影。

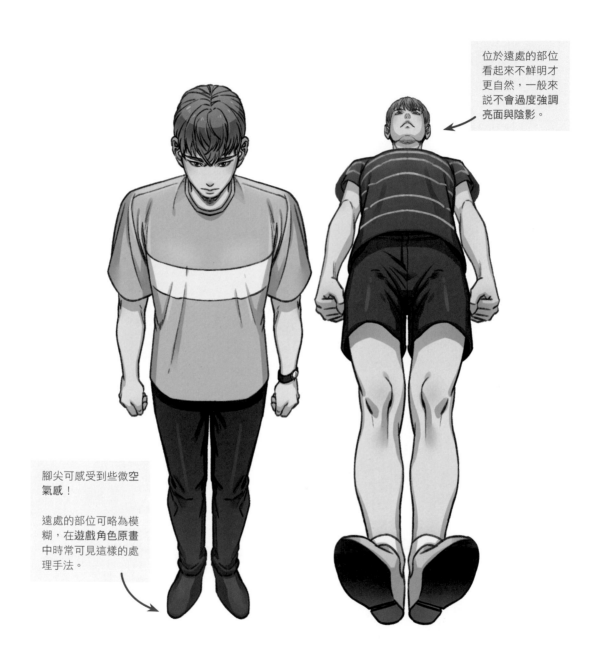

腳尖可感受到些微空
氣感！

遠處的部位可略為模
糊，在遊戲角色原畫
中時常可見這樣的處
理手法。

處理俯視角度的下半身，以及仰視角度的上半身時，
可用帶灰階的淺天藍色輕薄覆蓋，表現些微模糊的感覺。
不見得要利用色彩處理，也可以透過調整**線條的寬度**或**描寫的細節**等各種方法，
在自己的畫中應用看看吧。

雙眼也是對稱的，繪製時
需對齊擺放在透視線上。

更詳盡的臉部透視法，將
在第二章「頭部重點筆
記」中探討。

因為可看見頭頂，
故需仔細描繪頭部
的頂端。

只要不是完全貼身
的衣物，就應表現
出腰部與衣物之間
的浮動空間。

若能看見肩膀上
方，也會看見衣
物的裁縫線。

透過練習找出
軀幹正面與側
面的界線，可
畫出更具立體
感的軀幹。

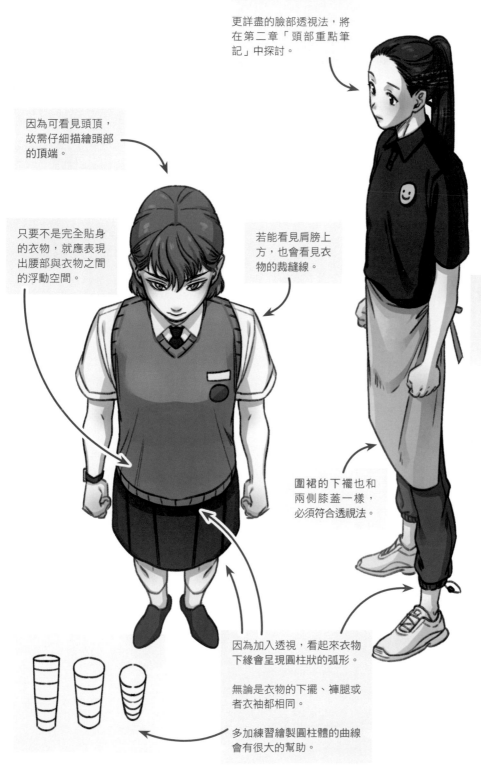

圍裙的下襬也和
兩側膝蓋一樣，
必須符合透視法。

因為加入透視，看起來衣物
下緣會呈現圓柱狀的弧形。

無論是衣物的下擺、褲腿或
者衣袖都相同。

多加練習繪製圓柱體的曲線
會有很大的幫助。

讓我們再看三個應用了低角度的範例。

一是比起前述範例，**鏡頭的位置更低**，
是**需要更大幅度收縮**的範例（第一個）。

二是將**鏡頭安排在四十五度角**位置，往斜向收縮，
更具立體透視感的範例（第二個）。

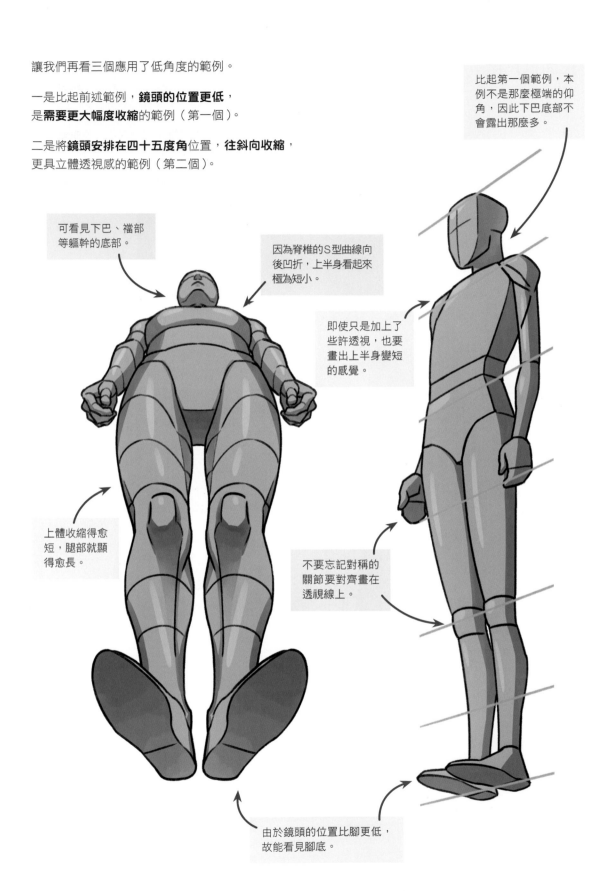

可看見下巴、襠部
等軀幹的底部。

因為脊椎的S型曲線向
後凹折，上半身看起來
極為短小。

比起第一個範例，本
例不是那麼極端的仰
角，因此下巴底部不
會露出那麼多。

即使只是加上了
些許透視，也要
畫出上半身變短
的感覺。

上體收縮得愈
短，腿部就顯
得愈長。

不要忘記對稱的
關節要對齊畫在
透視線上。

由於鏡頭的位置比腳更低，
故能看見腳底。

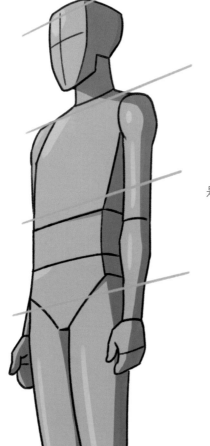

有發現左側範例（第三個）
和第二個範例的差別嗎？

比起第三個範例，第二個範例中鏡頭設置的角度更低。
我們鮮少遇到視角比地面更低、
足以看見站立之人的腳底的情形。

因此，以仰角繪製全身時，
往往會**將視角設定於小腿～腳踝之間的位置**。
就是旁邊第三個範例的情況。

比起第二的範例，
或許能給人**更自然**（更眼熟）**的感覺**。

因為，利用適當的仰角使腿更顯長，
是在服裝型錄或時尚模特兒的全身照之中常見的方法。

透過下一頁的角色範例更仔細地了解吧。

有些意外的是，這樣些微的低角度，反而
幾乎看不見下巴的底面。

若是一般仰視的情況，臉部很容易出現極
強的透視現象，但即便是少許的仰角狀
態，也有機會需要用誇張的透視繪製臉部。

在第二章「頭部重點筆記」中我們再詳細
了解。

這個角度的仰角是
看不見下巴底面的。

若會看見下巴底面
的話，表示人的視
線比想像的還要低
許多。

雖然是仰角，但由於
視線高度比腳更高，
所以看不見腳底，而
是看見腳背。

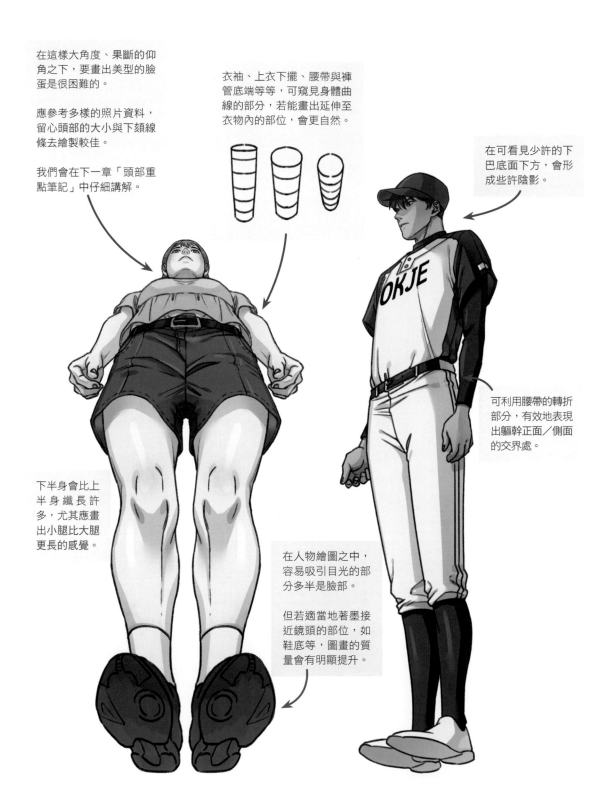

在這樣大角度、果斷的仰角之下，要畫出美型的臉蛋是很困難的。

應參考多樣的照片資料，留心頭部的大小與下頦線條去繪製較佳。

我們會在下一章「頭部重點筆記」中仔細講解。

衣袖、上衣下擺、腰帶與褲管底端等等，可窺見身體曲線的部分，若能畫出延伸至衣物內的部位，會更自然。

在可看見少許的下巴底面下方，會形成些許陰影。

可利用腰帶的轉折部分，有效地表現出軀幹正面／側面的交界處。

下半身會比上半身纖長許多，尤其應畫出小腿比大腿更長的感覺。

在人物繪圖之中，容易吸引目光的部分多半是臉部。

但若適當地著墨接近鏡頭的部位，如鞋底等，圖畫的質量會有明顯提升。

比起左頁範例，本例中鏡
頭的高度較高，下巴底部
是看不到的。

繪製仰視角度時，需時時
檢查自己是否會習慣性地
畫出下巴底部。

一般來說，距離鏡頭愈近的物體看起來愈大、愈長才是常態，
但由於肩膀的形狀，有時在四十五度角的側面圖之中，會出現
遠處那一側的肩膀看起來幅度更寬的感覺。

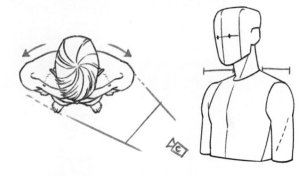

由於在自然狀態下，肩膀會稍微往內側凹傾進來，應考慮肩膀
內凹的角度與鏡頭的相對位置，決定肩膀的寬度。

當我們要對齊透視線繪製對稱
部位時，需注意視線的高度。
高於視線的部位以及低於視線
的部位，二者傾斜的方向正好
相反。

因此，位置低於視線的腳尖部
位，應與上半身以相反的傾斜
度對稱繪製。

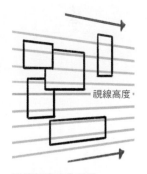

視線高度。

以視線高度為基準，
其上／下方的透視線傾斜角度不同！

在第一章「全身重點筆記」裡未能介紹的、
難易度較高的應用範例，
我們會在後續章節
「頭部、上半身、下半身重點筆記」之中討論。

若不是一般站姿，而是手腳彎曲、相互接觸的姿勢，就必須先考慮各部位的比例繪出草稿，才能避免失誤。

若分別研究比例、動作與透視等片段資訊，往往很難將各種知識相互連結。

但只要深入理解比例，並能夠熟練應用的話，也能迅速熟悉動態和透視法！

前述中的多樣範例，尤其是有圖形化的例子，一定要照著圖例多多練習！

頭部重點筆記

❶頭部的比例
❷眼睛和嘴巴的動作
❸加入透視法

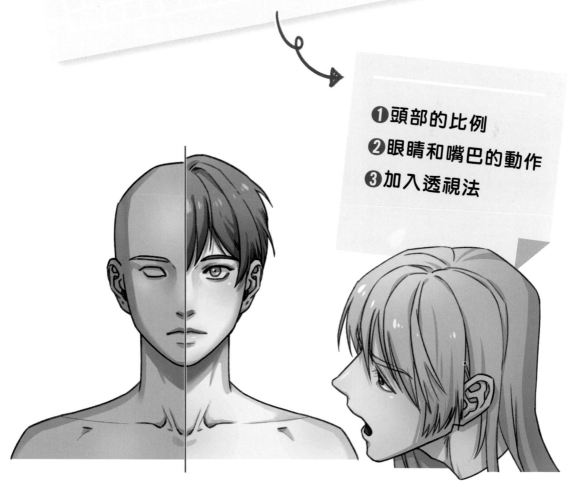

頭部重點筆記

－頭部的比例－

不要忘記以頭頂和下巴尖端為基準 這個概念！

在草稿上起草人物角色的階段，
時常會犯下忘記頭頂位置，
導致頭型畫得過大的失誤！

一般來説，頭部會以橫豎
比1:1.5的比例繪製。

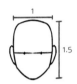

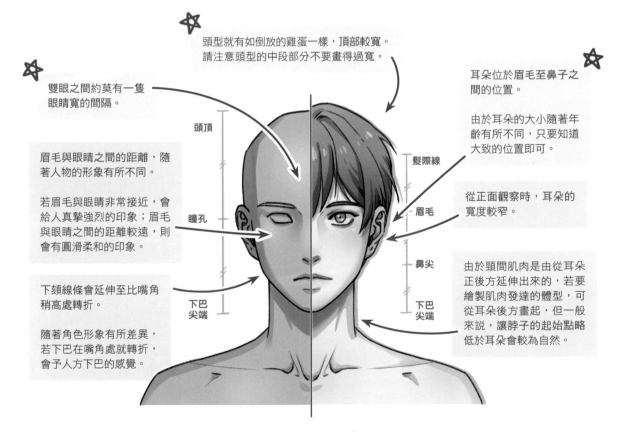

頭型就有如倒放的雞蛋一樣，頂部較寬。
請注意頭型的中段部分不要畫得過寬。

耳朵位於眉毛至鼻子之
間的位置。

由於耳朵的大小隨著年
齡有所不同，只要知道
大致的位置即可。

雙眼之間約莫有一隻
眼睛寬的間隔。

從正面觀察時，耳朵的
寬度較窄。

眉毛與眼睛之間的距離，隨
著人物的形象有所不同。

若眉毛與眼睛非常接近，會
給人真摯強烈的印象；眉毛
與眼睛之間的距離較遠，則
會有圓滑柔和的印象。

由於頸間肌肉是由從耳朵
正後方延伸出來的，若要
繪製肌肉發達的體型，可
從耳朵後方畫起，但一般
來説，讓脖子的起始點略
低於耳朵會較為自然。

下頦線條會延伸至比嘴角
稍高處轉折。

隨著角色形象有所差異，
若下巴在嘴角處就轉折，
會予人方下巴的感覺。

頭頂

瞳孔

下巴
尖端

髮際線

眉毛

鼻尖

下巴
尖端

以左右各多畫一顆頭的感覺作為肩膀寬度的基準。
隨著體型不同，肩寬也有可能變寬或變窄。

 從側面看去，頭型的橫豎比約為1：1。

此時，根據人物五官的立體程度，頭型前後的幅寬可能有異。根據繪畫風格的需要，畫得較短也沒關係。

這種情況下眼睛也會更深。

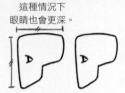

前後幅寬較長與較短的頭型。

耳朵的起始點約在頭部豎高的中間。

耳朵本身是略帶傾斜的型態，一般我們所知的耳朵形狀較接近側面觀看的耳朵形狀。

從正面／側面觀察時耳朵的形狀有何不同，請多找尋照片資料作為參考！

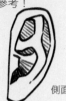

側面　　　　正面

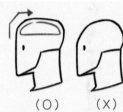

從額頭延伸至頭頂的部分，比想像中更有稜角。

若畫得過度圓滑，腦部的位置就會被壓縮，看起來會不太對勁。

後腦勺也是如此。

（O）　　（X）

記得鼻梁起始的部分約位於雙眼之間，就能畫得很自然。隨著形象不同也有些微差異。

基本　　　可靠、強韌　　可愛、年幼

繪製鼻子、嘴巴和下頦線條的時候，可將鼻尖至下巴尖端以直線相連以決定嘴型。根據口腔構造與人物形象，嘴唇可能碰到、也可能不接觸到基準線。

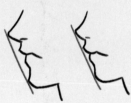

接觸的情況　　不接觸的情況

頭腦後方（後腦勺）長度很短。請留意脖子起始點的位置。

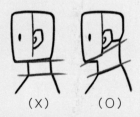

（X）　　　　（O）

脖子最底部的收尾部分也同樣是傾斜的，因為前胸的位置較低而後頸較高。

繪製下巴尖端和脖子之間的間隔時，需考慮脖子本身的厚度。下巴底部的角度會比直角更尖斜一點，以稍微向上勾的感覺繪製較佳。

若畫成完全直角、或太過尖銳，可能會有些不自然。

老人和幼兒的比例

由於下巴還未發育完全，頭型的垂直長度較短。眼睛要畫在中間偏低的位置較為合適。

成人　幼兒

在成長階段，頭部的豎高會成長得比後腦勺的橫幅更多，頭頂部分要畫得足夠寬大。

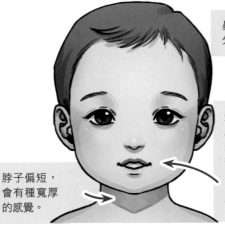

鼻梁較低，鼻尖部分要些微翹起。

受到臉頰的肉擠壓，嘴唇像向前突起一樣，需畫得鼓翹。

下巴目前尚未發育，較小且短。

脖子偏短，會有種寬厚的感覺。

由於體毛較少，頭髮和眉毛應畫成稀少且輕薄的感覺。

鼻子的軟骨處（鼻梁下端）已經下垂、突顯出鼻骨（鼻梁上端）部分，接近鷹鉤鼻的型態。

軟骨

由於有一道將眼皮上提的肌肉（額肌），會出現三道皺紋。

頭型的比例雖與年輕人一樣為1：1.5，但由於上年紀後鼻子下垂，產生彷彿臉孔下半部拉長的印象。

眼瞼、耳垂、嘴唇等由脂肪組成的部位，以及鼻子、耳廓等由軟骨組成的部位，在歲月中受重力影響，會向下垂落。

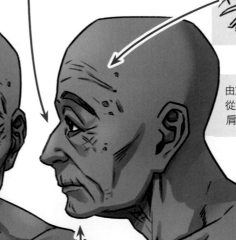

由於頸部向前彎曲，從正面看來，就有如肩膀上提的感覺。

年老時嘴唇乾癟會向內收攏，因此上唇不會突出。

多樣比例、形象各異的角色

眼睛和眉毛愈接近，
就愈能予人真摯而強
悍的感覺。

★ 只要將臉部比例形塑些微差
異，同性別的角色也能形成
多樣的印象。

眼睛和眉毛相距愈遠，愈
能顯出輕巧、柔和與爽朗
的感覺。

將幼兒的比例應用在
圖畫中，就能形塑出
可愛的角色。

適當地加入部分老年人
的特徵，就能形塑出中
年形象的角色。

頭部重點筆記

－眼睛和嘴巴的動作－

繪製**表情**就是傳達**人物角色情感**的方法。
因為人物角色往往是引領故事的主體，
必須能夠精確地傳遞感情。

我們來學習一下五官之中負責表現情感、
運動方式也很類似的**眼睛與嘴巴**吧！

在接續的第三個章節之中，
我們也會將透視應用到眼睛與嘴巴的動作上。

歡笑或生氣的臉龐該怎麼畫呢？
眼睛和嘴巴又是怎麼運動的呢？

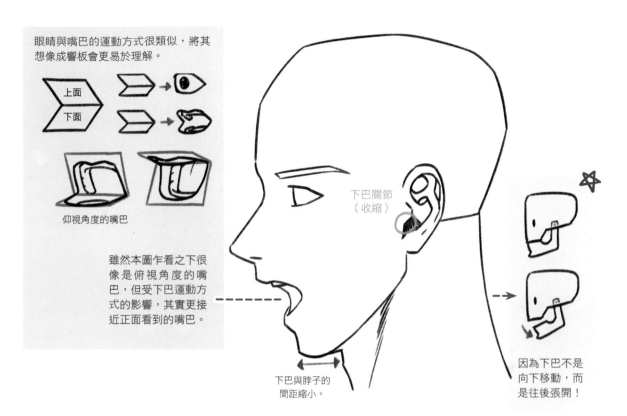

眼睛與嘴巴的運動方式很類似,將其
想像成響板會更易於理解。

上面
下面

仰視角度的嘴巴

雖然本圖乍看之下很
像是俯視角度的嘴
巴,但受下巴運動方
式的影響,其實更接
近正面看到的嘴巴。

下巴關節
(收縮)

下巴與脖子的
間距縮小。

因為下巴不是
向下移動,而
是往後張開!

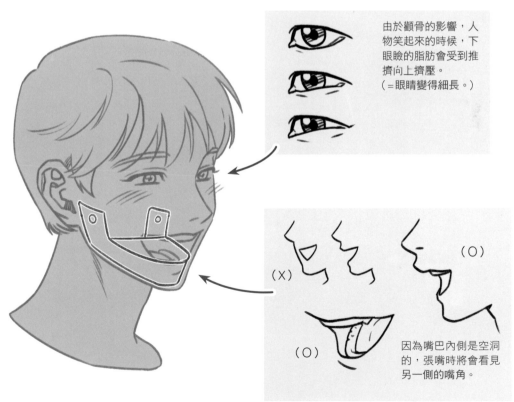

由於顴骨的影響,人
物笑起來的時候,下
眼瞼的脂肪會受到推
擠向上擠壓。
(=眼睛變得細長。)

(X)

(O)

(O)

因為嘴巴內側是空洞
的,張嘴時將會看見
另一側的嘴角。

頭部重點筆記

－加入透視法－

在進行溝通的時候，臉部扮演了很重要的角色，
比起人物的肢體，人們往往對頭部抱持更高的興趣。
這也是比起全身透視，**臉部透視更加困難，
略有差錯都會顯得不自然**的原因。

利用前述第一章節「全身重點筆記」
所學的**收縮與隱蔽點**，
來看看臉部透視擁有哪些特徵，
以及容易犯錯的地方吧。

放大從整體來看，以臉部最為突出的地
方**鼻尖**為基準，可區分為臉部上半部／
下半部，各自的傾斜角度不同。

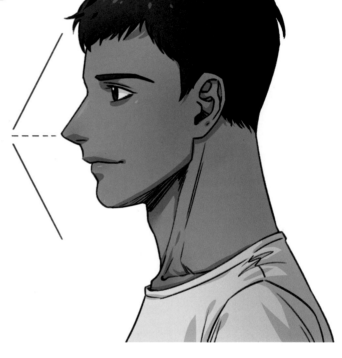

從上方俯視時（可
看見上半部較多、
而下半部較少！）

從下方仰視時（可
看見下半部較多、
而上半部較少！）

在紙上繪製一隻眼睛，再想像將紙張圓筒狀地捲起來。
眼睛和嘴巴都有著這樣圓弧狀的曲度。
雖然臉部表面本身的弧度也有影響，但主要是因為眼眶
和嘴巴裡有眼球與牙齒。必須先認知到這個曲度再應用
透視，才能構成更自然的臉部透視。

實際上的眼睛和嘴巴
看起來是這種樣貌。

仔細觀察看看紅線描繪
出的凹凸形體吧！

高角度與低角度的特徵！

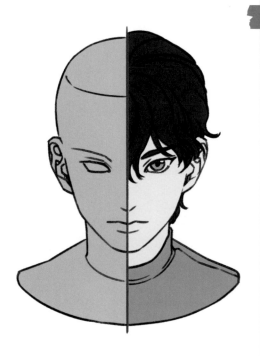

－可看見朝上的面，如頭頂、肩膀上面等。

－眼睛和眉毛看起來距離變近。

眉骨下方的凹陷處稱作眼窩。

由於眼窩位於朝下的一面，
故鏡頭由上方俯視時可能變窄，或者看不見。

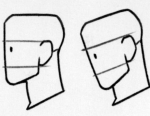

－鼻梁看起來變長。

－由於臉部本身是圓弧曲面，眼角和嘴角會顯得有些上揚。

－耳朵看起來會偏高。

－下頷線條（下巴轉折處）看起來高於嘴角位置，整體臉型更
顯修長。

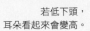

從正面觀看時，
耳朵位於眉毛與
鼻子之間的位置。

若低下頭，
耳朵看起來會變高。

－看不見頭頂與肩膀上方。

－鼻梁看起來變短；反之，能看到鼻子底面。

可看見鼻子底面與鼻孔，
鼻梁則被收縮，看起來偏短。

－由於臉部本身是圓弧曲面，眼角和嘴角會顯得下垂。

－耳朵看起來偏低。

－下頷線條（下巴轉折處）看起來低於嘴角，下巴稜角更
明顯。

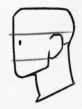
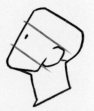

從正面觀看時，
耳朵位於眉毛與
鼻子之間的位置。

若抬起頭，
耳朵看起來會變低。

－根據鏡頭位置高低，有時也能看見下巴的底面。

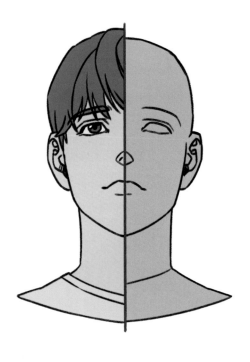

正面高角度

當頭頂部的可見面積增加時，正面也要隨之收縮才行。若頂部與正面的面積都不收縮，會造成透視和比例錯誤，請多加留意。

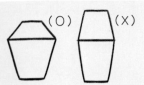

俯視時眼角和嘴角會顯得上揚，有如在微笑。若要表現沒有笑容的表情，只要使嘴角尖端處稍微下垂即可。

眉毛也要跟著臉部的圓弧曲線繪製。

若想自然地繪出被頭部遮蔽的頸部，可從脖子起點開始延伸，將脖子被遮住的部分以圓柱體畫出，會較容易掌握。

也可以用這個方法找到肩膀的位置！

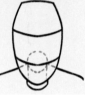

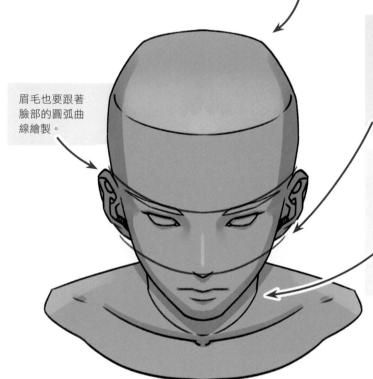

比起上方範例，本例中鏡頭所在的位置更高，因此頭頂和肩膀上面可見的面積更大。

同理，臉部正面則顯得更窄短。

脖子被頭部完全遮住。

嘴巴和下巴極為窄小，像是附帶在臉部底部一樣。

這既是因為以鼻尖為基準，上／下半部傾斜角度不同造成的現象，也是由於嘴巴和下巴距離鏡頭較遠，看起來較小所致。

傾斜角度差異！

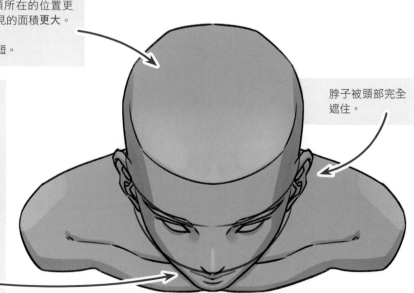

正面低角度

由於鼻子以上的部分急遽收縮，眼睛會位於比頭部的1／2處更偏高的位置。

比起從正面觀看時，下巴會顯得更窄短且稜角分明。這是由於下頷線條（下巴轉折處）的位置比眼、鼻、口更靠臉部後方。

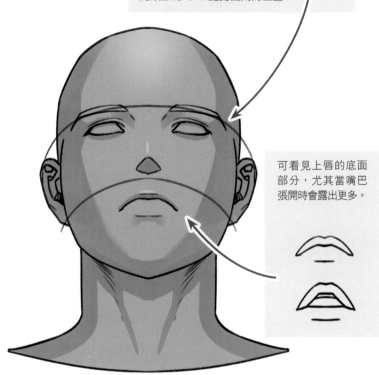

可看見上唇的底面部分，尤其當嘴巴張開時會露出更多。

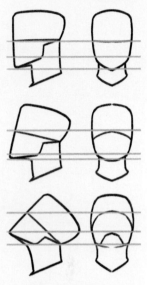

若從側面圖與正面圖嘗試連結眼睛／下頷線條／下巴尖端觀察，就能更了解下巴看起來的型態！

不能因為是仰角，就認為下方一定要畫得更寬大。

由於下巴比顴骨更窄，即使是仰視角度，臉部愈往下仍必須描繪出逐漸收窄的模樣。

 （Ｘ） （Ｏ）

要留意牙齒的弧度和臉部的曲面有何不同，若下筆失誤，嘴巴會顯得過度扁平。

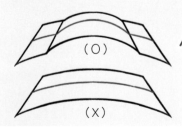

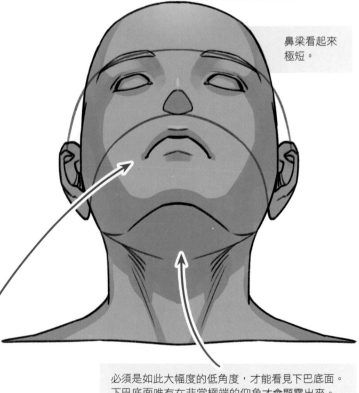

鼻梁看起來極短。

必須是如此大幅的低角度，才能看見下巴底面。下巴底面唯有在非常極端的仰角才會顯露出來。

41

角色範例

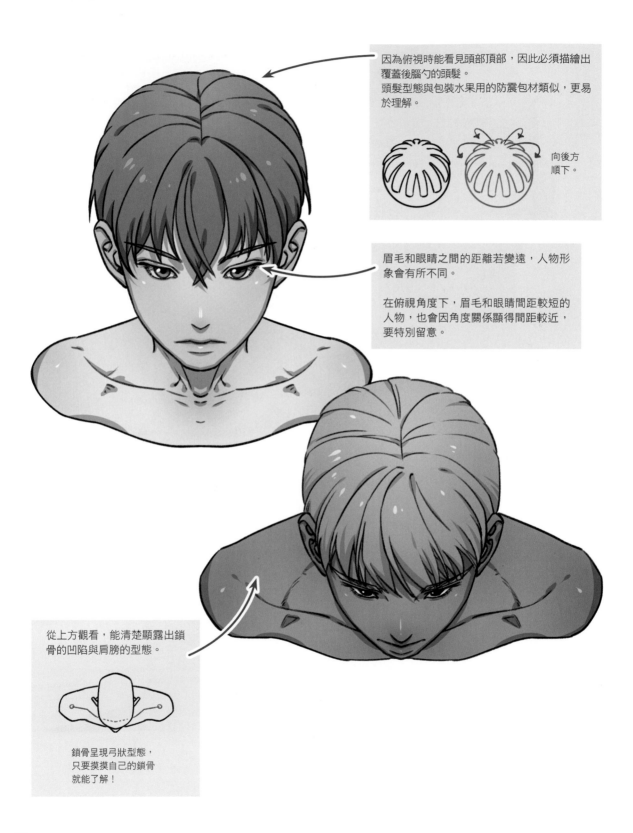

因為俯視時能看見頭部頂部，因此必須描繪出覆蓋後腦勺的頭髮。
頭髮型態與包裝水果用的防震包材類似，更易於理解。

向後方
順下。

眉毛和眼睛之間的距離若變遠，人物形象會有所不同。

在俯視角度下，眉毛和眼睛間距較短的人物，也會因角度關係顯得間距較近，要特別留意。

從上方觀看，能清楚顯露出鎖骨的凹陷與肩膀的型態。

鎖骨呈現弓狀型態，
只要摸摸自己的鎖骨
就能了解！

角色範例

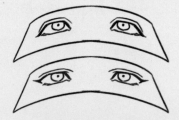

即使是眼角上揚的角色，在仰視角度下，眼角看起來也會是下垂的形狀。

若想迴避這種透視造成的效果，可將眼型本身繪成稍微上揚的感覺，或者讓眼尾尖端稍微上翹也可以。

嘴角同樣會因為透視現象下垂，但只要使嘴角略為上揚，就能呈現出微笑的模樣。

從仰角繪製較為年幼的形象時，除了眼、鼻、口位置會偏高，能看見鼻子底面、耳朵位置偏低等等，除去這些五官上特定的變化以外，與正面角度沒有太大的差異。

這是因為比起一般1：1.5比例的成人頭型，年幼人物的頭部長度較短，外型相對不那麼立體。

此外，頭型的頂部會較寬大，不可因仰視角度而將頭頂畫得過小，這點非常重要。

半側面高角度

要顧及上面、正面、側面的比例與透視，來決定三者面積。

（○） （×）

頭部轉動幅度大，無法看見另一側的眼睛。

在特別難以應用透視的角度下，只要利用眉毛和鼻子，就能得到耳朵的位置。
此時，須留意眼、鼻、口和耳朵的距離，隨著距離變寬或變窄，人物下頦線條的角度也會不同，改變人物形象。

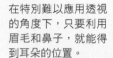
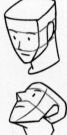

眼睛和嘴巴需對齊臉部正面的傾斜度繪製。

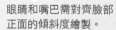

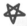

須清楚認知面部正／側面的交界處在哪裡，才能自然地繪出臉部的透視。

雖然臉部本身是柔和圓滑的面，不容易找出像六面體般尖銳的界線，但只要畫出眉骨最突出的點、顴骨和下巴尖端的連接線，就能找出區分正面與側面的交界線。

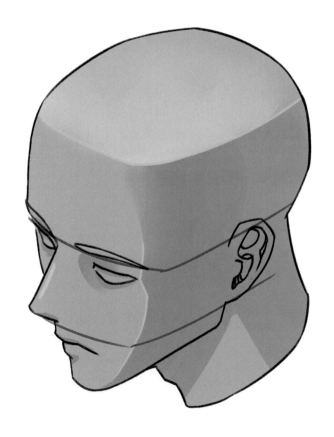

半側面低角度

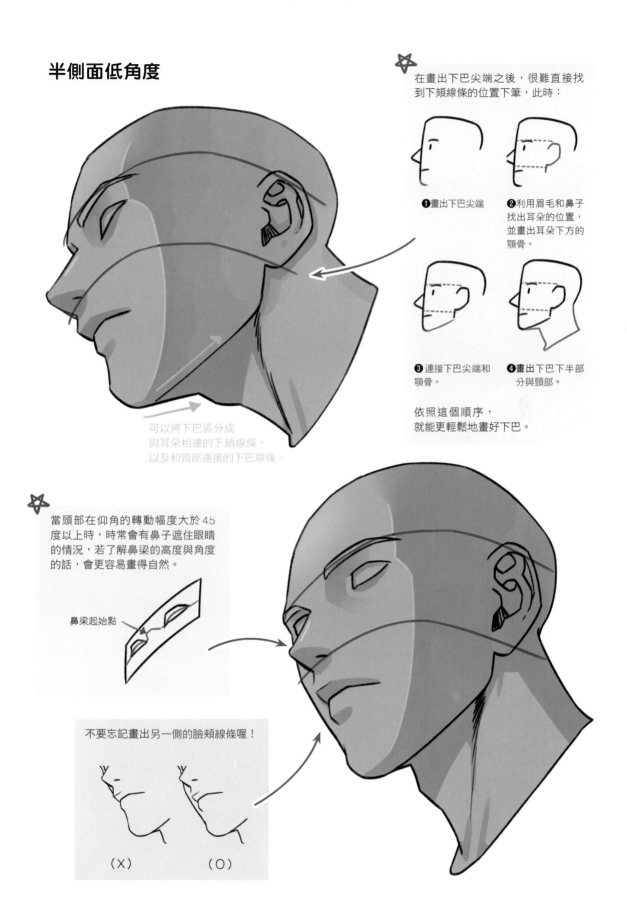

在畫出下巴尖端之後，很難直接找
到下頷線條的位置下筆，此時：

❶畫出下巴尖端　❷利用眉毛和鼻子
找出耳朵的位置，
並畫出耳朵下方的
頸骨。

❸連接下巴尖端和　❹畫出下巴下半部
頸骨。　　　　　　分與頸部。

依照這個順序，
就能更輕鬆地畫好下巴。

可以將下巴區分成
與耳朵相連的下頷線條，
以及和頸部連接的下巴線條。

當頭部在仰角的轉動幅度大於45
度以上時，時常會有鼻子遮住眼睛
的情況，若了解鼻梁的高度與角度
的話，會更容易畫得自然。

鼻梁起始點

不要忘記畫出另一側的臉頰線條喔！

（X）　　　　　（O）

角色範例

在同時能看見側邊與後側頭髮的角度中，先以位於五官周圍的瀏海、側邊頭髮為主，細緻地區分出頭髮的區塊，愈靠後的頭髮以愈簡單的筆觸描繪，這是一種誘導目光集中在臉部的方法。

頭髮分線作5：5中分的髮型，可先在頭頂中央按照透視法繪製參考線，以找出頭髮分線。

比起下眼瞼，上眼皮能夠活動的幅度更大。

閉起雙眼的情況也同理，以上眼皮往下覆蓋的感覺繪製，會更自然。

眼睛自然閉合的時候

微笑時（顴骨將眼睛向上推擠抬高）

角色範例

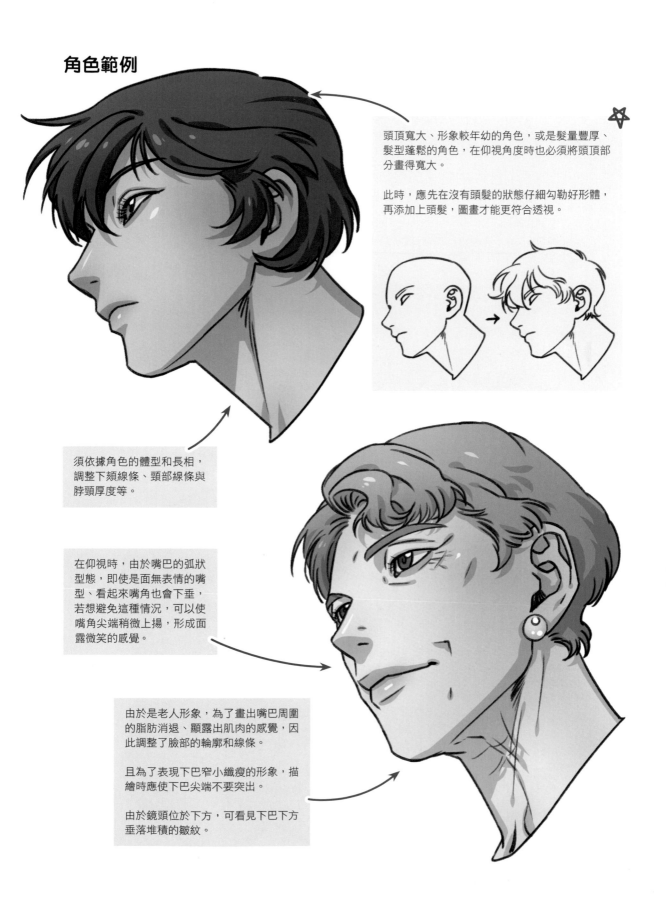

頭頂寬大、形象較年幼的角色，或是髮量豐厚、髮型蓬鬆的角色，在仰視角度時也必須將頭頂部分畫得寬大。

此時，應先在沒有頭髮的狀態仔細勾勒好形體，再添加上頭髮，圖畫才能更符合透視。

須依據角色的體型和長相，調整下頦線條、頸部線條與脖頸厚度等。

在仰視時，由於嘴巴的弧狀型態，即使是面無表情的嘴型、看起來嘴角也會下垂，若想避免這種情況，可以使嘴角尖端稍微上揚，形成面露微笑的感覺。

由於是老人形象，為了畫出嘴巴周圍的脂肪消退、顯露出肌肉的感覺，因此調整了臉部的輪廓和線條。

且為了表現下巴窄小纖瘦的形象，描繪時應使下巴尖端不要突出。

由於鏡頭位於下方，可看見下巴下方垂落堆積的皺紋。

半側面高角度
＋嘴巴的動作

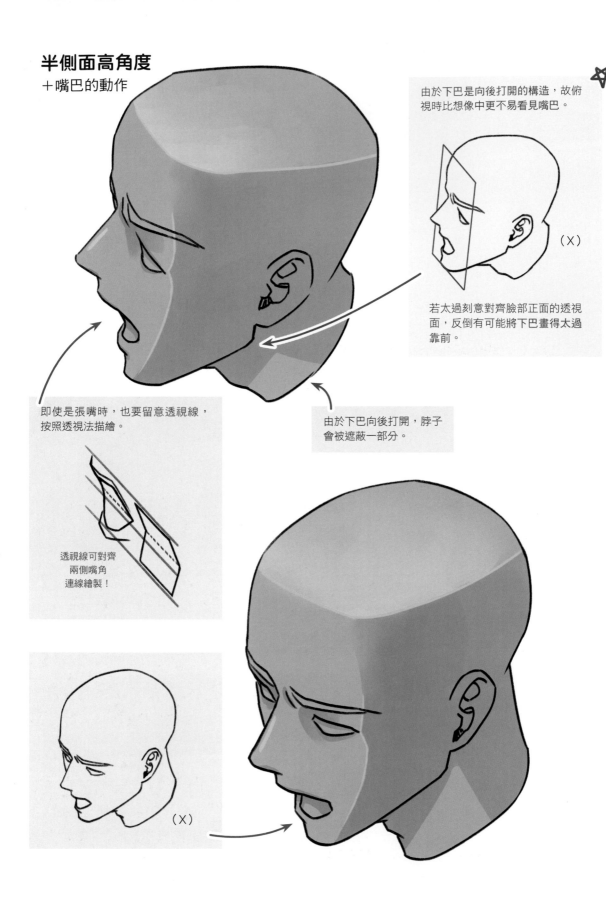

由於下巴是向後打開的構造，故俯視時比想像中更不易看見嘴巴。

（X）

若太過刻意對齊臉部正面的透視面，反倒有可能將下巴畫得太過靠前。

即使是張嘴時，也要留意透視線，按照透視法描繪。

由於下巴向後打開，脖子會被遮蔽一部分。

透視線可對齊
兩側嘴角
連線繪製！

（X）

半側面低角度

＋嘴巴的動作

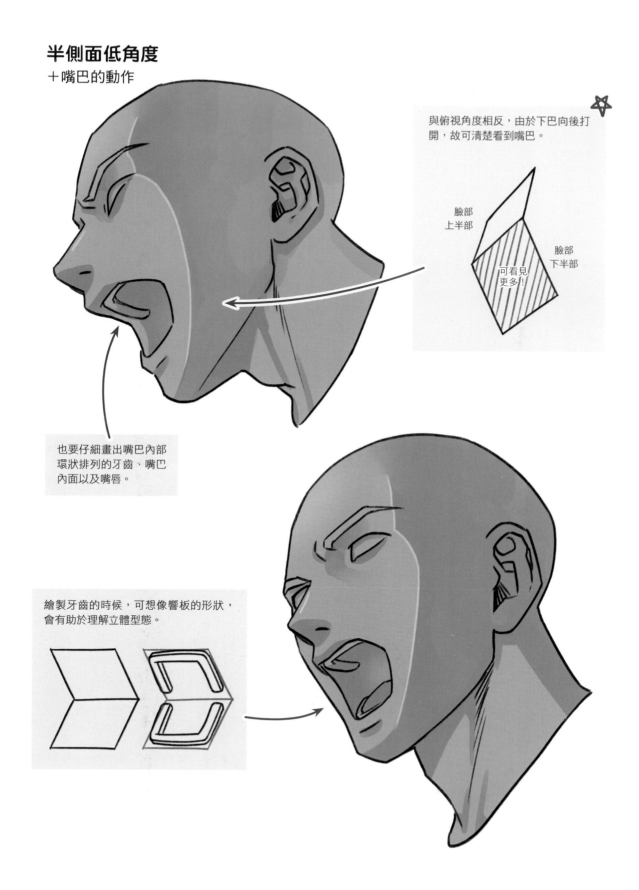

與俯視角度相反，由於下巴向後打開，故可清楚看到嘴巴。

臉部上半部

臉部下半部

可看見更多！

也要仔細畫出嘴巴內部環狀排列的牙齒、嘴巴內面以及嘴唇。

繪製牙齒的時候，可想像響板的形狀，會有助於理解立體型態。

角色範例

顎骨短小
（乾淨俐落又
柔和的形象）

顎骨較長
（精明強悍又
健壯的形象）

根據畫風以及角色的形象，下頦線
條會有所不同。而容易被忽略的
是，決定下頦線條形狀的，是耳朵
正下方延伸出來的短小顎骨。

顎骨的長短能夠改變人物臉型，盡
量參考多樣化的人物資料吧。

試著張開嘴、自然地大笑看看吧。

是否感覺到嘴角的差異了呢？

由於帶有笑容時會牽動嘴角上揚，
在依據透視繪製好嘴形後，再使嘴
角上揚即可。

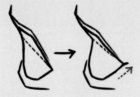

按照透視繪製　　嘴角上揚！
的基本嘴型

角色範例

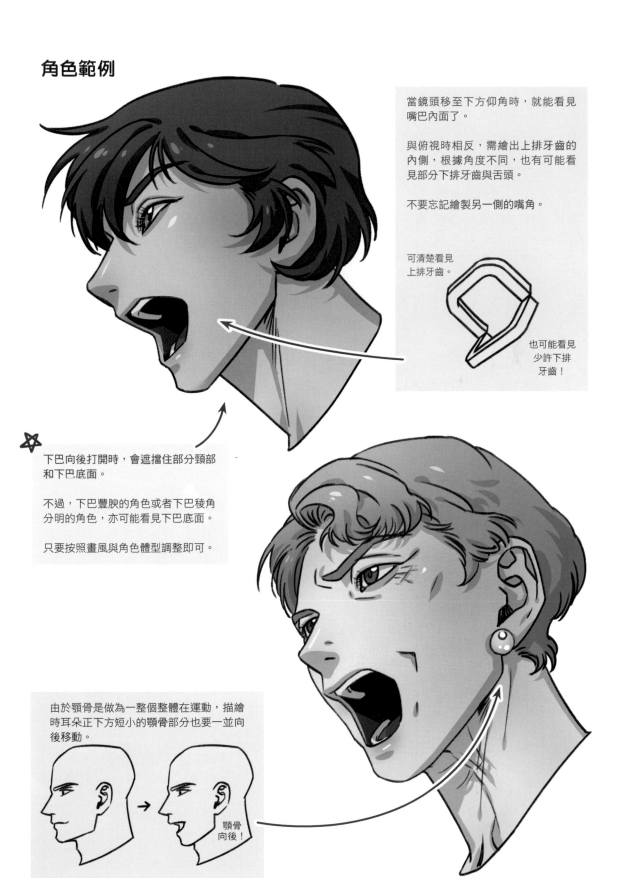

當鏡頭移至下方仰角時,就能看見嘴巴內面了。

與俯視時相反,需繪出上排牙齒的內側,根據角度不同,也有可能看見部分下排牙齒與舌頭。

不要忘記繪製另一側的嘴角。

可清楚看見上排牙齒。

也可能看見少許下排牙齒!

下巴向後打開時,會遮擋住部分頸部和下巴底面。

不過,下巴豐腴的角色或者下巴稜角分明的角色,亦可能看見下巴底面。

只要按照畫風與角色體型調整即可。

由於顎骨是做為一整個整體在運動,描繪時耳朵正下方短小的顎骨部分也要一並向後移動。

顎骨向後!

應用配件的角色範例

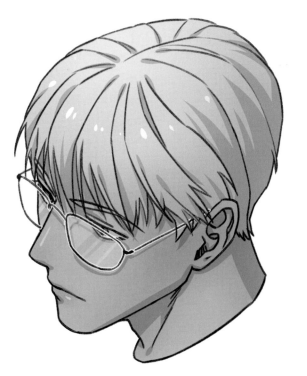

臉部雖然是圓滑的，但眼鏡是方正的。

由於眼鏡的正面／側面非常明確，只要角色戴上眼鏡，便能更清楚感受到臉部的透視。

同理，由於棒球帽的帽簷是向前突出的，能夠更明確彰顯出臉部面朝的方向。

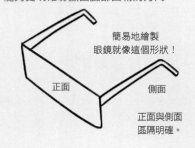

簡易地繪製眼鏡就像這個形狀！

正面 側面

正面與側面區隔明確。

用先畫出帽沿包裹住頭型的部分，再增添上帽簷的次序去繪製，會更為自然。

在眉毛和髮際線中間～通過耳朵上方畫出一個圓形，就是帽子外沿的形狀。帽簷起始於耳朵略前方處，可畫得稍微傾斜。

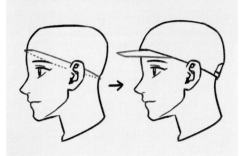

chapter 3

上半身重點筆記

❶比例與曲線
❷上半身的運動
❸加入透視法

chapter 3

上半身重點筆記　　－比例與曲線－

若想在上半身肢體中，
自然表現多樣的透視與動作，
一定要先詳細了解**比例**。
因此，也可以先回顧
在第一章「全身重點筆記」中
彙整過的身體比例喔！

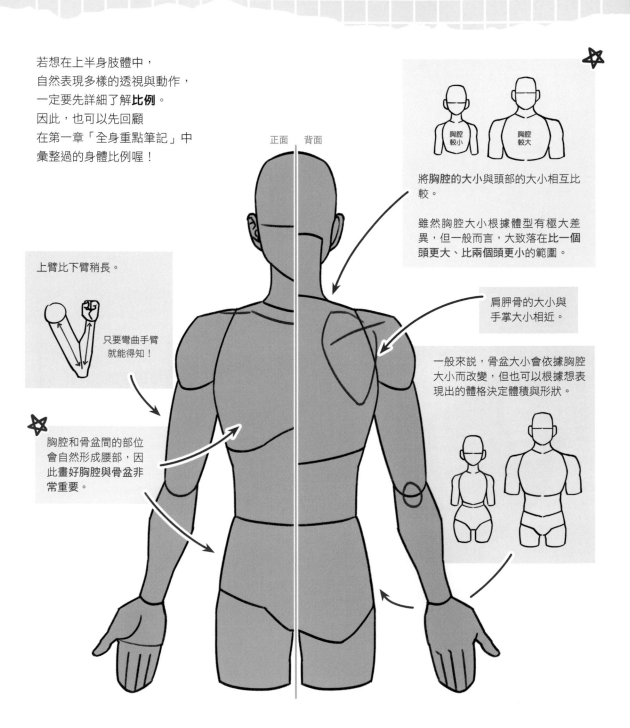

正面　背面

將胸腔的大小與頭部的大小相互比
較。

雖然胸腔大小根據體型有極大差
異，但一般而言，大致落在比一個
頭更大、比兩個頭更小的範圍。

肩胛骨的大小與
手掌大小相近。

一般來說，骨盆大小會依據胸腔
大小而改變，但也可以根據想表
現出的體格決定體積與形狀。

胸腔較小　胸腔較大

上臂比下臂稍長。

只要彎曲手臂
就能得知！

胸腔和骨盆間的部位
會自然形成腰部，因
此畫好胸腔與骨盆非
常重要。

不可將下巴尖端到肩膀的間距畫得過寬。

由於我們比較熟悉正面的肩膀形狀，繪製側面時，容易因為不太熟悉肩寬收縮的幅度，而將肩膀畫得過低。

感覺混淆的時候就畫出正面比對吧。

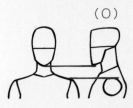

（O）　　（X）

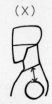

這樣就過低了！

由於肩膀的位置比軀幹中央略為偏後，胸口至肩膀的距離，會比肩膀到後背的距離更遠一些，要多加留意。

為了明確區分正面與頂部，此處刻意描繪成有稜有角的型態。

實際上頭部會更圓滑一些，因此時常有正面與頂部難以區分的情形。

頸部是連接頭部與胸腔的部位。我們需要先了解胸腔及脖子的位置比起頭部偏後多少、長度與傾斜度是多少，才能清晰地想像頸部在各種動作與角度之中呈現什麼模樣。

若身體呈現放鬆直立的狀態，手肘會略為前彎。

這是由於手肘與手腕部分，向內彎曲的肌肉比起向外伸展的肌肉更有力、也更常被使用。

骨盆會順著脊椎的S型曲線有些微傾斜。
但大腿卻是垂直向下延伸的型態，因此若能表現出骨盆與大腿之間傾斜度的些微差異，會更自然。

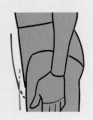

臀部下方連接著一大塊的脂肪。

比起用一直線連接臀部和大腿，繪製出少許曲線的差別應該會更有說服力。

不同體型的範例

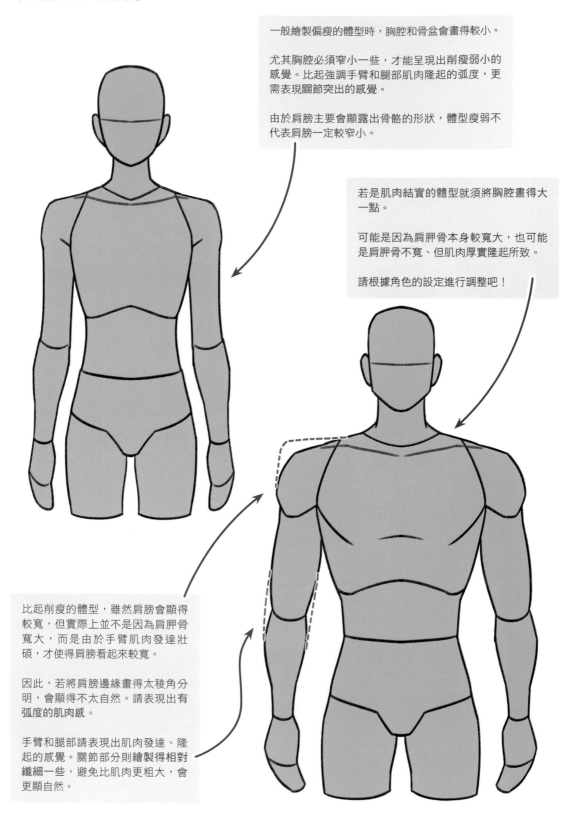

一般繪製偏瘦的體型時，胸腔和骨盆會畫得較小。

尤其胸腔必須窄小一些，才能呈現出削瘦弱小的感覺。比起強調手臂和腿部肌肉隆起的弧度，更需表現關節突出的感覺。

由於肩膀主要會顯露出骨骼的形狀，體型瘦弱不代表肩膀一定較窄小。

若是肌肉結實的體型就須將胸腔畫得大一點。

可能是因為肩胛骨本身較寬大，也可能是肩胛骨不寬、但肌肉厚實隆起所致。

請根據角色的設定進行調整吧！

比起削瘦的體型，雖然肩膀會顯得較寬，但實際上並不是因為肩胛骨寬大，而是由於手臂肌肉發達壯碩，才使得肩膀看起來較寬。

因此，若將肩膀邊緣畫得太稜角分明，會顯得不太自然。請表現出有弧度的肌肉感。

手臂和腿部請表現出肌肉發達、隆起的感覺。關節部分則繪製得相對纖細一些，避免比肌肉更粗大，會更顯自然。

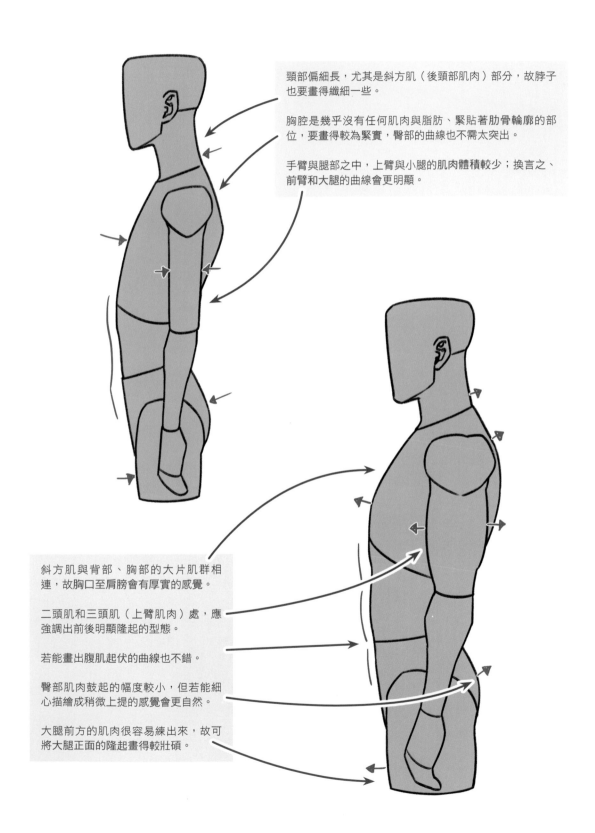

頸部偏細長，尤其是斜方肌（後頸部肌肉）部分，故脖子也要畫得纖細一些。

胸腔是幾乎沒有任何肌肉與脂肪、緊貼著肋骨輪廓的部位，要畫得較為緊實，臀部的曲線也不需太突出。

手臂與腿部之中，上臂與小腿的肌肉體積較少；換言之、前臂和大腿的曲線會更明顯。

斜方肌與背部、胸部的大片肌群相連，故胸口至肩膀會有厚實的感覺。

二頭肌和三頭肌（上臂肌肉）處，應強調出前後明顯隆起的型態。

若能畫出腹肌起伏的曲線也不錯。

臀部肌肉鼓起的幅度較小，但若能細心描繪成稍微上提的感覺會更自然。

大腿前方的肌肉很容易練出來，故可將大腿正面的隆起畫得較壯碩。

上半身重點筆記 －上半身的運動－

軀幹扭轉

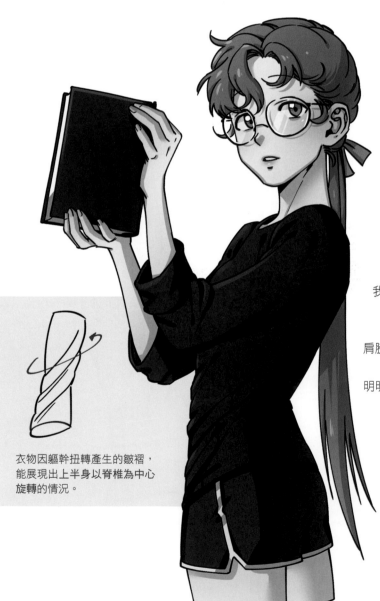

衣物因軀幹扭轉產生的皺褶，
能展現出上半身以脊椎為中心
旋轉的情況。

若熟悉了上半身的比例和曲線，
就正式加入動態吧！

所有動作的重點都在於脊椎，
以及**胸腔、骨盆的移動。**
我們要了解隨著上述部位的運動，
肩膀與骨盆產生的傾斜度，
還有**手臂如何移動，**
肩膀和胸部又是如何與手臂連動的。
讓我們一起來學習如何正確繪製
明明時常接觸、卻容易失誤的姿勢，
避免重蹈覆轍。

正如前述，**脊椎是所有動作的中心**。
這也是我們反覆說明、強調脊椎的曲線、
彎曲程度、比例以及構造等基礎知識的原因。
若不夠了解脊椎，就難以自然地表現出多樣化的動作。

下方會先以脊椎為中心，
說明**軀幹扭轉的動作**，

但需記得，脊椎的每個小節都能夠柔軟地移動，
形成**前彎、後仰**等不同的動作。

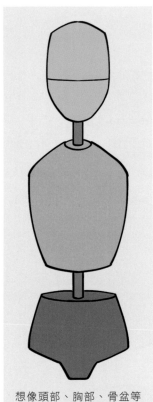

想像頭部、胸部、骨盆等
各個部位，都以名為脊椎
的竹籤串連在一起。

各個部分都能以脊椎為中
心進行旋轉。

將上半身圖形化。粉紅色
的部分表示側面。

請仔細觀察顏色相同的面
是如何移動的。

若不區分頭部、胸部、骨
盆等各個部位，以單純的
六面體表現這個動作，形
狀就有如被扭轉的魚板一
樣。

上半身的旋轉
（圖形化）

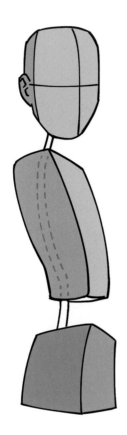

上半身的各部位雖能夠以脊椎為中心進行旋轉，但牽動骨骼旋轉的是肌肉，而肌肉的長度是有限的，故軀幹能扭轉的幅度也有極限。

請嘗試固定住骨盆，像做伸展運動一樣，將身體最大限度地向後扭轉看看。

胸腔最多只能扭轉至側面，而頭部也無法完美地轉向後方。如上述，若能夠認知到脊椎旋轉的程度有其限制的話，就能更自然地表現出動態。

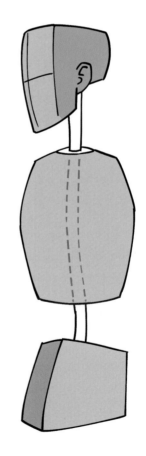

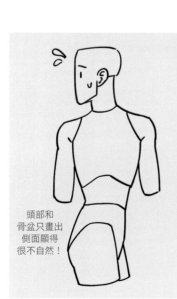

頭部和骨盆只畫出側面顯得很不自然！

請觀察黃色的面（正面）。

在胸腔面向正面時，頭部和骨盆各自朝向不同的方向。由於頭部和腰部能夠旋轉的角度有限，此時如果頭部和骨盆都只畫出側面，容易產生軀幹過度扭轉的感覺。

最好的方法依舊是直接擺出姿勢觀察。

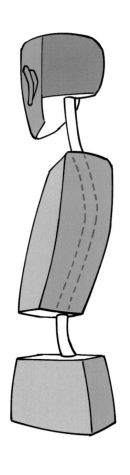

在軀幹朝向正面時，由鏡頭至兩側肩膀的距離相同，但若身體向側邊轉動，就會出現一側肩膀較近、一側肩膀較遠的情況。

（此處雖以肩膀為例，但所有左右對稱的部位都是如此。）

在這種情況下，只要依據透視給予逐漸收縮的感覺，就能表現出自然的遠近感。

（X）

雖然看起來
是側面，但
遠近感不太
自然。

（O）

加入傾斜度，
就能產生
遠近感！

即使軀幹扭轉，仍應繪製出脊椎的S型曲線。胸腔與骨盆也要根隨脊椎的斜度與曲線傾斜。

（X）

圖形化TIP！

必須清楚了解身體各部位的長、寬、高比例，
才能在圖形化時，表現出自然的透視感。

（X）　　　　（O）　　　　（X）　　　　（O）

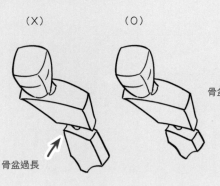

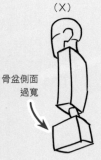

骨盆側面
過寬

骨盆過長

角色範例

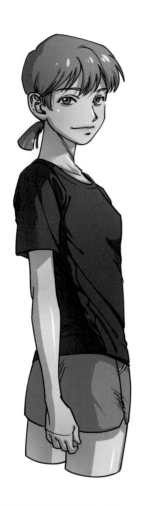

在能看見大部分後臀的狀態下，臉部很難完全朝向正面。請觀察頭部、胸腔與骨盆的扭轉程度，以及各部位是如何連結在一起的。

雖然在裸體的狀態下，也能捕捉到軀幹扭轉的感覺，但衣物的褶痕最能直觀展現扭轉程度。

當臉部完全凝望著側面時，胸腔會轉向正面。

此時只要了解頭部和骨盆會展現出的側面是不同的，就能像觀察扭轉後的六面體魚板一般，清楚看見衣物跟著視線方向表現出的皺褶走向。

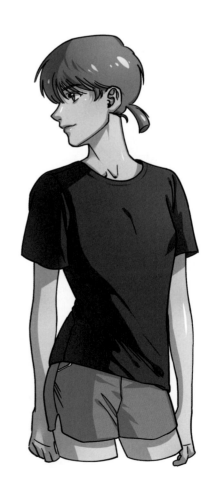

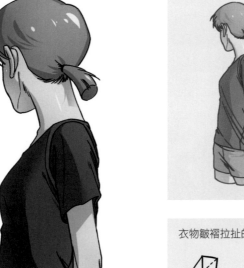

繪製軀幹不常接觸到的角度時，很容易在頸部與腰部失誤。

只要不是身體極度後仰或前彎的動作，務必記得不能破壞脊椎的基本S型曲線。

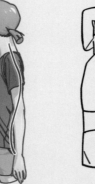

（X）

無論是什麼動作，脊椎都不會呈現一字型展開，這樣很不自然。

衣物皺褶拉扯的走向會表現出力的方向。

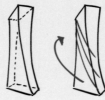

衣物皺褶TIP！

多數人都會費力想畫好由衣物輪廓形成的凹凸皺褶。

但自然的衣物皺褶，並不是著力於高低起伏的凹凸狀，而是表現出拉扯曲線的流線狀。

比起執著於描繪瑣碎的部分，更需要考慮身體要往哪個方向運動，只要描繪出線條來表現力的作用方向，衣物的皺褶就會更有說服力。

（X）
沒有表現流線線條，只描繪細節的範例。

（O）
沒有衣物凹凸的細節，只著重描繪流線線條的範例。

前彎與後仰

正如前述,所有動作的中心都是脊椎。脊椎是以約二十五塊的小節連接而成,不僅能夠扭轉,還能執行前彎與後仰等動作。

然而,並不代表與脊椎相連的所有部位都能夠前彎、後仰。
例如胸腔與骨盆是承裝有臟器的部位,胸椎(與肩胛骨相連的脊椎)與尾椎(與骨盆相連的脊椎)只能進行小幅度的運動。

能大幅度活動的部位只有頸部與腰部,其中又以腰部的活動幅度更大。

可動範圍較大。
運動幅度最大的部位!

可以説腰部幾乎形塑了所有動作。

即使胸腔與骨盆已相互接觸、腰部無法再繼續前彎,頸部仍夠能再彎折一些!

試著將自己的身體朝側面彎曲看看。到九十度左右就無法再彎折了。

這是因為胸腔骨骼左右的寬幅頗寬,側腰下彎到某個程度後,骨骼很快就會碰觸到骨盆。

與身體前彎的動作相同,上半身向側面彎折時,胸腔與骨盆也幾乎沒有位移。

大多數彎折的動作都由頸部與腰部負責,而腰部能輕鬆做出大幅度的運動,當腰部呈現無法再彎折的角度時,頸部也會隨之移動。

肩膀的動作

肱骨懸吊在鎖骨與肩胛骨相連處的末端。因此，若上臂有大幅度的動作，鎖骨與肩胛骨也會隨著肩膀一起移動。

多擺出幾個姿勢，親自觀察一下自己的肩膀關節，就能得知不只是手臂，連同肩膀都有很大幅度的移動。

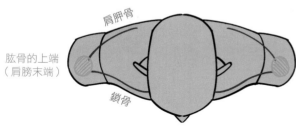

肩胛骨

肱骨的上端
（肩膀末端）

鎖骨

由於鎖骨的長度有限，故若高舉手臂，肩膀與頭部之間的距離就會縮短。

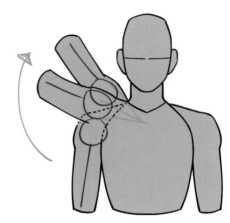

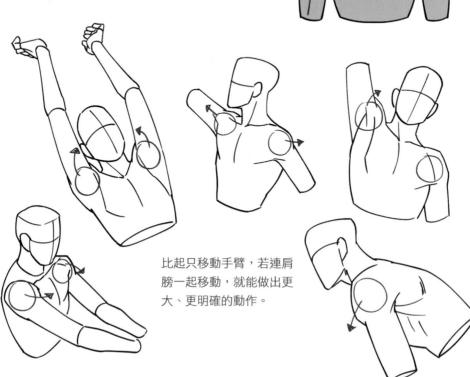

比起只移動手臂，若連肩膀一起移動，就能做出更大、更明確的動作。

肩膀與手臂的運動

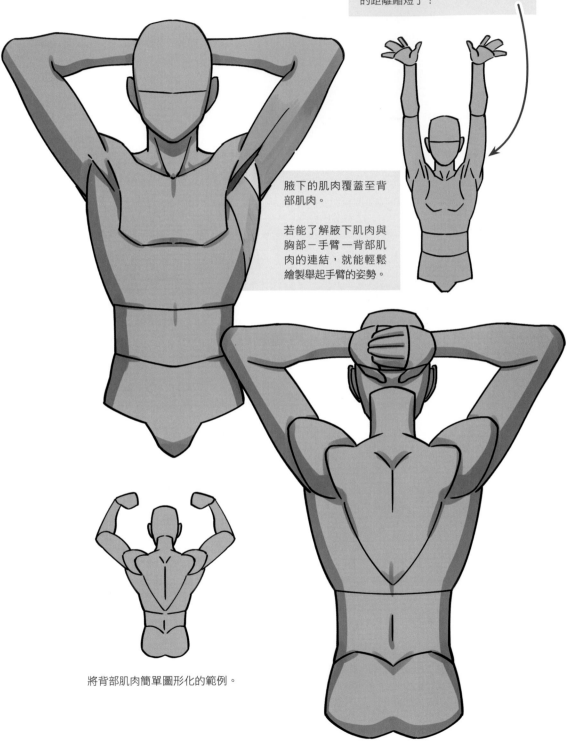

若將手臂高舉至九十度以上，不僅是手臂，肩膀也會一起移動。

仔細觀察會發現，肩膀與頭部之間的距離縮短了！

腋下的肌肉覆蓋至背部肌肉。

若能了解腋下肌肉與胸部－手臂－背部肌肉的連結，就能輕鬆繪製舉起手臂的姿勢。

將背部肌肉簡單圖形化的範例。

若親自擺出姿勢觀察，就能確認上臂往哪個方向伸展。

從正面觀看的話會有強烈的透視作用，故一定要仔細觀察自己的手臂。

將手臂再下放一些、環繞後頸的範例。從正面將能看見手肘。

從側面看去，臉部會被手臂遮擋著。

多數人都很重視繪製臉部，但若不曾直接擺出姿勢、確認手臂的角度，繪圖時往往難以果斷地遮住臉部，容易將手臂方向畫得怪異且不自然。

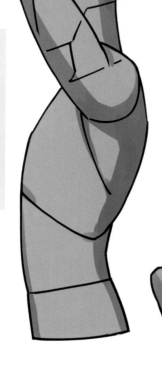

若只舉起單側手臂，則肩膀也不會維持一直線，另一側肩膀會下沉。

肩膀下沉的那一側，腰部也會隨之彎曲少許。

若移動肩膀關節，則鎖骨也會隨之移動。將鎖骨以V字型表現出來，觀察鎖骨上提的情形。

角色範例

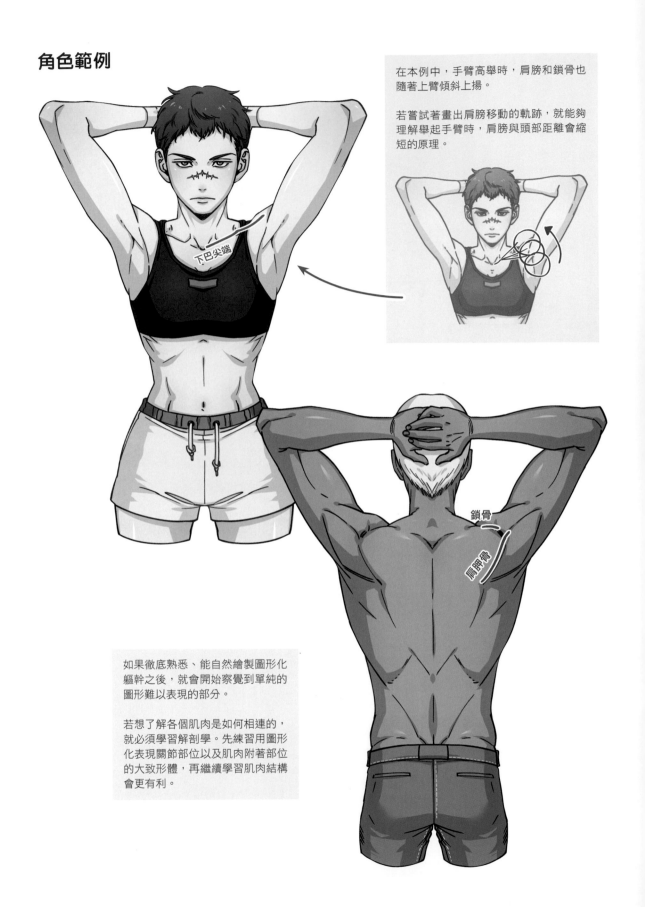

在本例中，手臂高舉時，肩膀和鎖骨也隨著上臂傾斜上揚。

若嘗試著畫出肩膀移動的軌跡，就能夠理解舉起手臂時，肩膀與頭部距離會縮短的原理。

下巴尖端

鎖骨

肩胛骨

如果徹底熟悉、能自然繪製圖形化軀幹之後，就會開始察覺到單純的圖形難以表現的部分。

若想了解各個肌肉是如何相連的，就必須學習解剖學。先練習用圖形化表現關節部位以及肌肉附著部位的大致形體，再繼續學習肌肉結構會更有利。

角色範例

從衣物皺褶可觀察到肩膀上提的動作。

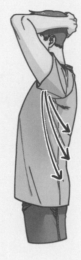

臉部被遮擋的話，會無法表現出長相與表情，若不是刻意要擋住臉部，多半會像下述範例一樣轉動四十五度，或者稍微改變姿勢！

只要觀察手肘分別指向的方位，就會自然察覺手臂約張開至九十度左右。

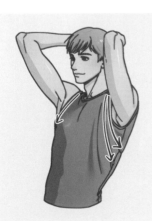

各種實用姿勢

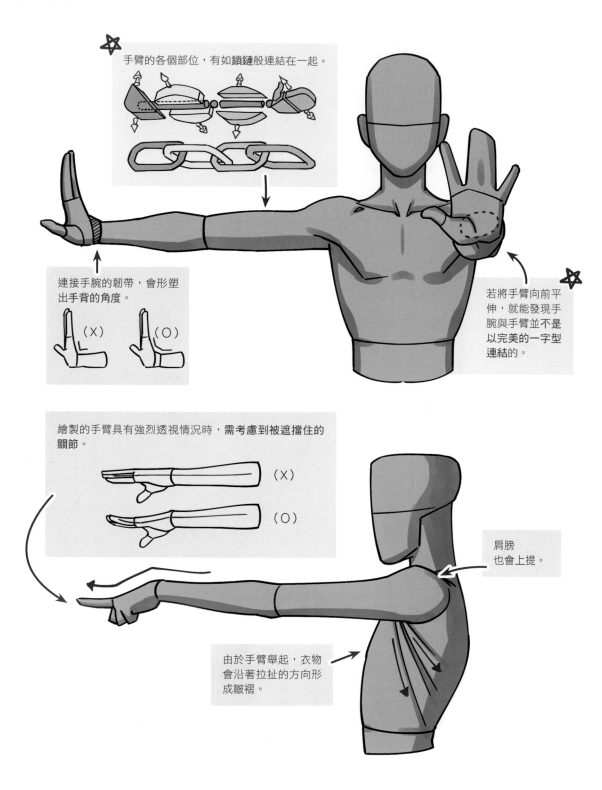

手臂的各個部位，有如鎖鏈般連結在一起。

連接手腕的韌帶，會形塑出手背的角度。

（X）　（O）

若將手臂向前平伸，就能發現手腕與手臂並不是以完美的一字型連結的。

繪製的手臂具有強烈透視情況時，需考慮到被遮擋住的關節。

（X）

（O）

肩膀也會上提。

由於手臂舉起，衣物會沿著拉扯的方向形成皺褶。

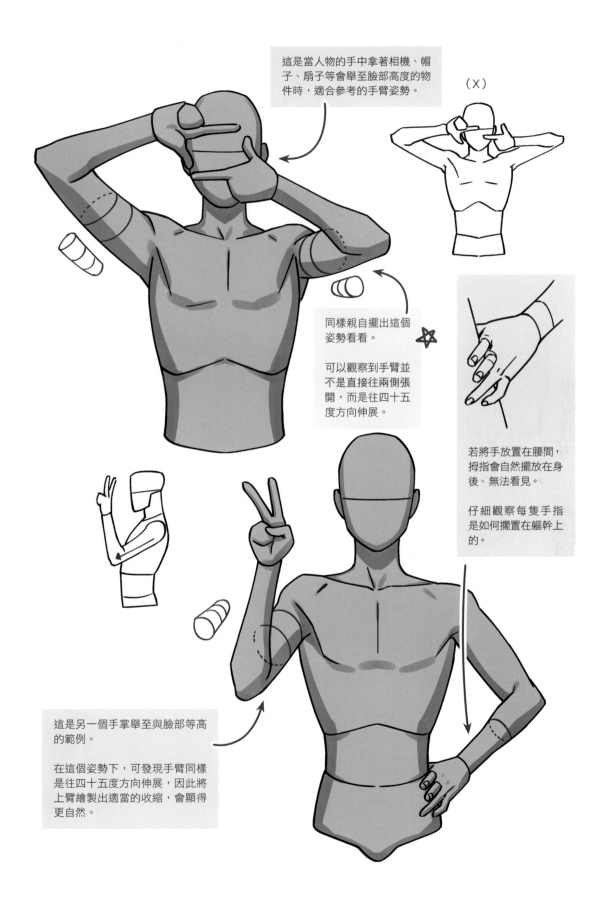

這是當人物的手中拿著相機、帽子、扇子等會舉至臉部高度的物件時,適合參考的手臂姿勢。

(X)

同樣親自擺出這個姿勢看看。

可以觀察到手臂並不是直接往兩側張開,而是往四十五度方向伸展。

若將手放置在腰間,拇指會自然擺放在身後、無法看見。

仔細觀察每隻手指是如何擱置在軀幹上的。

這是另一個手掌舉至與臉部等高的範例。

在這個姿勢下,可發現手臂同樣是往四十五度方向伸展,因此將上臂繪製出適當的收縮,會顯得更自然。

71

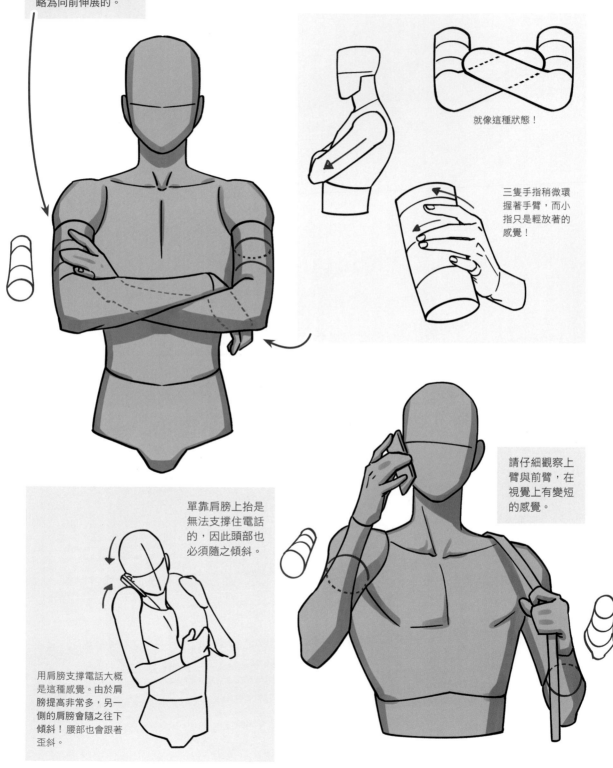

直接擺出這個姿勢或畫出側面圖參考的話，就能得知上臂是略為向前伸展的。

就像這種狀態！

三隻手指稍微環握著手臂，而小指只是輕放著的感覺！

單靠肩膀上抬是無法支撐住電話的，因此頭部也必須隨之傾斜。

用肩膀支撐電話大概是這種感覺。由於肩膀提高非常多，另一側的肩膀會隨之往下傾斜！腰部也會跟著歪斜。

請仔細觀察上臂與前臂，在視覺上有變短的感覺。

72

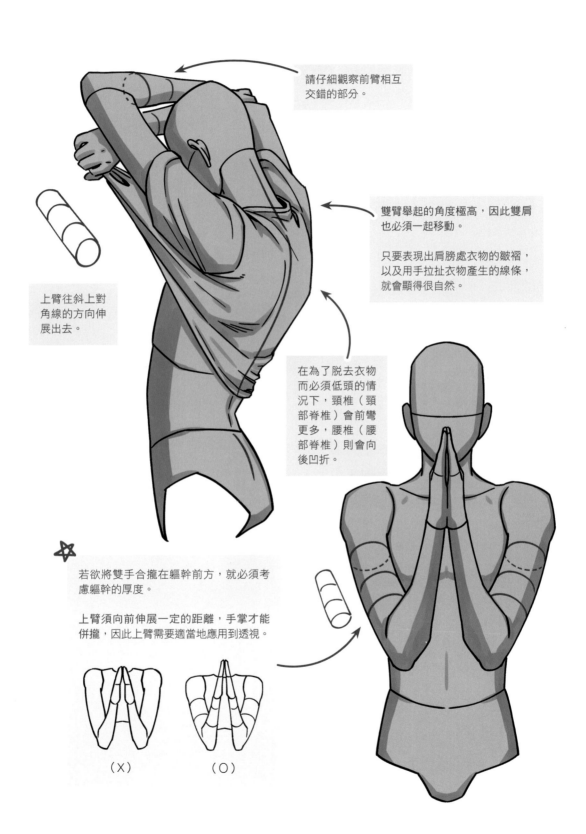

請仔細觀察前臂相互交錯的部分。

雙臂舉起的角度極高，因此雙肩也必須一起移動。

只要表現出肩膀處衣物的皺褶，以及用手拉扯衣物產生的線條，就會顯得很自然。

上臂往斜上對角線的方向伸展出去。

在為了脫去衣物而必須低頭的情況下，頸椎（頸部脊椎）會前彎更多，腰椎（腰部脊椎）則會向後凹折。

若欲將雙手合攏在軀幹前方，就必須考慮軀幹的厚度。

上臂須向前伸展一定的距離，手掌才能併攏，因此上臂需要適當地應用到透視。

（X）　　（O）

chapter 3

上半身重點筆記 －加入透視法－

在前述所學的扭轉與彎曲等等動作之中，
加入些許的透視吧！

只要能夠將**立體圖形的各個面向**繪製得宜，
軀幹的透視就會比想像中更容易繪製。

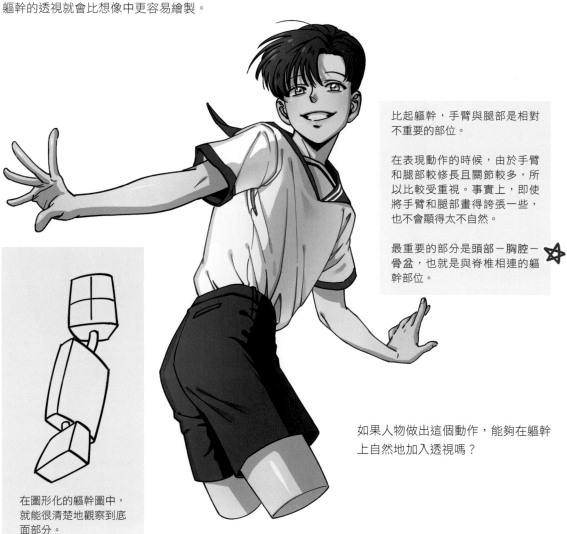

比起軀幹，手臂與腿部是相對
不重要的部位。

在表現動作的時候，由於手臂
和腿部較修長且關節較多，所
以比較受重視。事實上，即使
將手臂和腿部畫得誇張一些，
也不會顯得太不自然。

最重要的部分是頭部－胸腔－
骨盆，也就是與脊椎相連的軀
幹部位。

在圖形化的軀幹圖中，
就能很清楚地觀察到底
面部分。

如果人物做出這個動作，能夠在軀幹
上自然地加入透視嗎？

每個面各自朝向哪個方向呢？

由於鼻樑面是朝上的，因此在俯視角度下看到的人物、鼻梁也會顯得較修長。

相反地，在仰視的時候，人物的鼻樑會顯得較短。

若仔細觀察人物的側面，就能更輕鬆地應用透視。

只要徹底理解每一個面分別朝向哪一個方向即可。

ex）
－朝上的面：鼻梁、上胸、頭頂等
－朝下的面：鼻子底部、下巴底部、襠部底部等。

與上胸相同，肩胛骨部分也是略為朝上的面之一，卻經常被忽略。

時常發生未能考慮到上胸的角度，而將上半身的正面描繪成平面的情況。

若呈立正的站姿，腰部會明顯向內凹，使背部－臀部相連部分呈現出顯著的斜度變化。

從俯視觀察背面時就能看出這一點。

經由肘子往下到骨盆的面會逐漸面朝下方。

由於不是如臉部那樣急遽的角度變化，繪製軀幹部分微妙的收縮是較為困難的。

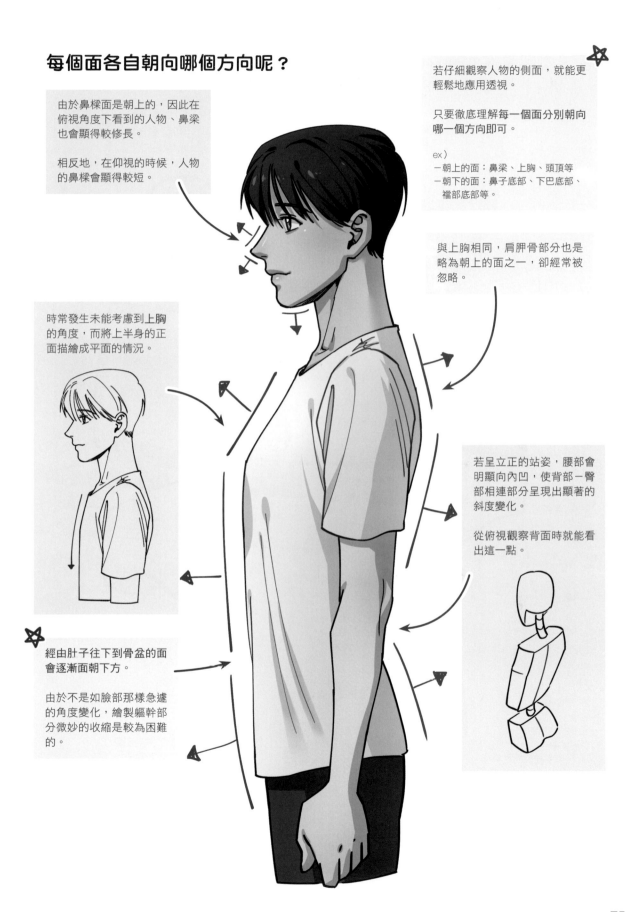

使肩膀和骨盆傾斜

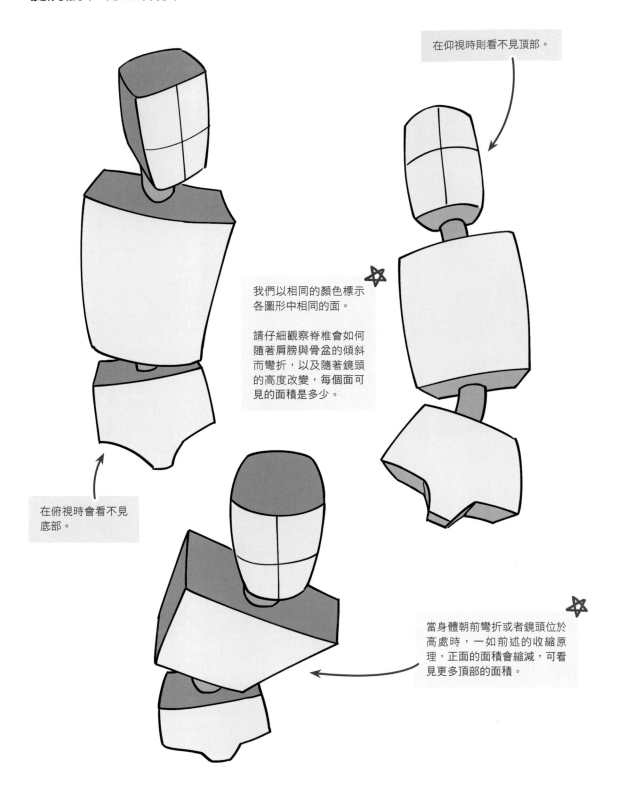

在仰視時則看不見頂部。

我們以相同的顏色標示各圖形中相同的面。

請仔細觀察脊椎會如何隨著肩膀與骨盆的傾斜而彎折,以及隨著鏡頭的高度改變,每個面可見的面積是多少。

在俯視時會看不見底部。

當身體朝前彎折或者鏡頭位於高處時,一如前述的收縮原理,正面的面積會縮減,可看見更多頂部的面積。

使肩膀和骨盆傾斜＋扭轉

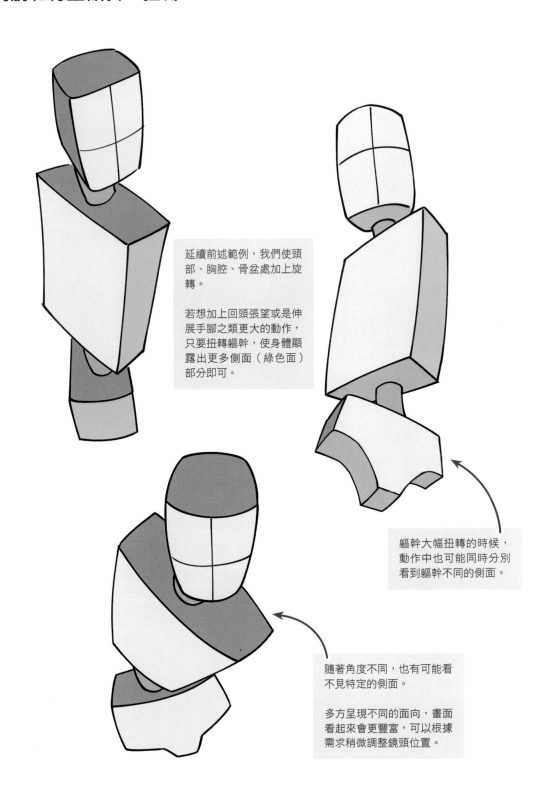

延續前述範例，我們使頭部、胸腔、骨盆處加上旋轉。

若想加上回頭張望或是伸展手腳之類更大的動作，只要扭轉軀幹，使身體顯露出更多側面（綠色面）部分即可。

軀幹大幅扭轉的時候，動作中也可能同時分別看到軀幹不同的側面。

隨著角度不同，也有可能看不見特定的側面。

多方呈現不同的面向，畫面看起來會更豐富，可以根據需求稍微調整鏡頭位置。

角色範例

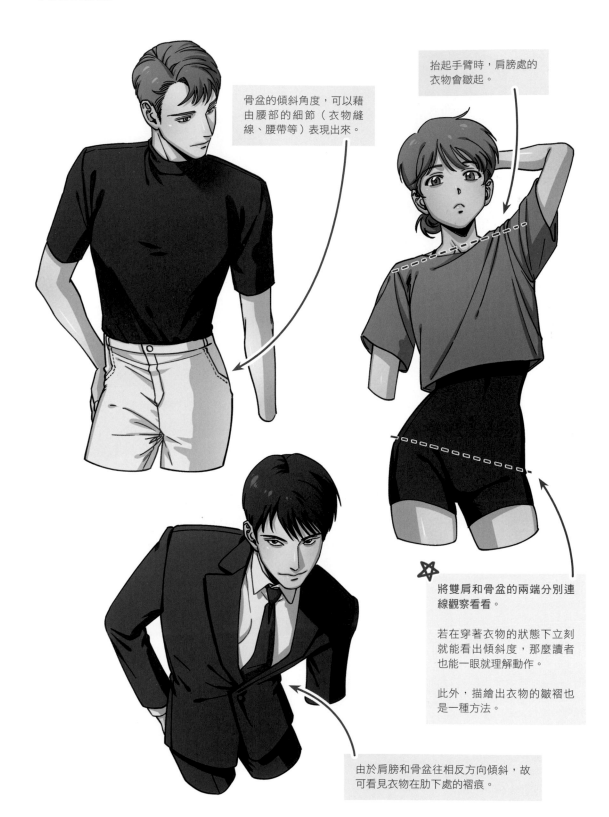

骨盆的傾斜角度,可以藉由腰部的細節(衣物縫線、腰帶等)表現出來。

抬起手臂時,肩膀處的衣物會皺起。

將雙肩和骨盆的兩端分別連線觀察看看。

若在穿著衣物的狀態下立刻就能看出傾斜度,那麼讀者也能一眼就理解動作。

此外,描繪出衣物的皺褶也是一種方法。

由於肩膀和骨盆往相反方向傾斜,故可看見衣物在肋下處的褶痕。

角色範例

當角色的軀幹扭轉時，別忘記也要描繪出衣物像被擰住般皺起的部分。

隨著皺褶延伸的方向，就能夠表現出力量作用的方向。

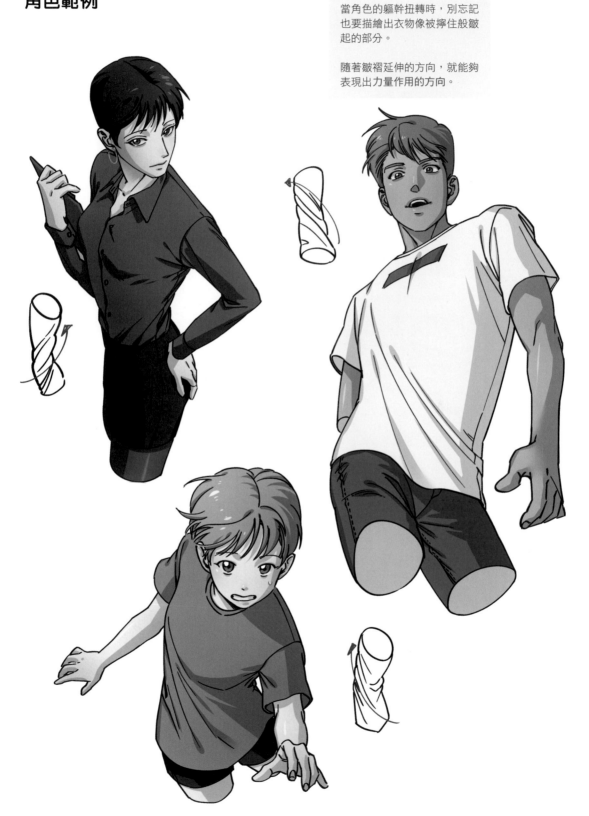

使腰部前彎／後仰
（高角度）

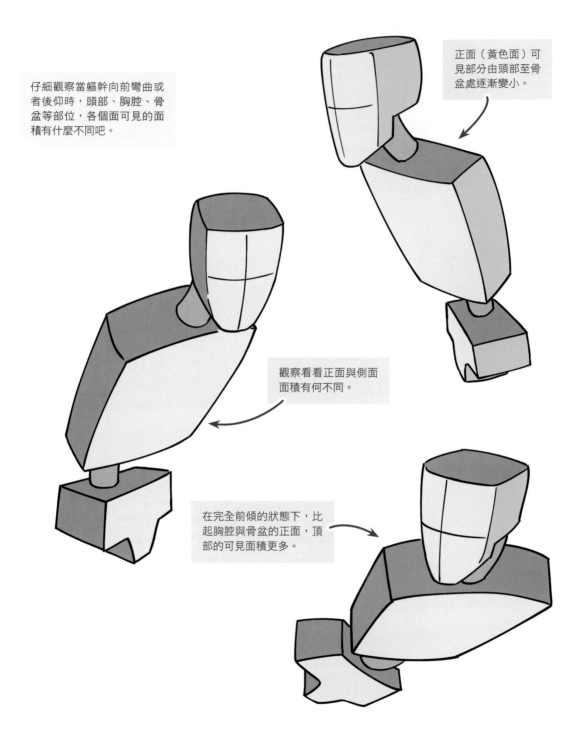

仔細觀察當軀幹向前彎曲或者後仰時，頭部、胸腔、骨盆等部位，各個面可見的面積有什麼不同吧。

正面（黃色面）可見部分由頭部至骨盆處逐漸變小。

觀察看看正面與側面面積有何不同。

在完全前傾的狀態下，比起胸腔與骨盆的正面，頂部的可見面積更多。

使腰部前彎／後仰
（低角度）

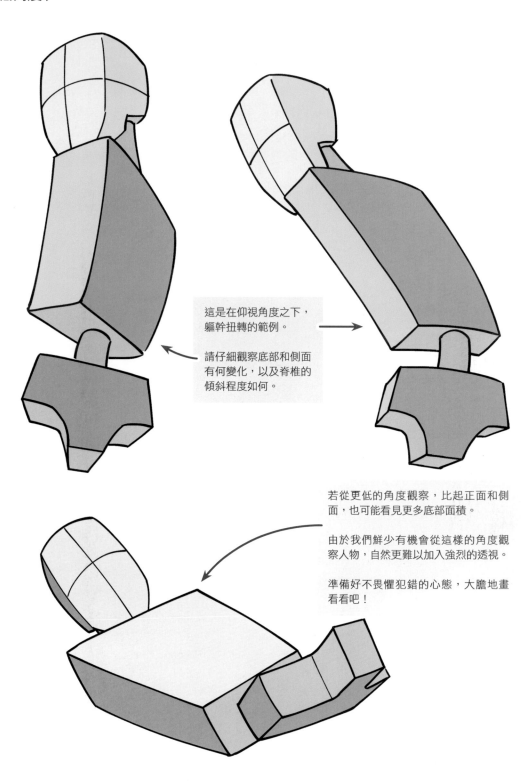

這是在仰視角度之下，
軀幹扭轉的範例。

請仔細觀察底部和側面
有何變化，以及脊椎的
傾斜程度如何。

若從更低的角度觀察，比起正面和側
面，也可能看見更多底部面積。

由於我們鮮少有機會從這樣的角度觀
察人物，自然更難以加入強烈的透視。

準備好不畏懼犯錯的心態，大膽地畫
看看吧！

角色範例

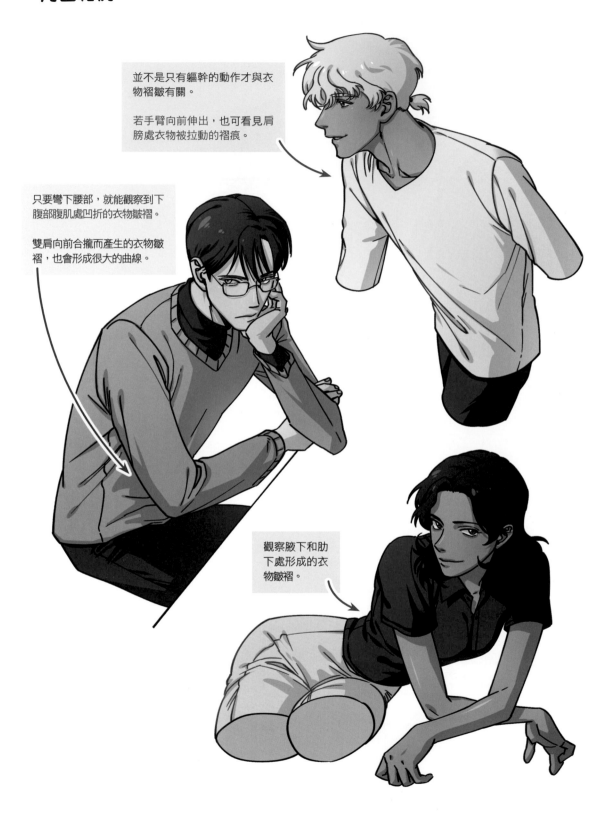

並不是只有軀幹的動作才與衣物褶皺有關。

若手臂向前伸出，也可看見肩膀處衣物被拉動的褶痕。

只要彎下腰部，就能觀察到下腹部腹肌處凹折的衣物皺褶。

雙肩向前合攏而產生的衣物皺褶，也會形成很大的曲線。

觀察腋下和肋下處形成的衣物皺褶。

角色範例

由於軀幹向後扭轉，衣物會在肋下處形成斜線皺褶。

軀幹前彎時，衣物主要會在身體的正面形成凹折，在背部不易出現大的皺褶。

能夠看見骨盆底部的角度，也能觀察到襠部周圍的衣物皺褶。

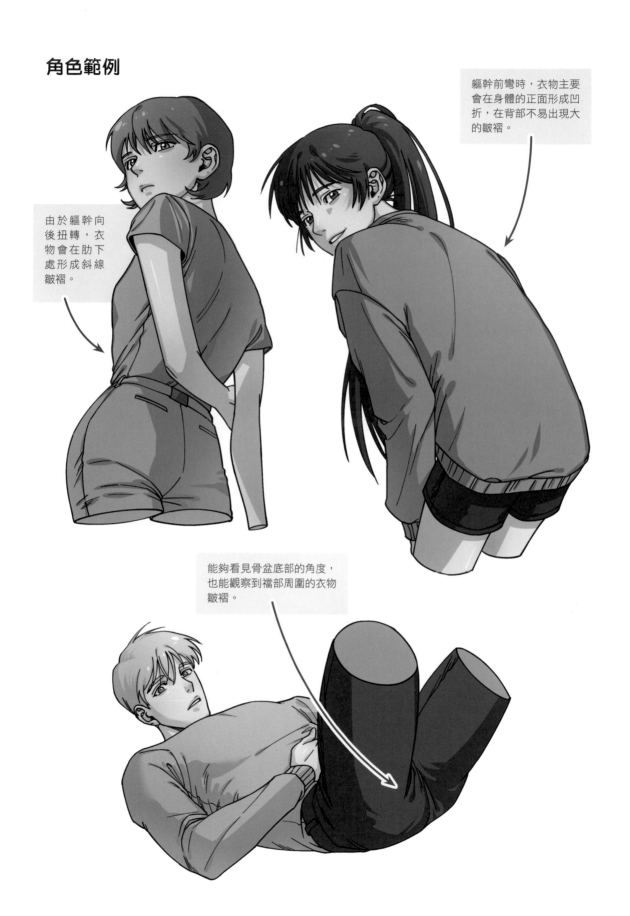

若彎下腰部卻抬起頭來？

同理，即使軀幹彎折、頭部抬起，依舊必須畫出脊椎的S型曲線。

若軀幹前彎卻依舊抬著頭部，比起胸腔和骨盆的正面，可看見更多頭部正面的面積。

相對地，隨著正面面積的改變，比起頭部的頂部，可看見更多胸腔的頂部（肩膀處）。

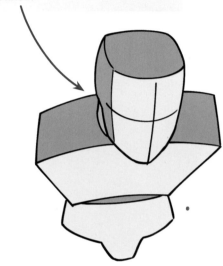

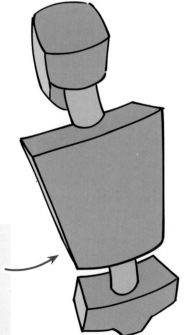

由背後角度觀察類似的動作。我們可以發現，頭部與骨盆的頂部可見面積相似，而胸腔的頂部面積看起來較窄小。

而胸腔背面（背部）的可見面積則最寬廣，在這種情況下，臀部看起來會非常地小，這樣極端的收縮相當不易表現。

腰部後仰的各式範例

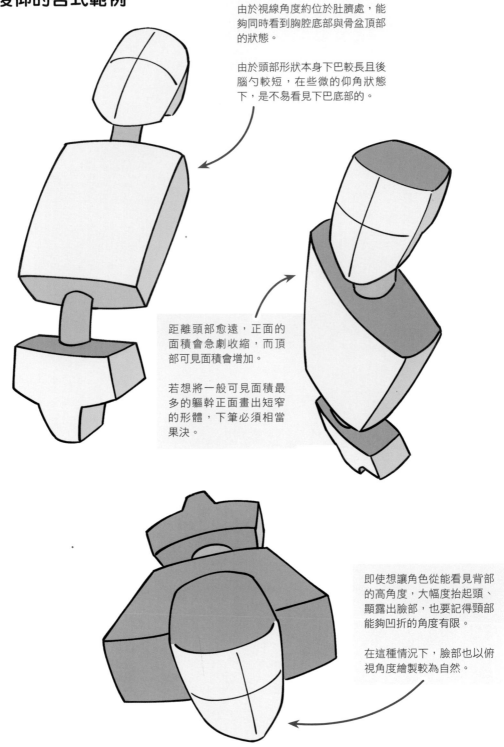

由於視線角度約位於肚臍處,能夠同時看到胸腔底部與骨盆頂部的狀態。

由於頭部形狀本身下巴較長且後腦勺較短,在些微的仰角狀態下,是不易看見下巴底部的。

距離頭部愈遠,正面的面積會急劇收縮,而頂部可見面積會增加。

若想將一般可見面積最多的軀幹正面畫出短窄的形體,下筆必須相當果決。

即使想讓角色從能看見背部的高角度,大幅度抬起頭、顯露出臉部,也要記得頸部能夠凹折的角度有限。

在這種情況下,臉部也以俯視角度繪製較為自然。

角色範例

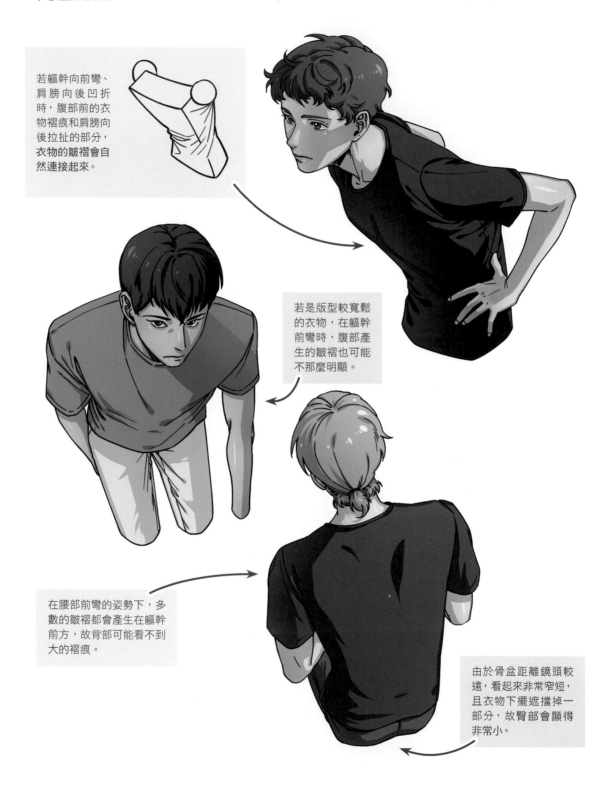

若軀幹向前彎、肩膀向後凹折時，腹部前的衣物褶痕和肩膀向後拉扯的部分，衣物的皺褶會自然連接起來。

若是版型較寬鬆的衣物，在軀幹前彎時，腹部產生的皺褶也可能不那麼明顯。

在腰部前彎的姿勢下，多數的皺褶都會產生在軀幹前方，故背部可能看不到大的褶痕。

由於骨盆距離鏡頭較遠，看起來非常窄短，且衣物下擺遮擋掉一部分，故臀部會顯得非常小。

角色範例

若軀幹向後仰，會從胸口開始形成細微的衣物皺褶。

與肩膀向後拉扯產生的皺褶自然連結起來。

由於視角由上端俯視，可正面看見肩膀處的衣物縫線。

此外，在距離較遠的骨盆處，可看見衣物皺褶的距離變窄，幾乎重合在一起。

衣物皺褶會隨著透視方向延伸。

若將手臂與腿部視為圓柱狀，就能清楚感覺到圓弧狀的衣物皺褶會往哪個方向延伸出去。

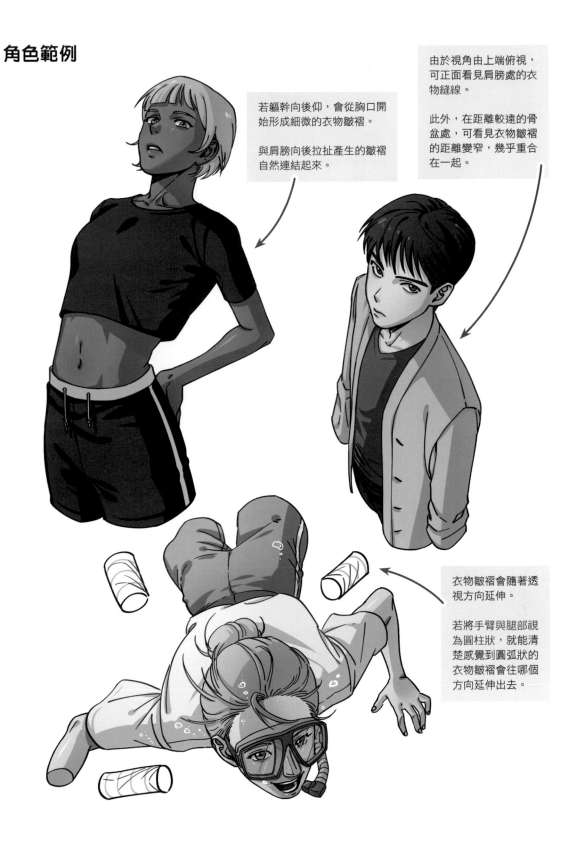

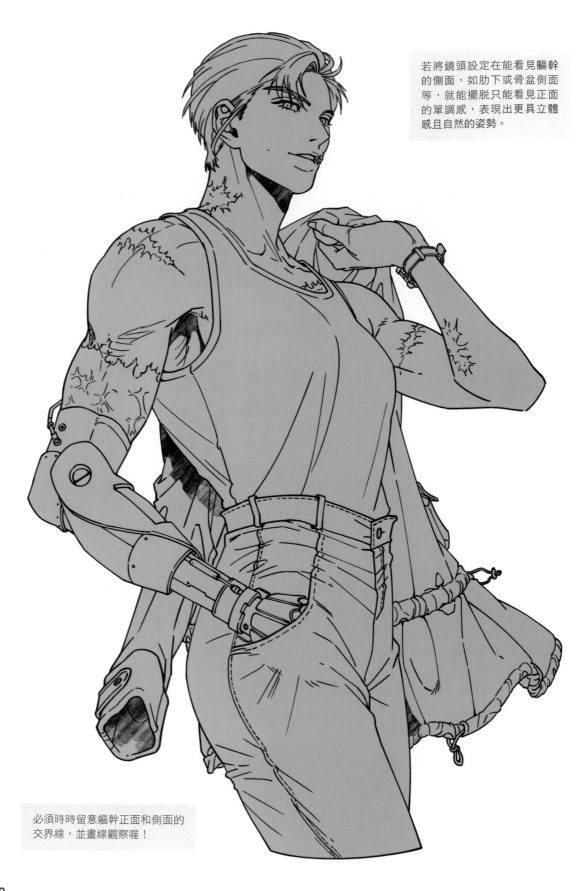

若將鏡頭設定在能看見軀幹
的側面，如肋下或骨盆側面
等，就能擺脫只能看見正面
的單調感，表現出更具立體
感且自然的姿勢。

必須時時留意軀幹正面和側面的
交界線，並畫線觀察喔！

chapter 4

下半身重點筆記

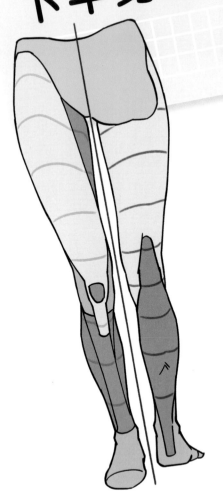

❶比例與結構
❷下半身的運動
❸加入透視法

下半身重點筆記 －比例與結構－

下半身的正面與側面

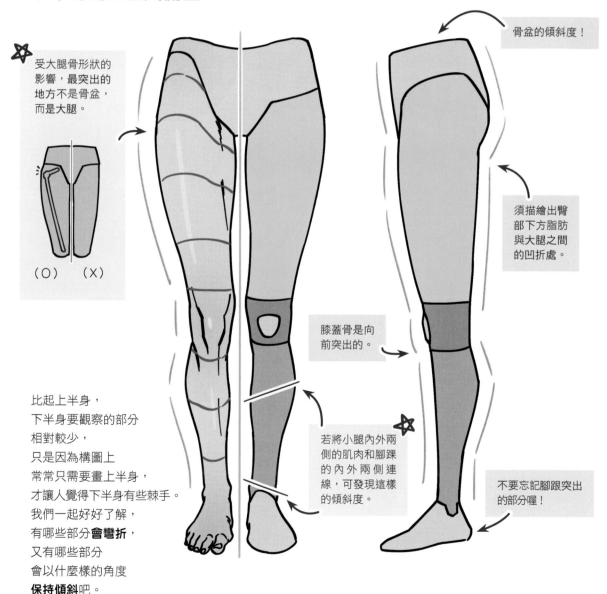

受大腿骨形狀的影響，最突出的地方不是骨盆，而是大腿。

（O）　（X）

比起上半身，
下半身要觀察的部分
相對較少，
只是因為構圖上
常常只需要畫上半身，
才讓人覺得下半身有些棘手。
我們一起好好了解，
有哪些部分**會彎折**，
又有哪些部分
會以什麼樣的角度
保持傾斜吧。

膝蓋骨是向前突出的。

若將小腿內外兩側的肌肉和腳踝的內外兩側連線，可發現這樣的傾斜度。

骨盆的傾斜度！

須描繪出臀部下方脂肪與大腿之間的凹折處。

不要忘記腳跟突出的部分喔！

從半側面觀察下半身

若能熟知**側面的曲線**，
在其他的角度下，
也能自然地繪製出下半身的曲折起伏。

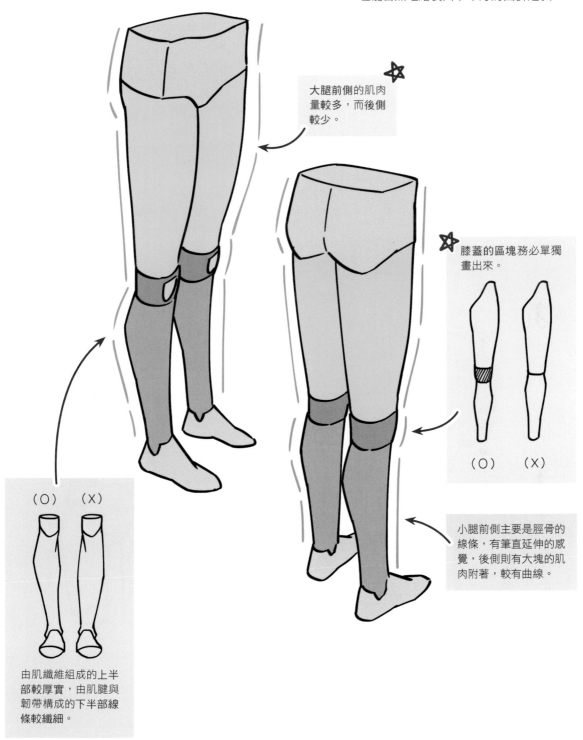

大腿前側的肌肉
量較多，而後側
較少。

膝蓋的區塊務必單獨
畫出來。

（O）　（X）

小腿前側主要是脛骨的
線條，有筆直延伸的感
覺，後側則有大塊的肌
肉附著，較有曲線。

（O）　（X）

由肌纖維組成的上半
部較厚實，由肌腱與
韌帶構成的下半部線
條較纖細。

骨盆是什麼模樣？

骨盆有盛裝、支撐內臟的作用，
同時也是連接了軀幹與腿部的角色。
骨盆不僅負責的事務很多樣，
形狀也很複雜。

旁邊的範例畫出了骨盆簡化的型態，
此外，也可以根據**用途和情況需求**，
以**多樣的方式**表現它的形體。

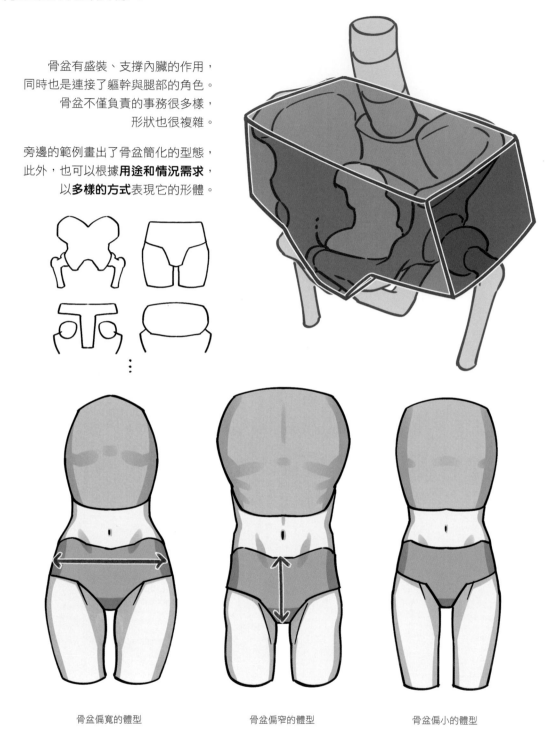

骨盆偏寬的體型　　　　　骨盆偏窄的體型　　　　　骨盆偏小的體型

集中觀察骨盆的型態變化，可以表現出**多樣化的體型**。

以簡單的圖形化觀察下肢肌肉

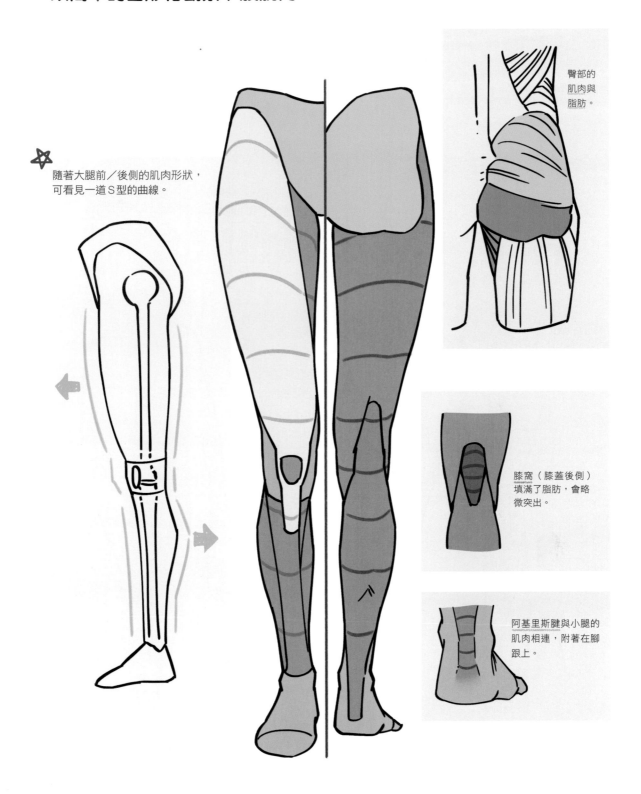

隨著大腿前／後側的肌肉形狀，可看見一道S型的曲線。

臀部的肌肉與脂肪。

膝窩（膝蓋後側）填滿了脂肪，會略微突出。

阿基里斯腱與小腿的肌肉相連，附著在腳跟上。

下半身重點筆記 －下半身的運動－

下半身是用什麼方式運動的呢？
第一步，就是要了解**有哪些關節會運動、會如何運動**。
其次再觀察各種應用了**傾斜與扭轉**的範例，
看看運動時與靜止站立時有何不同。

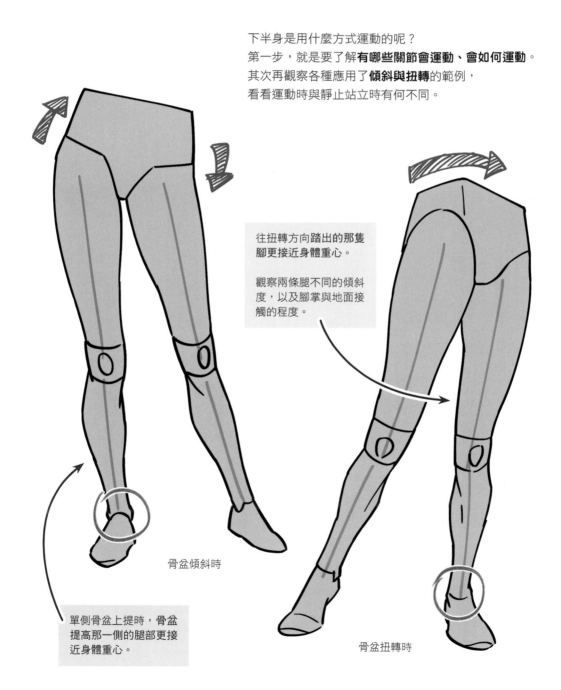

往扭轉方向踏出的那隻
腳更接近身體重心。

觀察兩條腿不同的傾斜
度，以及腳掌與地面接
觸的程度。

骨盆傾斜時

單側骨盆上提時，骨盆
提高那一側的腿部更接
近身體重心。

骨盆扭轉時

讓下肢自由活動的關節

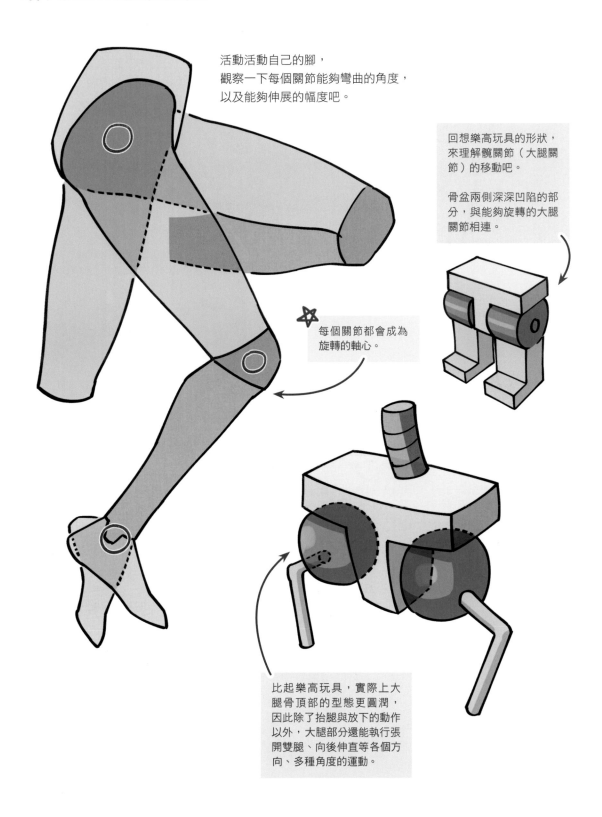

活動活動自己的腳，
觀察一下每個關節能夠彎曲的角度，
以及能夠伸展的幅度吧。

回想樂高玩具的形狀，來理解髖關節（大腿關節）的移動吧。

骨盆兩側深深凹陷的部分，與能夠旋轉的大腿關節相連。

每個關節都會成為旋轉的軸心。

比起樂高玩具，實際上大腿骨頂部的型態更圓潤，因此除了抬腿與放下的動作以外，大腿部分還能執行張開雙腿、向後伸直等各個方向、多種角度的運動。

大腿（髖關節）的動作

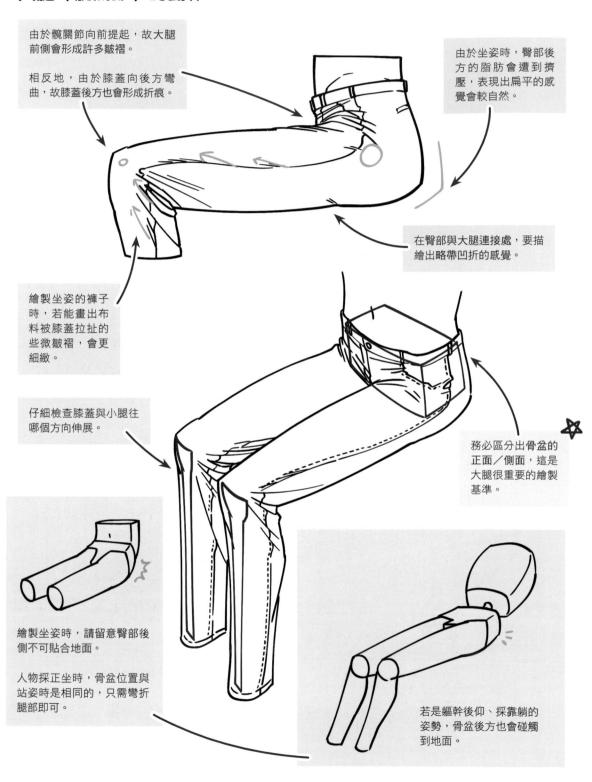

由於髖關節向前提起，故大腿前側會形成許多皺褶。

相反地，由於膝蓋向後方彎曲，故膝蓋後方也會形成折痕。

由於坐姿時，臀部後方的脂肪會遭到擠壓，表現出扁平的感覺會較自然。

在臀部與大腿連接處，要描繪出略帶凹折的感覺。

繪製坐姿的褲子時，若能畫出布料被膝蓋拉扯的些微皺褶，會更細緻。

仔細檢查膝蓋與小腿往哪個方向伸展。

務必區分出骨盆的正面／側面，這是大腿很重要的繪製基準。

繪製坐姿時，請留意臀部後側不可貼合地面。

人物採正坐時，骨盆位置與站姿時是相同的，只需彎折腿部即可。

若是軀幹後仰、採靠躺的姿勢，骨盆後方也會碰觸到地面。

96

膝蓋與腳踝的動作

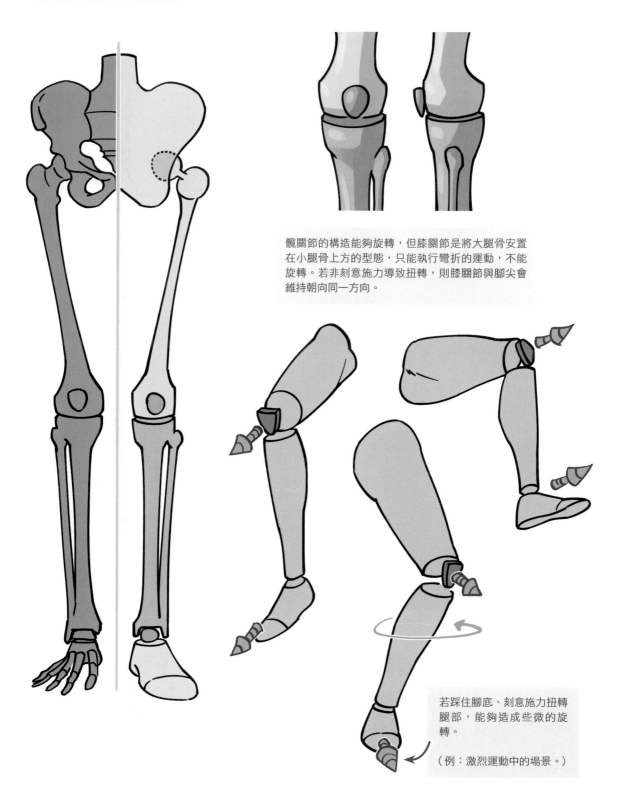

髖關節的構造能夠旋轉，但膝關節是將大腿骨安置在小腿骨上方的型態，只能執行彎折的運動，不能旋轉。若非刻意施力導致扭轉，則膝關節與腳尖會維持朝向同一方向。

若踩住腳底、刻意施力扭轉腿部，能夠造成些微的旋轉。

（例：激烈運動中的場景。）

下半身的各種動作

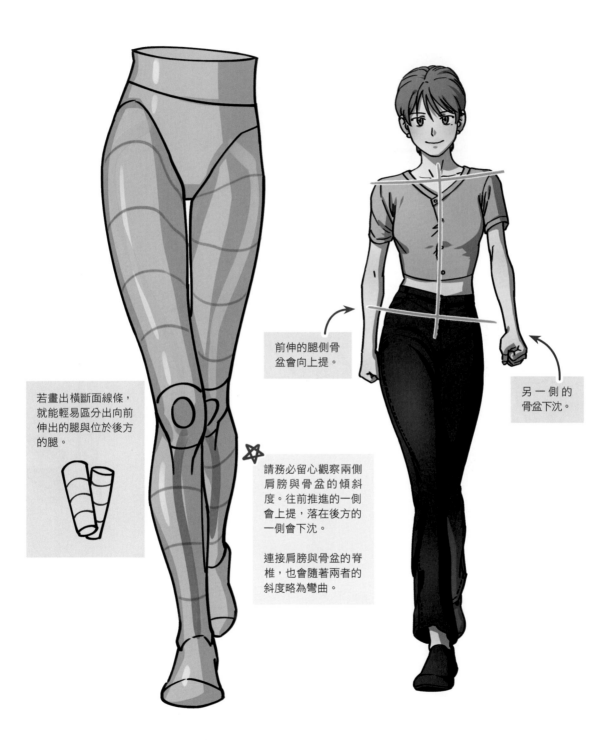

若畫出橫斷面線條，就能輕易區分出向前伸出的腿與位於後方的腿。

前伸的腿側骨盆會向上提。

另一側的骨盆下沈。

請務必留心觀察兩側肩膀與骨盆的傾斜度。往前推進的一側會上提，落在後方的一側會下沈。

連接肩膀與骨盆的脊椎，也會隨著兩者的斜度略為彎曲。

下半身的各種動作

如前述，我們說明過為了維持身體的重心，肩膀與骨盆會往彼此的反方向傾斜。
但在奔跑的動作中，**肩膀與骨盆乍看之下卻是往相同方向傾斜**，這是因為**透視**的關係。

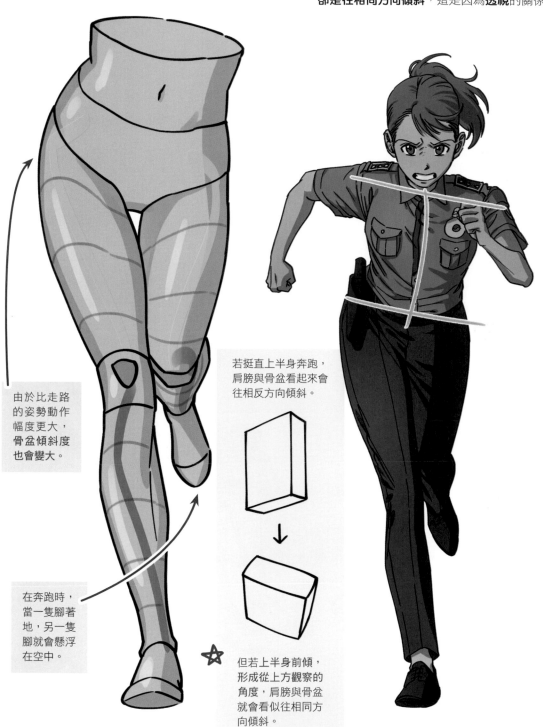

由於比走路的姿勢動作幅度更大，骨盆傾斜度也會變大。

在奔跑時，當一隻腳著地，另一隻腳就會懸浮在空中。

若挺直上半身奔跑，肩膀與骨盆看起來會往相反方向傾斜。

但若上半身前傾，形成從上方觀察的角度，肩膀與骨盆就會看似往相同方向傾斜。

下半身的各種動作

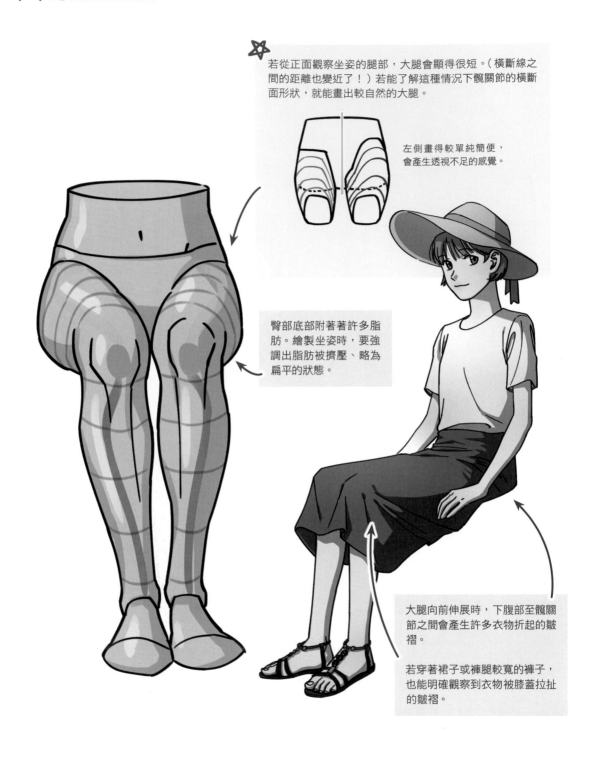

若從正面觀察坐姿的腿部，大腿會顯得很短。（橫斷線之間的距離也變近了！）若能了解這種情況下髖關節的橫斷面形狀，就能畫出較自然的大腿。

左側畫得較單純簡便，會產生透視不足的感覺。

臀部底部附著著許多脂肪。繪製坐姿時，要強調出脂肪被擠壓、略為扁平的狀態。

大腿向前伸展時，下腹部至髖關節之間會產生許多衣物折起的皺褶。

若穿著裙子或褲腿較寬的褲子，也能明確觀察到衣物被膝蓋拉扯的皺褶。

下半身的各種動作

多數人都覺得翹腳的坐姿繪製不易，若想一口氣畫好雙腳交疊的姿勢，當然會倍感困難。

先簡單勾勒出骨盆部分之後，再依序繪製出踩在地面的腿，以及交疊其上的腿，如此一來會簡單許多。

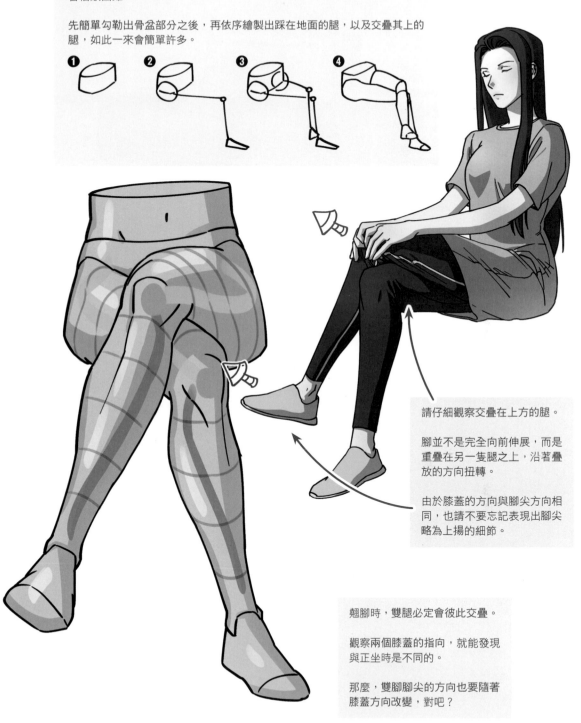

請仔細觀察交疊在上方的腿。

腳並不是完全向前伸展，而是重疊在另一隻腿之上，沿著疊放的方向扭轉。

由於膝蓋的方向與腳尖方向相同，也請不要忘記表現出腳尖略為上揚的細節。

翹腳時，雙腿必定會彼此交疊。

觀察兩個膝蓋的指向，就能發現與正坐時是不同的。

那麼，雙腳腳尖的方向也要隨著膝蓋方向改變，對吧？

101

下半身的各種動作

請親自擺出盤腿的姿勢。

仔細觀察大腿與小腿伸展的角度,就能更輕鬆了解透視感。

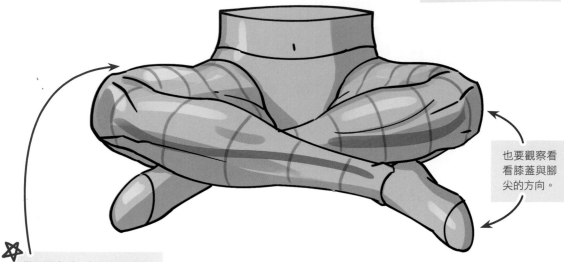

也要觀察看看膝蓋與腳尖的方向。

從正面來看,盤腿姿勢會使大腿大幅度收縮。

同理,應該先找出髖關節與膝蓋的橫斷面後,再將兩者相連以畫出腿部。

繪製雙膝時,留意兩邊應齊頭畫在平行線上。

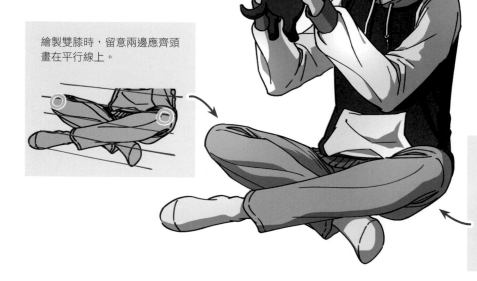

從側面角度觀看時,會發現一隻腳往側邊伸展,另一隻腳往前延伸。

向前伸直的一側,大腿會大幅收縮,幾乎與膝蓋交疊。

下半身的各種動作

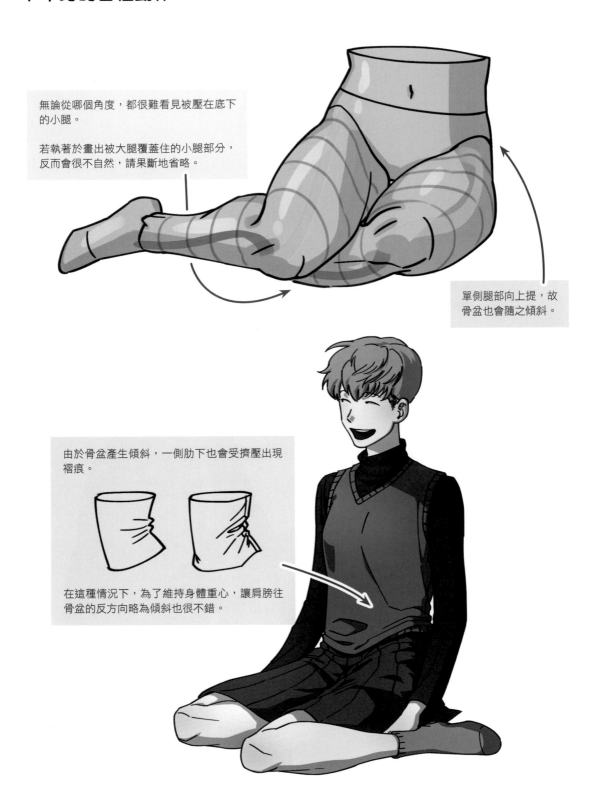

無論從哪個角度，都很難看見被壓在底下的小腿。

若執著於畫出被大腿覆蓋住的小腿部分，反而會很不自然，請果斷地省略。

單側腿部向上提，故骨盆也會隨之傾斜。

由於骨盆產生傾斜，一側肋下也會受擠壓出現褶痕。

在這種情況下，為了維持身體重心，讓肩膀往骨盆的反方向略為傾斜也很不錯。

下半身的各種動作

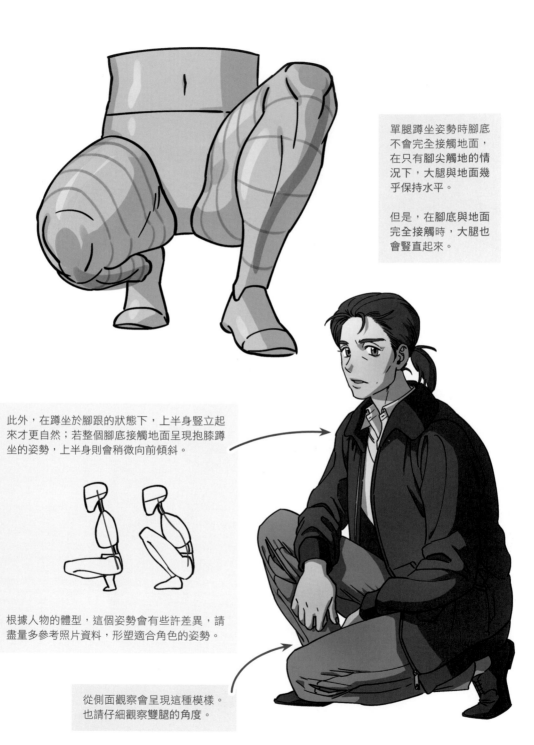

單腿蹲坐姿勢時腳底不會完全接觸地面，在只有腳尖觸地的情況下，大腿與地面幾乎保持水平。

但是，在腳底與地面完全接觸時，大腿也會豎直起來。

此外，在蹲坐於腳跟的狀態下，上半身豎立起來才更自然；若整個腳底接觸地面呈現抱膝蹲坐的姿勢，上半身則會稍微向前傾斜。

根據人物的體型，這個姿勢會有些許差異，請盡量多參考照片資料，形塑適合角色的姿勢。

從側面觀察會呈現這種模樣。也請仔細觀察雙腿的角度。

下半身的各種動作

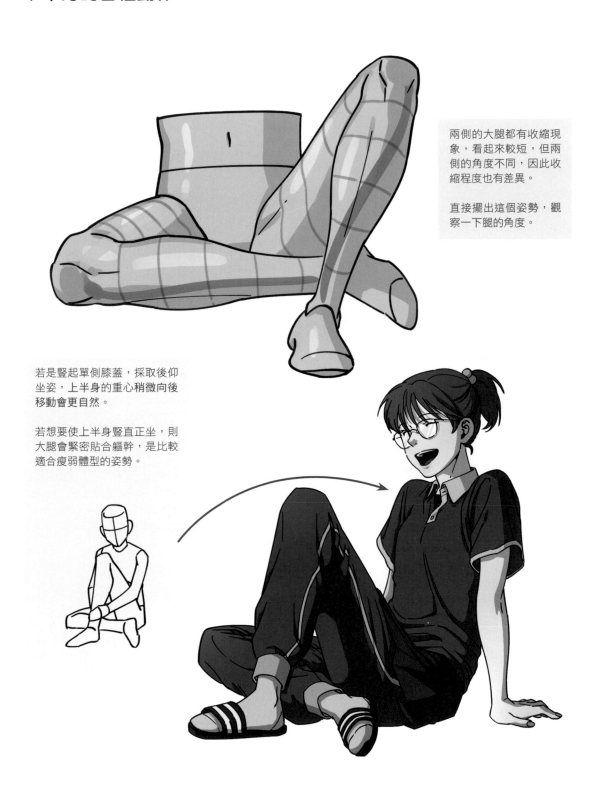

兩側的大腿都有收縮現象，看起來較短，但兩側的角度不同，因此收縮程度也有差異。

直接擺出這個姿勢，觀察一下腿的角度。

若是豎起單側膝蓋，採取後仰坐姿，上半身的重心稍微向後移動會更自然。

若想要使上半身豎直正坐，則大腿會緊密貼合軀幹，是比較適合瘦弱體型的姿勢。

chapter 4

下半身重點筆記 －加入透視法－

比起上半身，仔細觀察下半身的機會不多，容易感到陌生。
若需要加入透視，更是難上加難。
這是因為我們往往受制於「腿部很長」的刻板印象，
只要多嘗試繪製幾次因透視而縮短的下半身，
就能掌握果斷畫出收縮效果的方法。

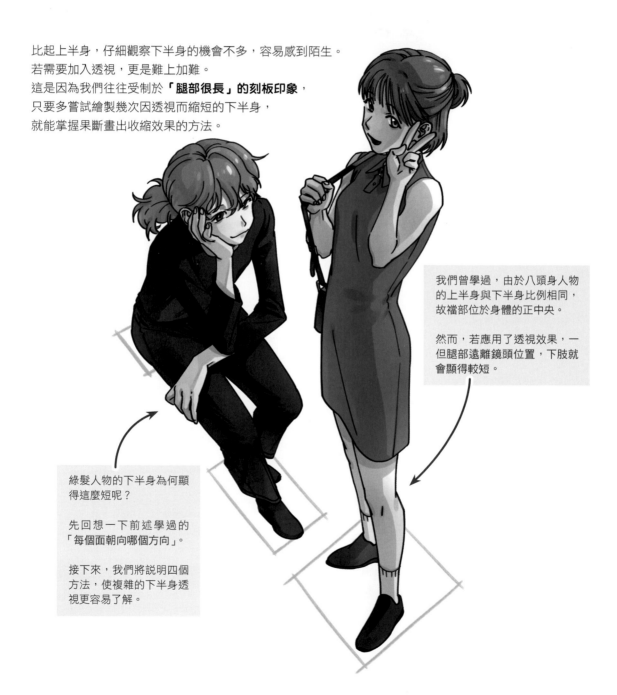

我們曾學過，由於八頭身人物
的上半身與下半身比例相同，
故襠部位於身體的正中央。

然而，若應用了透視效果，一
但腿部遠離鏡頭位置，下肢就
會顯得較短。

綠髮人物的下半身為何顯
得這麼短呢？

先回想一下前述學過的
「每個面朝向哪個方向」。

接下來，我們將說明四個
方法，使複雜的下半身透
視更容易了解。

①了解因身體曲線產生的隱蔽處（每個面朝向哪個方向）

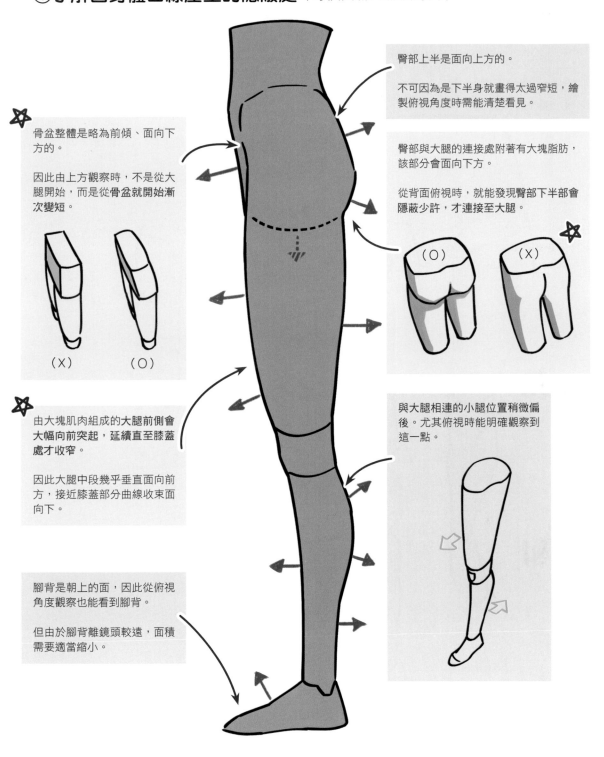

骨盆整體是略為前傾、面向下方的。

因此由上方觀察時，不是從大腿開始，而是從**骨盆就開始漸次變短**。

（X）　　（O）

臀部上半是面向上方的。

不可因為是下半身就畫得太過窄短，繪製俯視角度時需能清楚看見。

臀部與大腿的連接處附著有大塊脂肪，該部分會面向下方。

從背面俯視時，就能發現臀部下半部會隱蔽少許，才連接至大腿。

（O）　　（X）

由大塊肌肉組成的大腿前側會大幅向前突起，延續直至膝蓋處才收窄。

因此大腿中段幾乎垂直面向前方，接近膝蓋部分曲線收束面向下。

與大腿相連的小腿位置稍微偏後。尤其俯視時能明確觀察到這一點。

腳背是朝上的面，因此從俯視角度觀察也能看到腳背。

但由於腳背離鏡頭較遠，面積需要適當縮小。

正面高角度

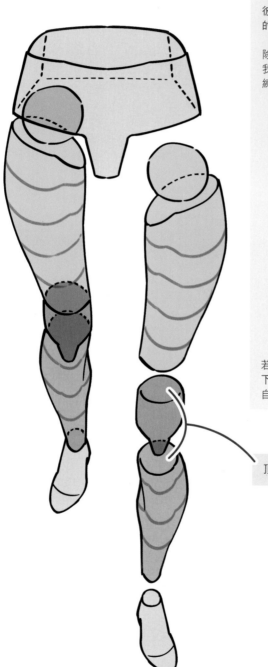

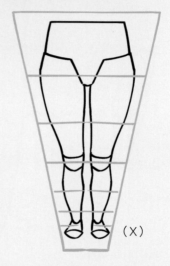

彼此交疊的部分就等於被遮蔽而看不見的部分。

除了透視產生的收縮現象之外，這也是我們必須透過側面圖了解身體曲線並熟練隱蔽處的理由。

（X）

若缺少了隱蔽處，只單純考慮收縮、將下半身畫短，就會因缺乏立體感變得不自然。

頂部會被遮蔽而看不見。

正面低角度

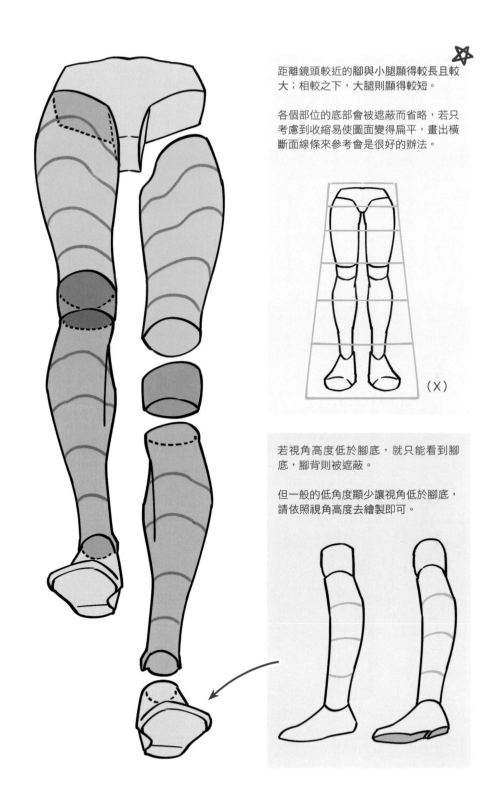

距離鏡頭較近的腳與小腿顯得較長且較大;相較之下,大腿則顯得較短。

各個部位的底部會被遮蔽而省略,若只考慮到收縮易使圖面變得扁平,畫出橫斷面線條來參考會是很好的辦法。

(X)

若視角高度低於腳底,就只能看到腳底,腳背則被遮蔽。

但一般的低角度顯少讓視角低於腳底,請依照視角高度去繪製即可。

背面高／低角度

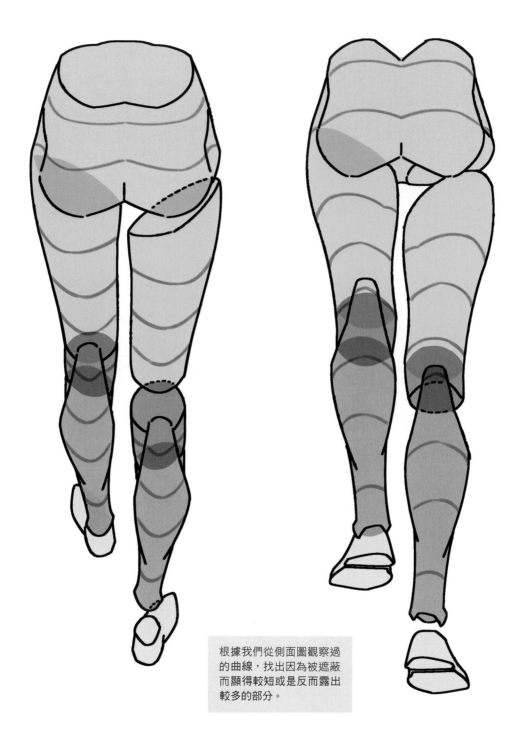

根據我們從側面圖觀察過的曲線，找出因為被遮蔽而顯得較短或是反而露出較多的部分。

側面高／低角度

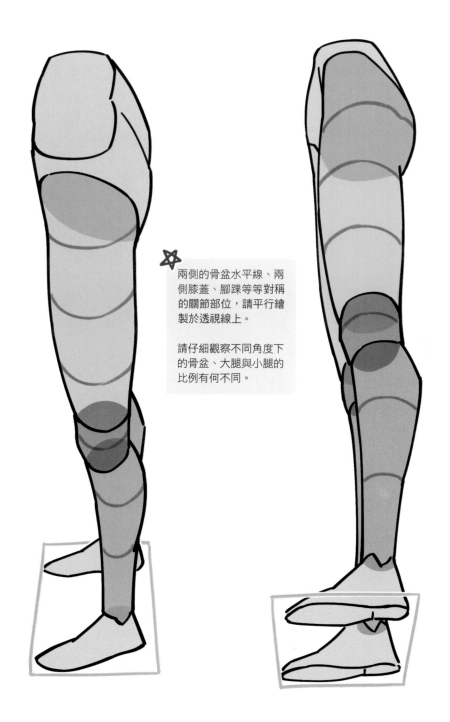

両側的骨盆水平線、兩側膝蓋、腳踝等等對稱的關節部位，請平行繪製於透視線上。

請仔細觀察不同角度下的骨盆、大腿與小腿的比例有何不同。

② 善加利用以圓柱體為主的立體圖形及曲線

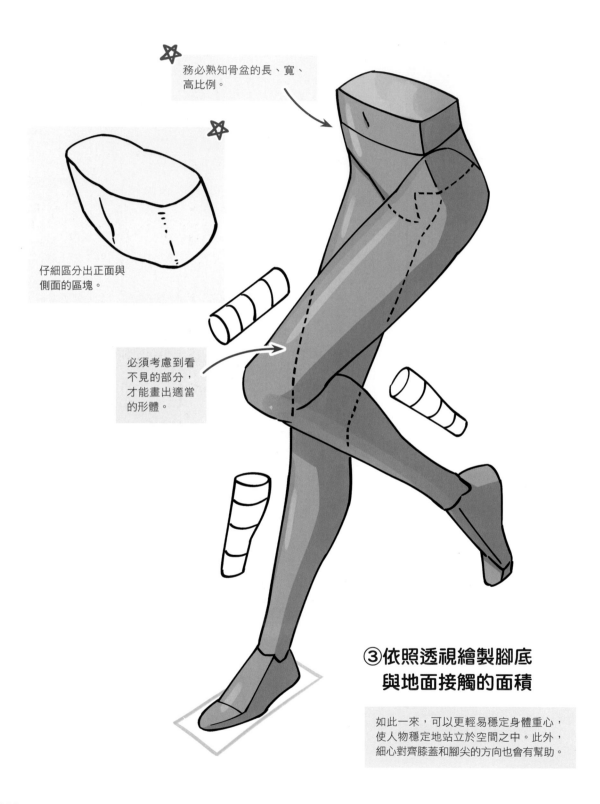

務必熟知骨盆的長、寬、高比例。

仔細區分出正面與側面的區塊。

必須考慮到看不見的部分，才能畫出適當的形體。

③依照透視繪製腳底與地面接觸的面積

如此一來，可以更輕易穩定身體重心，使人物穩定地站立於空間之中。此外，細心對齊膝蓋和腳尖的方向也會有幫助。

④ 若熟知關節部位的橫斷面形狀，就能表現出更自然的透視感

仔細觀察骨盆與大腿相連部分的形狀。若能了解關節部位的橫斷面形狀，就能將透視表現得更自然。

若先對照照片資料，找出各個關節橫斷面的位置，畫出橫斷面之後再將各個部位相連，就能輕鬆畫好擁有透視的腿部。

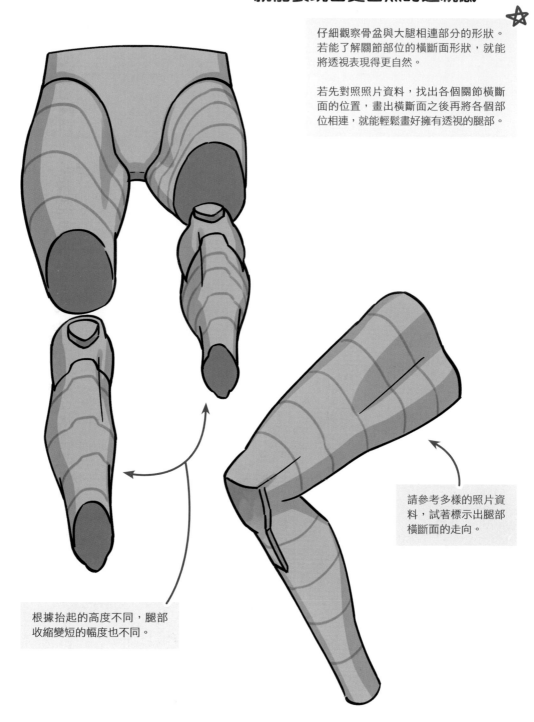

請參考多樣的照片資料，試著標示出腿部橫斷面的走向。

根據抬起的高度不同，腿部收縮變短的幅度也不同。

步行姿勢

在走動狀態下，會出現骨盆傾斜
或身體重心移動至單側腿部等等變化，
在應用透視的情況下相當不易表現這些動態。
因此，在步行姿勢中應用透視時，比起留意骨盆的傾斜，
專注於表現透視感會更有幫助。

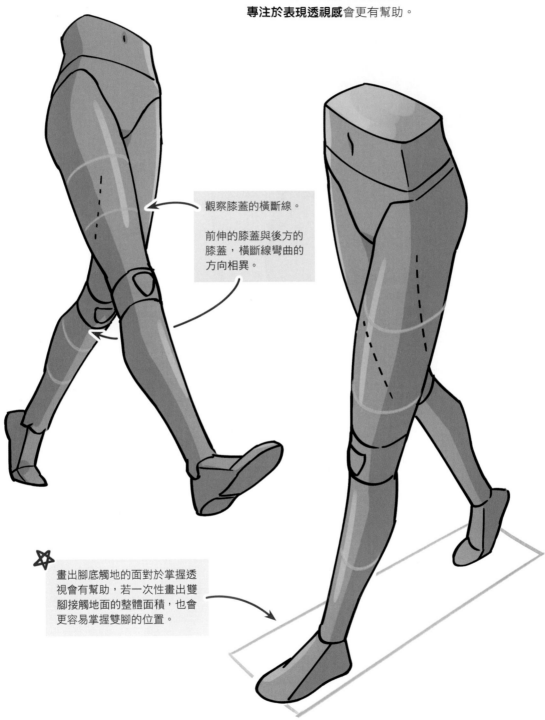

觀察膝蓋的橫斷線。

前伸的膝蓋與後方的
膝蓋，橫斷線彎曲的
方向相異。

畫出腳底觸地的面對於掌握透
視會有幫助，若一次性畫出雙
腳接觸地面的整體面積，也會
更容易掌握雙腳的位置。

奔跑姿勢

奔跑的姿勢也如前所述，
從正面觀察時，骨盆會產生傾斜，
落地腳該側骨盆上揚的現象雖然很明顯，
但在加入強烈透視的狀況下，
比起骨盆斜度，更應著重表現透視感。

一般而言，膝蓋與腳尖皆
會朝向上方。

後側的腳同樣能觀察到膝
蓋與腳尖指向同一方向的
情況。

坐姿

如前述説明,在**坐姿**時,
**是從髖關節開始轉向,
而非整個骨盆。**

先熟練上身挺直、雙腿並排彎曲
這樣端正的坐姿之後,
再依序練習上身後仰、
或向前靠坐等不同坐姿,
會更有利於學習。

以四邊形畫出腳底觸地的面積
能幫助掌握好透視,同理,也
能嘗試依據透視畫出臀部與椅
子接觸的面積。

骨盆、膝蓋、腳踝等左右對稱的關
節,需平行繪製在透視線上。

若想畫出彎起單側膝蓋、左右不對
稱的坐姿,可以先粗略畫出對稱狀
態的坐姿,再調整腿部動作,這也
是能避免比例失衡的好方法。

翹腳姿勢

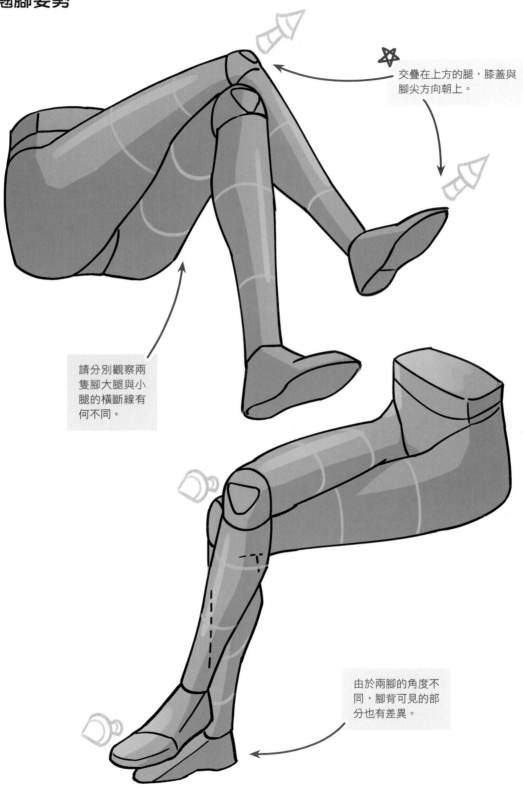

交疊在上方的腿，膝蓋與
腳尖方向朝上。

請分別觀察兩
隻腳大腿與小
腿的橫斷線有
何不同。

由於兩腳的角度不
同，腳背可見的部
分也有差異。

跳躍姿勢

從高角度／低角度都能明確看出
腿部長度的不同。

由於大腿本來就比小腿長，
在高角度時將小腿畫得較短並不困難，
但要從低角度將小腿繪製得較長，
則較不熟練。
只要將小腿畫得修長，
就能強烈表現出**低角度的感覺**。

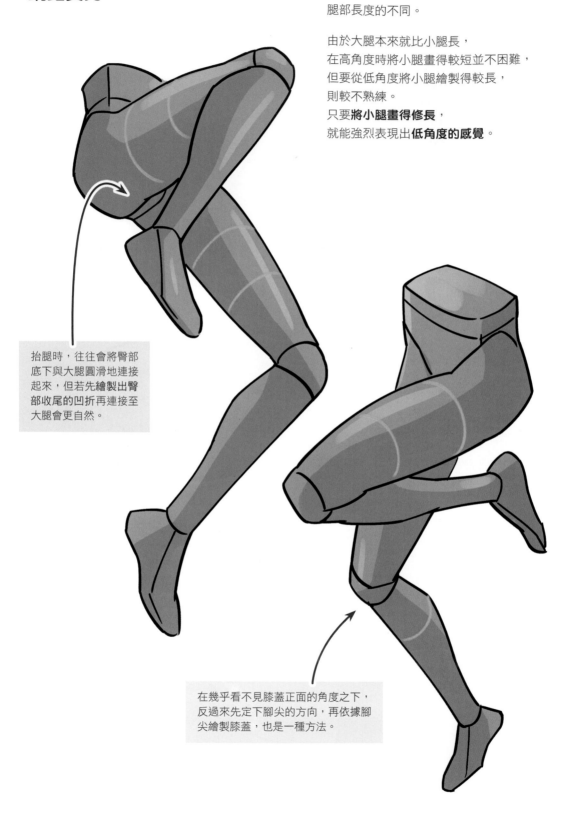

抬腿時，往往會將臀部
底下與大腿圓滑地連接
起來，但若先繪製出臀
部收尾的凹折再連接至
大腿會更自然。

在幾乎看不見膝蓋正面的角度之下，
反過來先定下腳尖的方向，再依據腳
尖繪製膝蓋，也是一種方法。

跳躍姿勢

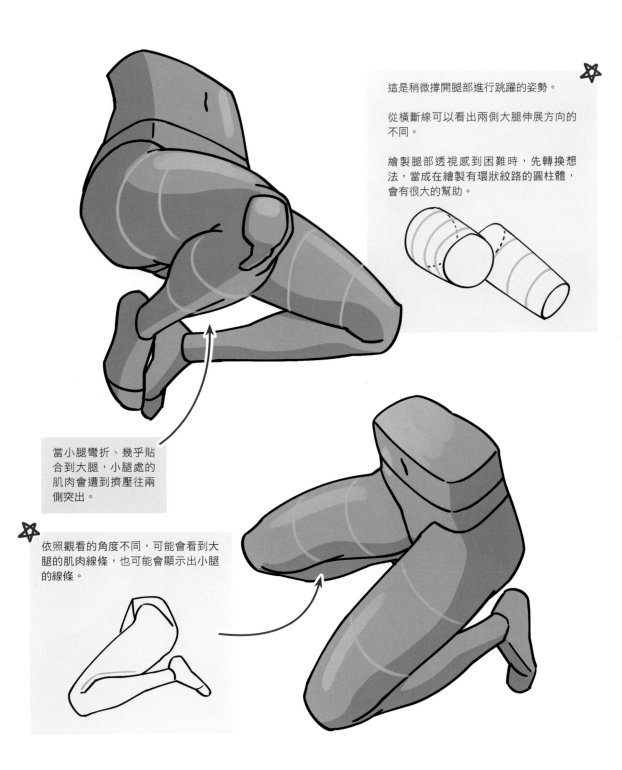

這是稍微撐開腿部進行跳躍的姿勢。

從橫斷線可以看出兩側大腿伸展方向的不同。

繪製腿部透視感到困難時,先轉換想法,當成在繪製有環狀紋路的圓柱體,會有很大的幫助。

當小腿彎折、幾乎貼合到大腿,小腿處的肌肉會遭到擠壓往兩側突出。

依照觀看的角度不同,可能會看到大腿的肌肉線條,也可能會顯示出小腿的線條。

119

平躺姿勢

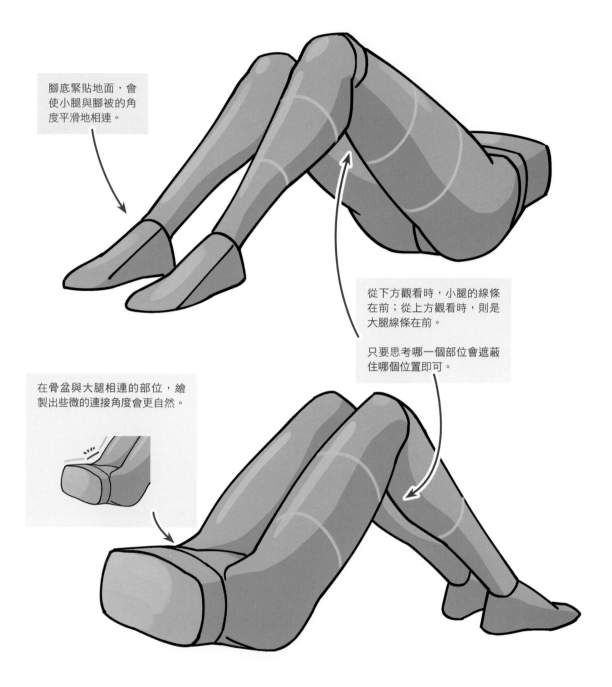

腳底緊貼地面,會使小腿與腳被的角度平滑地相連。

從下方觀看時,小腿的線條在前;從上方觀看時,則是大腿線條在前。

只要思考哪一個部位會遮蔽住哪個位置即可。

在骨盆與大腿相連的部位,繪製出些微的連接角度會更自然。

趴伏姿勢

關節正好彎成直角的話，圖面看起來多少會有些僵硬。

若想繪製出自然的動態，可以形塑大於或小於九十度角的動作。

如腳底觸地或者臀部貼地時，可以依照透視畫出接觸面積一樣，在趴伏的姿勢下也可以嘗試以四邊形透視框畫出與地面相接的面。

臀部的底面被省略，會在臀部與大腿之間形成一個斷差。

縱使人物趴伏在地上，大腿前側的肌肉依舊會隆起。

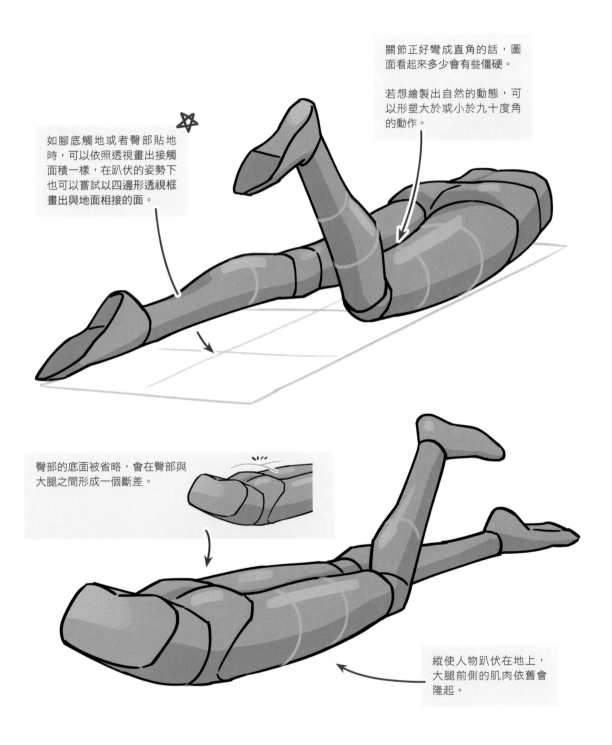

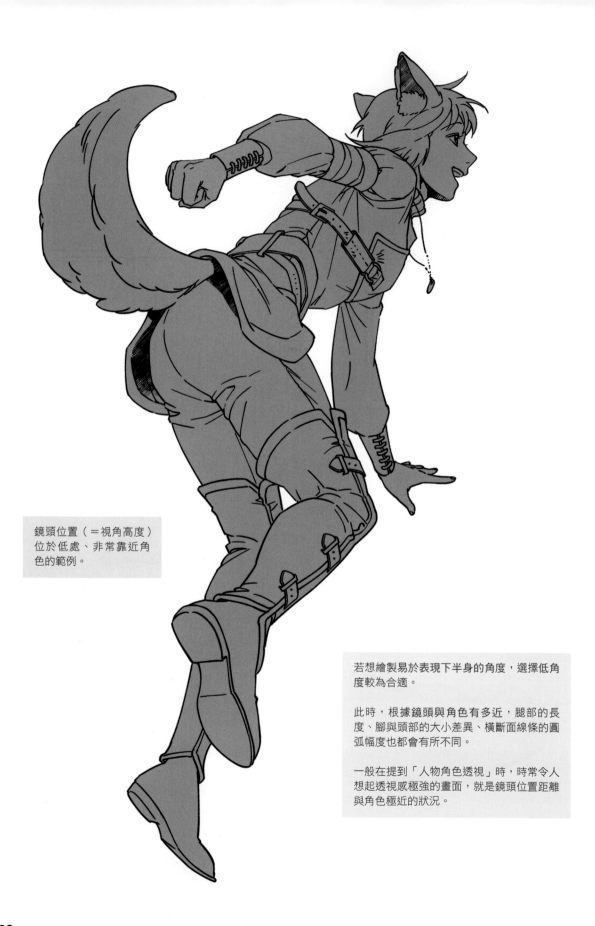

鏡頭位置（＝視角高度）
位於低處、非常靠近角
色的範例。

若想繪製易於表現下半身的角度，選擇低角
度較為合適。

此時，根據鏡頭與角色有多近，腿部的長
度、腳與頭部的大小差異、橫斷面線條的圓
弧幅度也都會有所不同。

一般在提到「人物角色透視」時，時常令人
想起透視感極強的畫面，就是鏡頭位置距離
與角色極近的狀況。

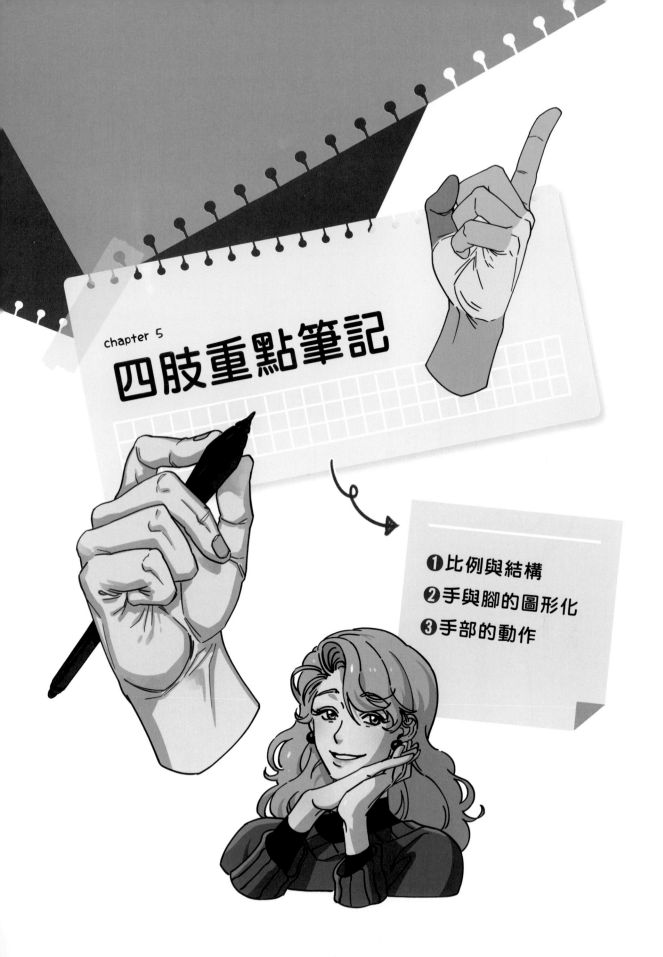

chapter 5

四肢重點筆記

① 比例與結構
② 手與腳的圖形化
③ 手部的動作

四肢重點筆記

－比例與結構－

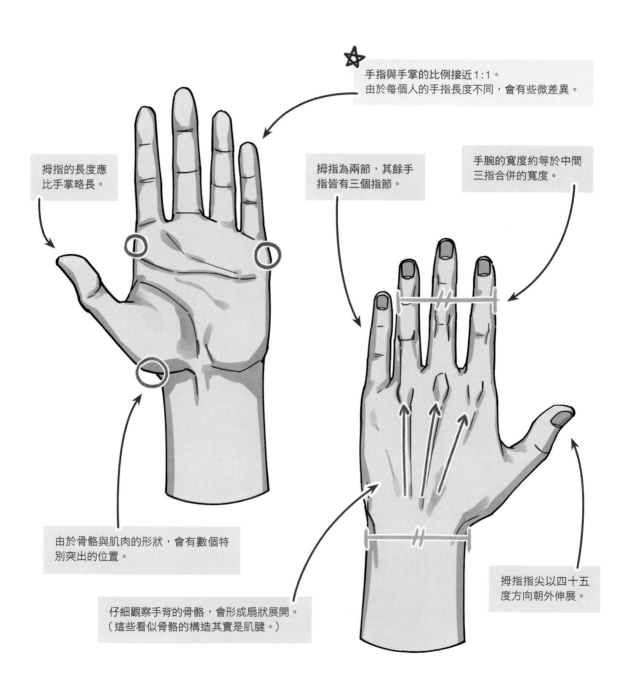

手指與手掌的比例接近1:1。
由於每個人的手指長度不同，會有些微差異。

拇指的長度應比手掌略長。

拇指為兩節，其餘手指皆有三個指節。

手腕的寬度約等於中間三指合併的寬度。

由於骨骼與肌肉的形狀，會有數個特別突出的位置。

仔細觀察手背的骨骼，會形成扇狀展開。
（這些看似骨骼的構造其實是肌腱。）

拇指指尖以四十五度方向朝外伸展。

手的比例

手腳擁有我們身體軀幹當中最大量的關節，
其中又以手部最多，
是能夠靈活運動的部位。
若想要自然地繪製出這樣複雜的結構，
就必須熟知**手腳的比例**，並透過**圖形化了解其結構**。

將手臂自然伸展，會發現手腕－手背－手指
並不是以一字型連接的，而是有些微的曲度。

手愈是用力，這個曲度也會愈大。

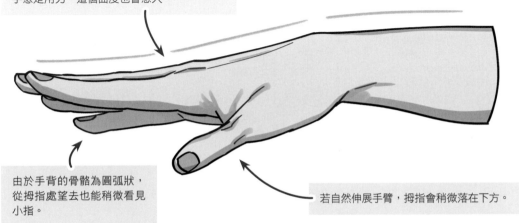

由於手背的骨骼為圓弧狀，
從拇指處望去也能稍微看見
小指。

若自然伸展手臂，拇指會稍微落在下方。

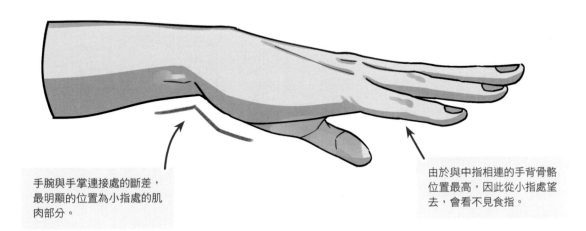

手腕與手掌連接處的斷差，
最明顯的位置為小指處的肌
肉部分。

由於與中指相連的手背骨骼
位置最高，因此從小指處望
去，會看不見食指。

手的結構

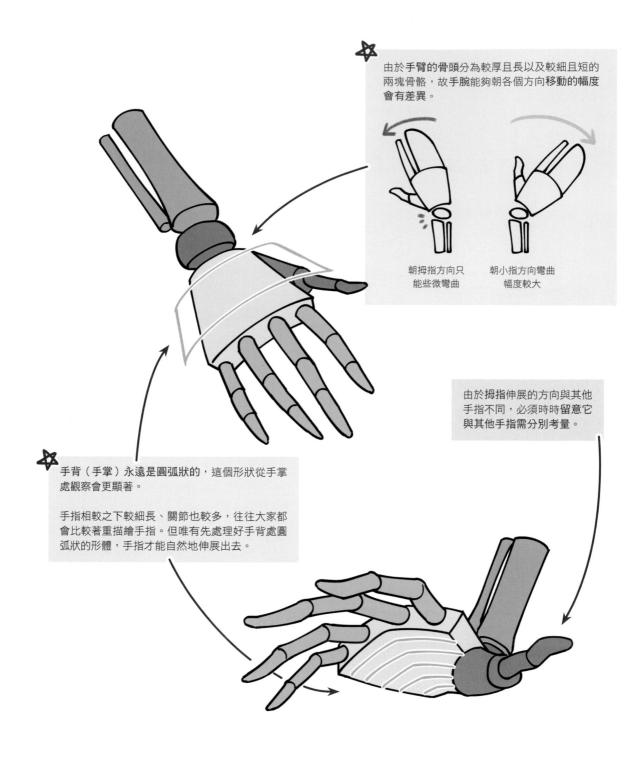

由於手臂的骨頭分為較厚且長以及較細且短的兩塊骨骼，故手腕能夠朝各個方向移動的幅度會有差異。

朝拇指方向只能些微彎曲

朝小指方向彎曲幅度較大

由於拇指伸展的方向與其他手指不同，必須時時留意它與其他手指需分別考量。

手背（手掌）永遠是圓弧狀的，這個形狀從手掌處觀察會更顯著。

手指相較之下較細長、關節也較多，往往大家都會比較著重描繪手指。但唯有先處理好手背處圓弧狀的形體，手指才能自然地伸展出去。

手部和腿部都有控制手腳伸展、彎
曲的肌肉，分別稱為「屈肌」與
「伸肌」。

屈肌和伸肌的肌腱會在手腕處匯合
在一起，當握緊拳頭或張開手掌
時，肌肉就會因收縮而突出。

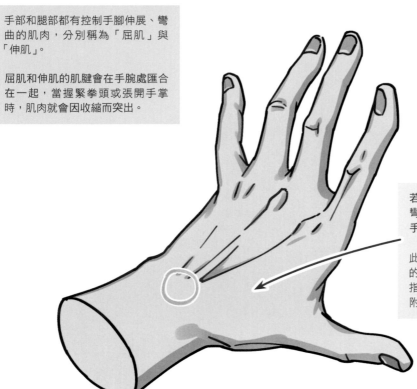

若將手指用力伸展、向後
彎折，伸肌的肌腱就會在
手背與手腕的交界處浮現。

此時可以觀察到中間三指
的肌腱匯合至一處，但拇
指與小指的肌腱只延伸至
附近，並未匯合。

若握緊拳頭，或使拇指與其他手指交握，做
出于指向手掌內聚攏的動作，此時手腕內側
屈肌的肌腱就會浮現。

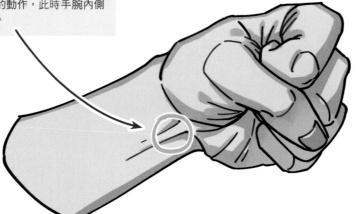

雖然手掌上有肌肉和脂肪，看不見肌腱，
但在接近手腕處都可以觀察到。

腳的比例

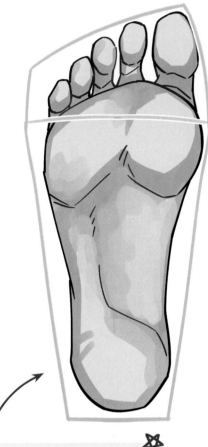

觀察腳掌的長寬比，就能發現腳掌的長度頗長。

若將腳的形狀畫得太過窄短，繪製全身的時候人物便難以穩定站立，可能會有不安定、抓不到平衡的感覺，須特別留意。

仔細觀察每隻腳指的比例。拇指比想像中占了更大的範圍，剩餘空間裡其餘的腳指則緊密併攏。

只要記住拇指與食指合併的寬度，約等於其餘三隻腳趾的寬度即可。

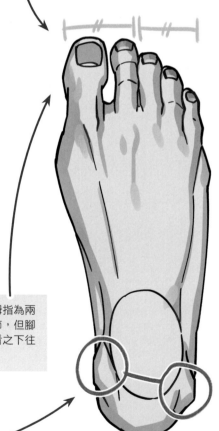

腳底由腳跟到腳趾逐漸擴張，形成扇形型態。

腳跟部分最窄而腳掌最寬，腳趾處則再度向內收攏少許。

腳趾和手指雷同，結構上拇指為兩節、其餘腳趾各有三個指節，但腳趾比手指短得多，因此乍看之下往往難以察覺有數個指節。

由踝骨正上方觀察，可發現踝骨寬度約界於拇指正中央至小指左右。

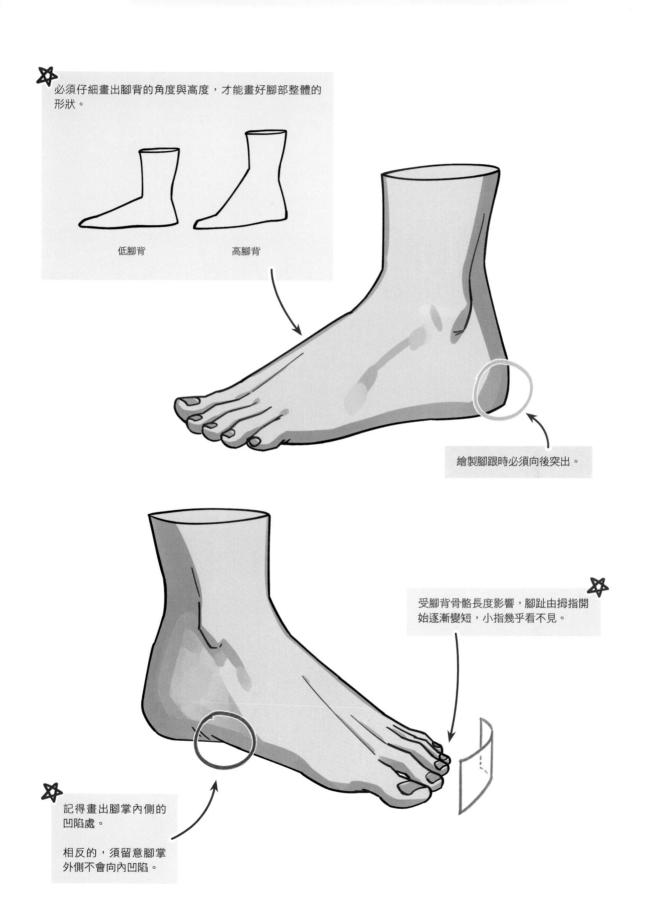

必須仔細畫出腳背的角度與高度，才能畫好腳部整體的形狀。

低腳背　　　　　高腳背

繪製腳跟時必須向後突出。

受腳背骨骼長度影響，腳趾由拇指開始逐漸變短，小指幾乎看不見。

記得畫出腳掌內側的凹陷處。

相反的，須留意腳掌外側不會向內凹陷。

腳的結構

由於腳背骨骼的長度，從拇指處看去，會幾乎看不見小指。

在小指一側的踝骨較長。

腳背的骨骼為拱形，會產生些許不觸地的空隙。

必須熟記腳背骨骼由高而低的圓弧狀。

小指側的肌腱相較之下更明顯。

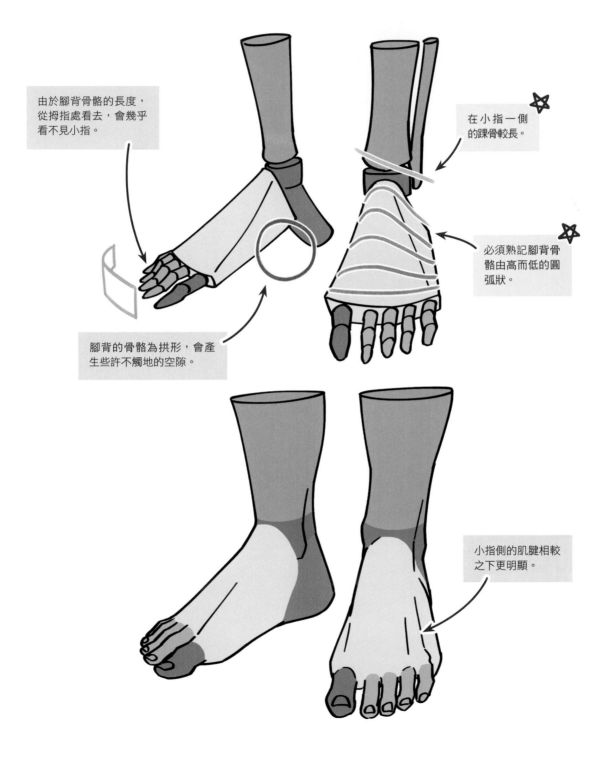

手指與腳趾

遠端指節　　　　中端指節　　　　近端指節　　　　手背骨骼

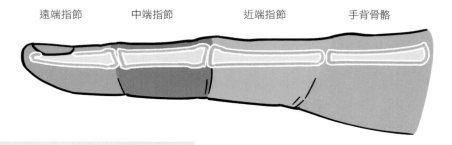

手指的橫斷面並非圓形。

由於骨骼接近手背，手指的頂部較平整、底部因有脂肪較為圓潤。

手背與腳背和骨骼緊密貼合，
掌心則附有比較多脂肪。
請透過多樣的照片資料仔細觀察，
哪些部分會顯露出骨骼形狀、
哪些部分因脂肪顯得較鬆軟，
手指又是指向哪個方向的。

手指的方向（透視感）可以透過指甲的形狀來表現。

觀察拇指末梢的指節，可發現指節尖端有稍微彎折朝上的感覺。

由於骨骼與指甲形狀的影響，可以觀察到拇指處的角度較大。

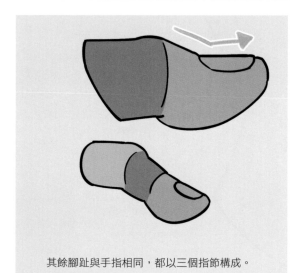

其餘腳趾與手指相同，都以三個指節構成。

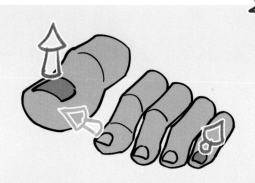

仔細觀察每隻腳趾指甲的方向。

拇指指甲面朝上方，其餘腳趾約是四十五度朝上，同時小指指甲會略為朝向外側。

四肢重點筆記

－手與腳的圖形化－

手腳包含有許多的骨骼、肌肉與神經。
因此，比起從解剖學入手學習，
透過轉換繪製為立體圖形，會更易於理解。

下圖的這隻手，
看起來是以什麼樣的順序作畫、
又會轉換成什麼型態的圖形呢？

若想更直觀地理解
複雜的手部結構，
該怎麼做才好？

手部圖形化

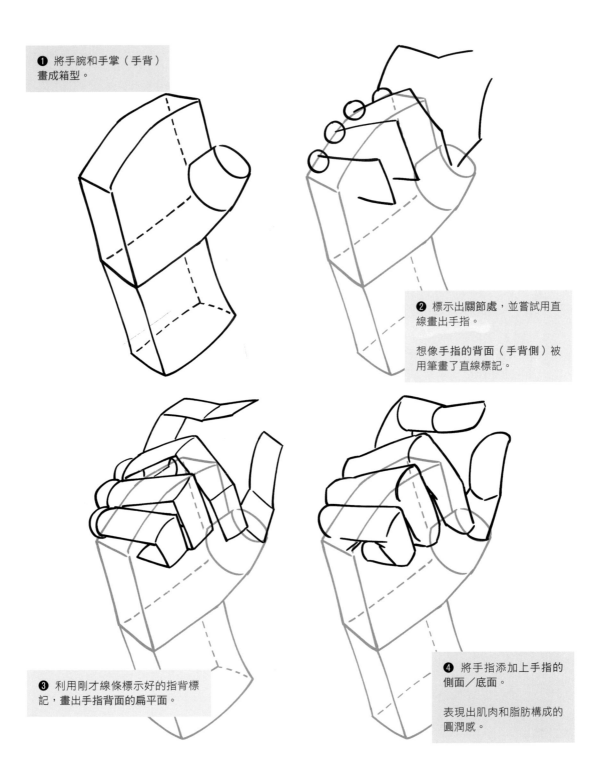

❶ 將手腕和手掌（手背）畫成箱型。

❷ 標示出關節處，並嘗試用直線畫出手指。

想像手指的背面（手背側）被用筆畫了直線標記。

❸ 利用剛才線條標示好的指背標記，畫出手指背面的扁平面。

❹ 將手指添加上手指的側面／底面。

表現出肌肉和脂肪構成的圓潤感。

將手掌當作五角狀立體圖形、按虛線凹折的型態
會更易於理解。

整隻手以手背正中央的骨骼為基準，
形成弧狀彎曲。

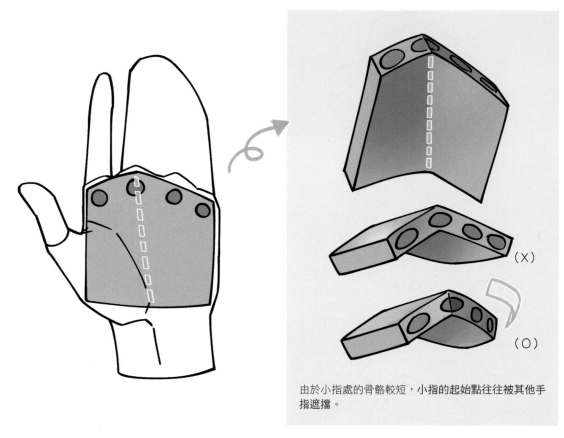

由於小指處的骨骼較短，小指的起始點往往被其他手指遮擋。

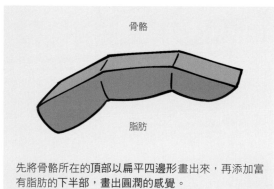

骨骼

脂肪

先將骨骼所在的頂部以扁平四邊形畫出來，再添加富有脂肪的下半部，畫出圓潤的感覺。

想像用筆在手指背部正中間畫出一條標示線，藉此粗略地畫出手指，就能輕鬆地表現複雜的手部動作。

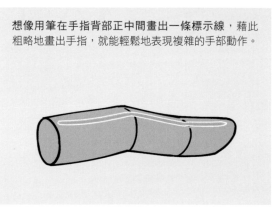

腳部圖形化
（正面／背面）

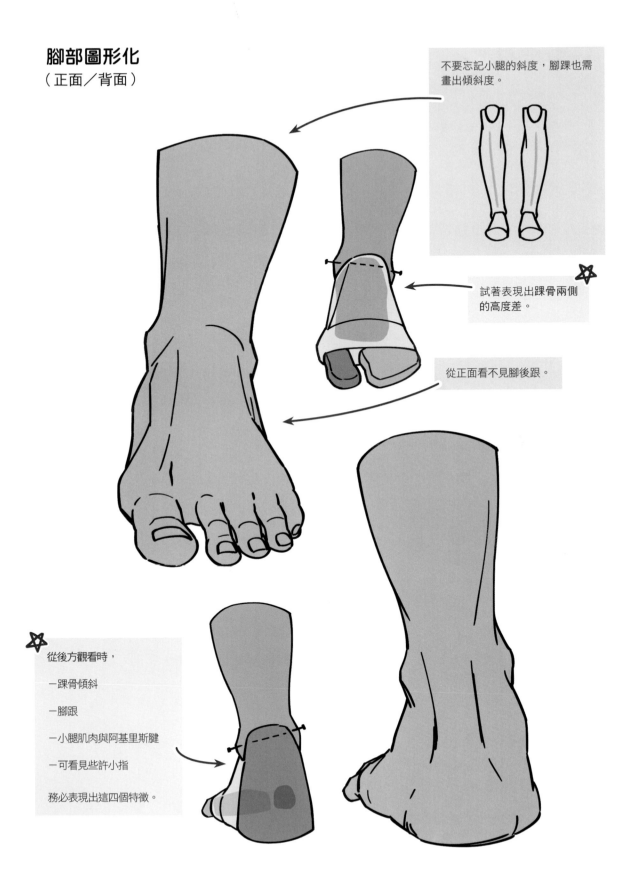

不要忘記小腿的斜度，腳踝也需畫出傾斜度。

試著表現出踝骨兩側的高度差。

從正面看不見腳後跟。

從後方觀看時，

－踝骨傾斜

－腳跟

－小腿肌肉與阿基里斯腱

－可看見些許小指

務必表現出這四個特徵。

腳部圖形化

繪製腳部的時候，
與其一開始就專注於描繪細節，
應該按照1－2－3－4的步驟，
依序先繪製出立體圖形，
對於理解腳步的構造
會更有幫助。

從不同視角高度觀看的腳

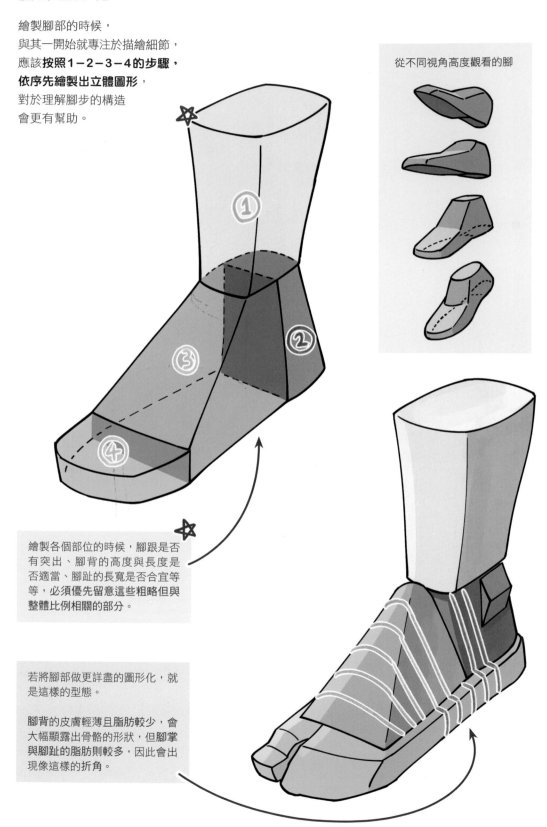

繪製各個部位的時候，腳跟是否
有突出、腳背的高度與長度是
否適當、腳趾的長寬是否合宜等
等，必須優先留意這些粗略但與
整體比例相關的部分。

若將腳部做更詳盡的圖形化，就
是這樣的型態。

腳背的皮膚輕薄且脂肪較少，會
大幅顯露出骨骼的形狀，但腳掌
與腳趾的脂肪則較多，因此會出
現像這樣的折角。

腳部圖形化

（腳的各種角度）

從正面觀看的腳感覺特別難畫，
是因為有強烈的透視。
讓我們來說明**簡單繪製腳部**的訣竅！

❶ 根據透視畫出四邊形。　　❷ 在四邊形之中畫出腳印。　　❸ 連接腳背和腳跟，畫出輪廓。　　❹ 完成。

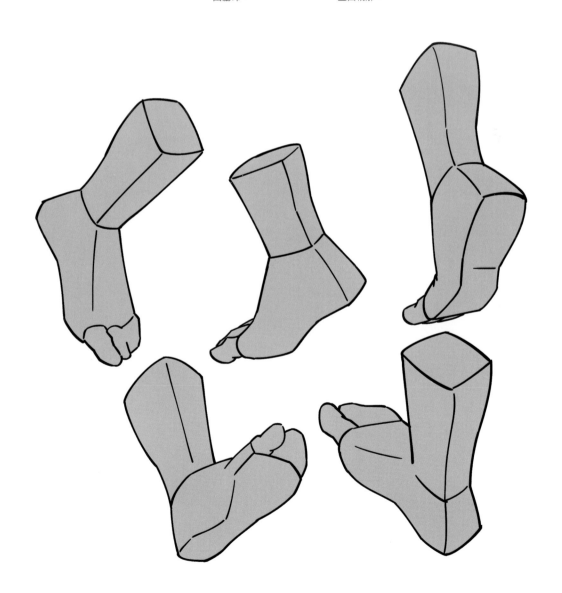

四肢重點筆記

－手部的動作－

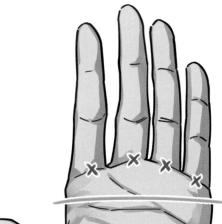

若要在手上加入自然的動作，
應該要留意哪些部分呢？

我們需要考慮許多細節，
例如各個**關節**如何運動、
動作中的**肌肉與脂肪**看起來是什麼模樣、
皮膚會如何被牽動形成**皺紋**、
手指又會朝向什麼方向等等。

我們會介紹許多經常繪製、卻也時常犯錯的動作，
一起來熟悉這些動作吧！

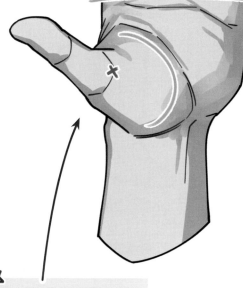

手指開始彎曲的折點並不等
同於手掌心上掌紋的位置。

這是由於皮膚會起到蹼的作
用，在腳上也有同樣的現象。

移動一下手指與腳趾，確認
哪個部分能夠彎折吧。

手部的動作也有助於表
現角色的性格。

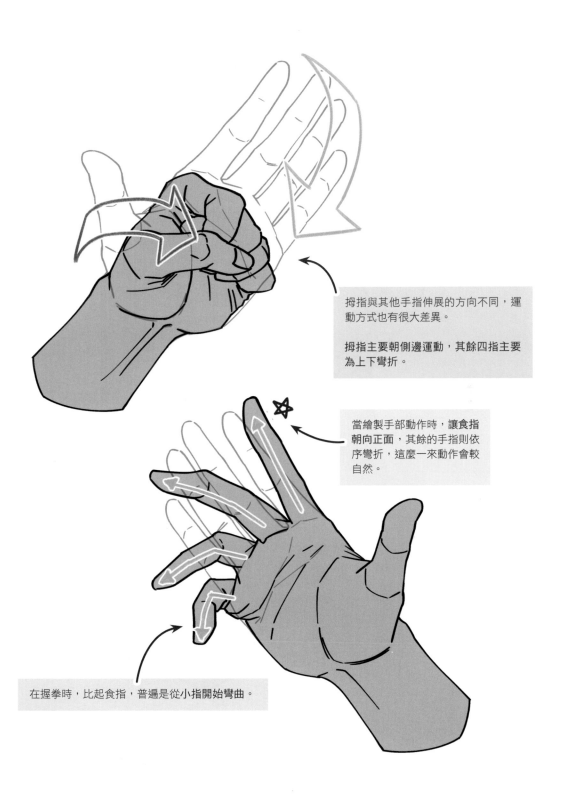

拇指與其他手指伸展的方向不同，運動方式也有很大差異。

拇指主要朝側邊運動，其餘四指主要為上下彎折。

當繪製手部動作時，讓食指朝向正面，其餘的手指則依序彎折，這麼一來動作會較自然。

在握拳時，比起食指，普遍是從小指開始彎曲。

握拳的手

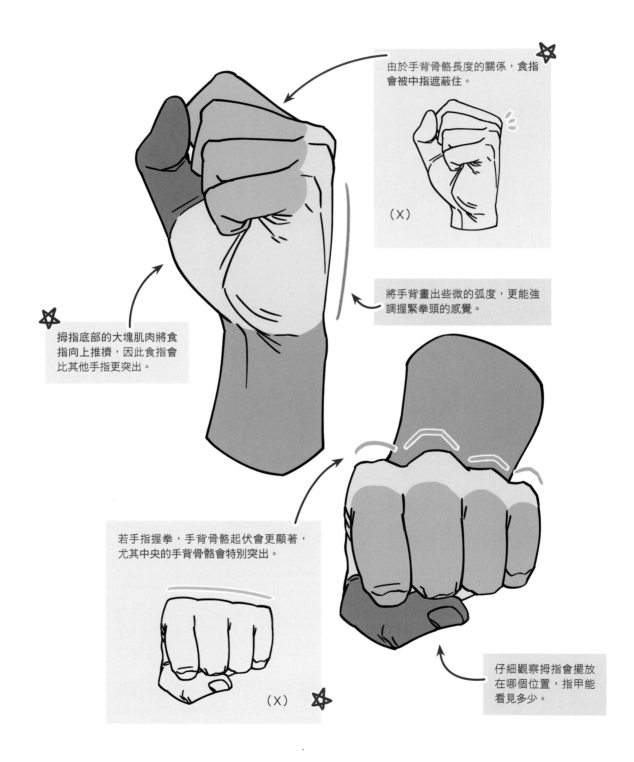

由於手背骨骼長度的關係，食指會被中指遮蔽住。

（X）

將手背畫出些微的弧度，更能強調握緊拳頭的感覺。

拇指底部的大塊肌肉將食指向上推擠，因此食指會比其他手指更突出。

若手指握拳，手背骨骼起伏會更顯著，尤其中央的手背骨骼會特別突出。

（X）

仔細觀察拇指會擺放在哪個位置，指甲能看見多少。

140

指示的手

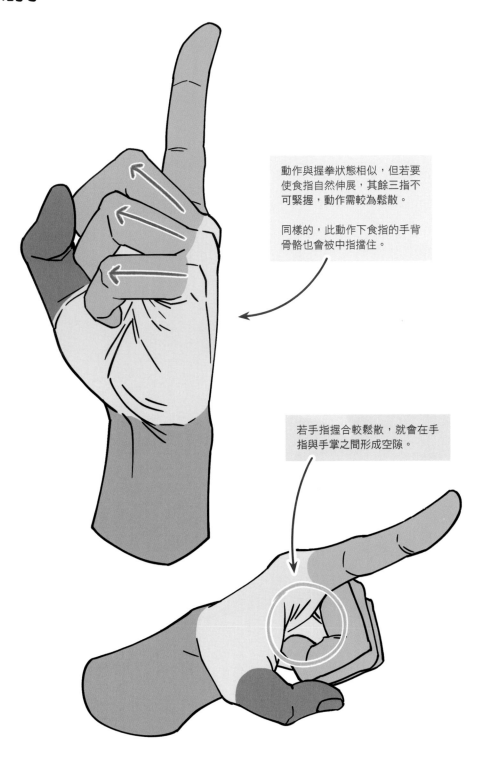

動作與握拳狀態相似,但若要
使食指自然伸展,其餘三指不
可緊握,動作需較為鬆散。

同樣的,此動作下食指的手背
骨骼也會被中指擋住。

若手指握合較鬆散,就會在手
指與手掌之間形成空隙。

遞交物品的手

以拇指與食指握住物品，剩餘三指如環繞般裹在物件上。

欲畫出持有物品的手，比起畫好手部，應先畫好物品，再將手貼合繪製在物件上，這樣會更簡單自然。

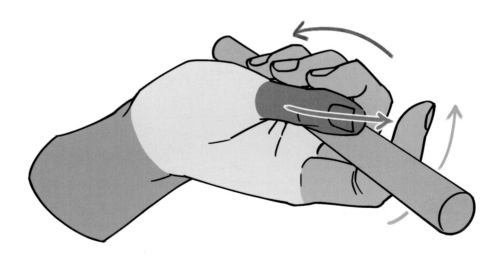

仔細觀察每個手指的方向，就能發現它們有的包裹著物件、有的支撐著物件、有的緊按物件進行固定，作用各有不同。

持杯的手

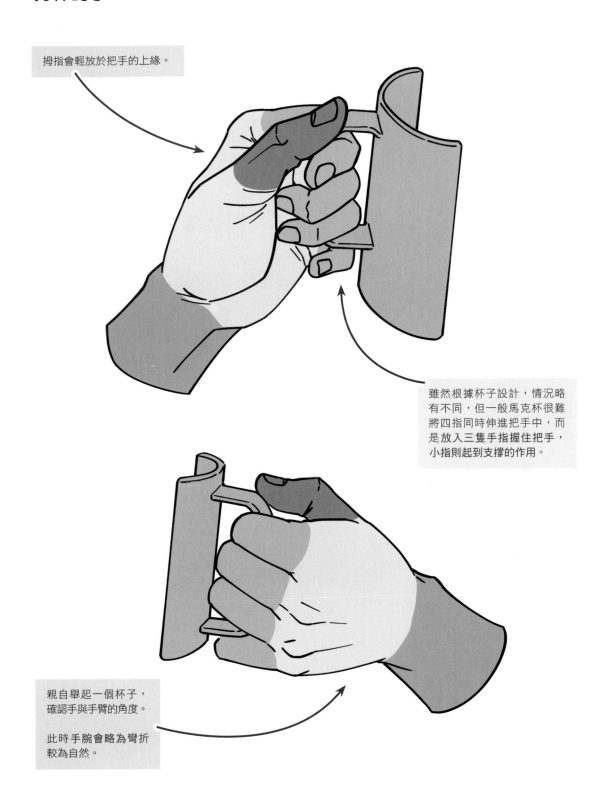

拇指會輕放於把手的上緣。

雖然根據杯子設計，情況略有不同，但一般馬克杯很難將四指同時伸進把手中，而是放入三隻手指握住把手，小指則起到支撐的作用。

親自舉起一個杯子，確認手與手臂的角度。

此時手腕會略為彎折較為自然。

遞卡片的手

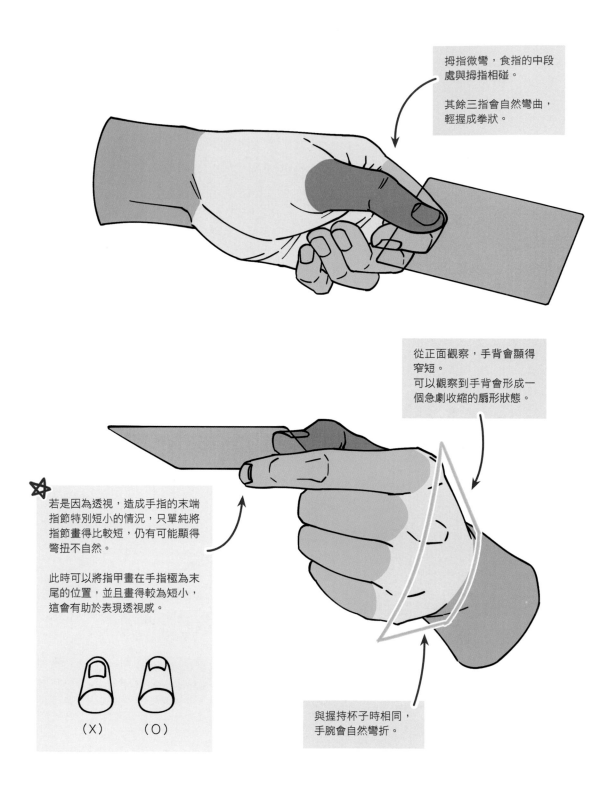

拇指微彎，食指的中段處與拇指相碰。

其餘三指會自然彎曲，輕握成拳狀。

從正面觀察，手背會顯得窄短。
可以觀察到手背會形成一個急劇收縮的扇形狀態。

若是因為透視，造成手指的末端指節特別短小的情況，只單純將指節畫得比較短，仍有可能顯得彆扭不自然。

此時可以將指甲畫在手指極為末尾的位置，並且畫得較為短小，這會有助於表現透視感。

（X）　　（O）

與握持杯子時相同，手腕會自然彎折。

用指尖捏著物品的手

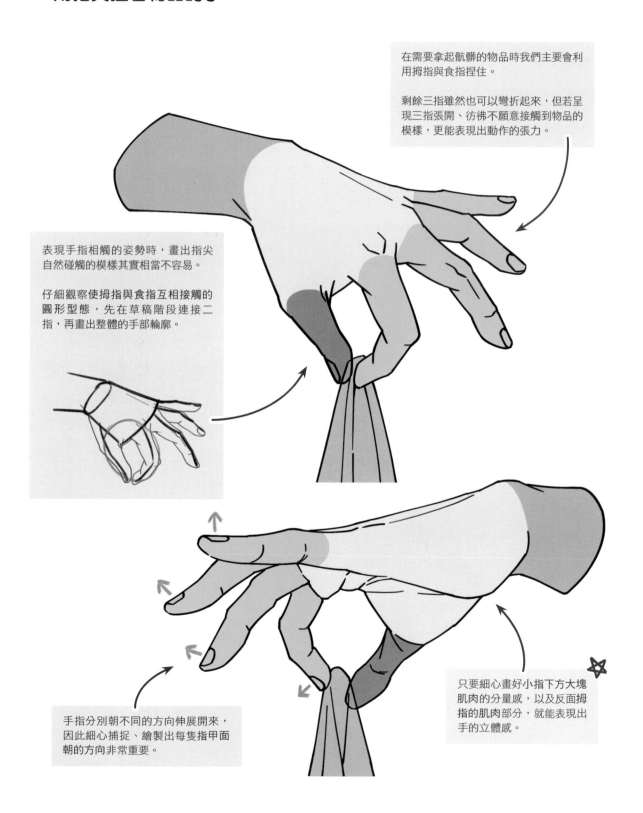

在需要拿起骯髒的物品時我們主要會利用拇指與食指捏住。

剩餘三指雖然也可以彎折起來，但若呈現三指張開、彷彿不願意接觸到物品的模樣，更能表現出動作的張力。

表現手指相觸的姿勢時，畫出指尖自然碰觸的模樣其實相當不容易。

仔細觀察使拇指與食指互相接觸的圓形型態，先在草稿階段連接二指，再畫出整體的手部輪廓。

只要細心畫好小指下方大塊肌肉的分量感，以及反面拇指的肌肉部分，就能表現出手的立體感。

手指分別朝不同的方向伸展開來，因此細心捕捉、繪製出每隻指甲面朝的方向非常重要。

持筷的手

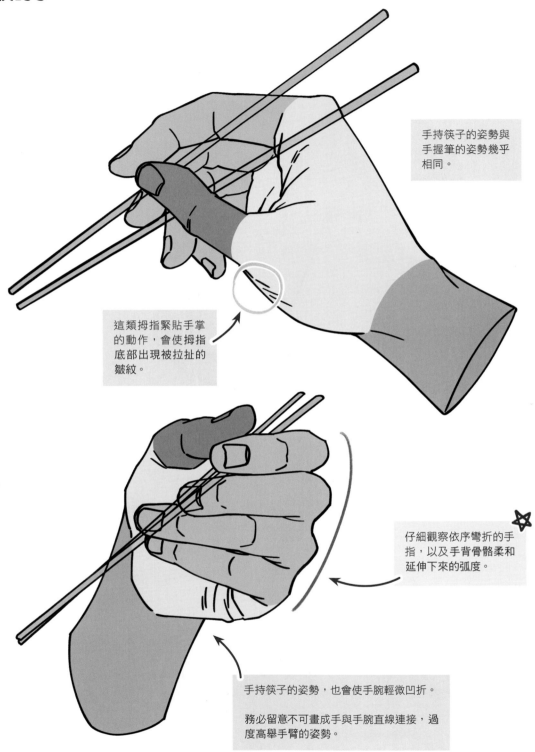

手持筷子的姿勢與手握筆的姿勢幾乎相同。

這類拇指緊貼手掌的動作，會使拇指底部出現被拉扯的皺紋。

仔細觀察依序彎折的手指，以及手背骨骼柔和延伸下來的弧度。

手持筷子的姿勢，也會使手腕輕微凹折。

務必留意不可畫成手與手腕直線連接，過度高舉手臂的姿勢。

握住扶手的手
（如公車安全桿）

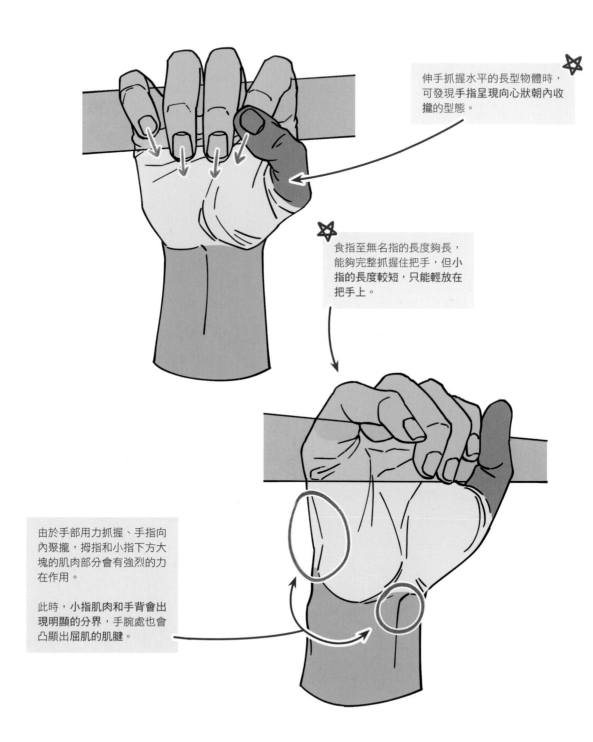

伸手抓握水平的長型物體時，可發現手指呈現向心狀朝內收攏的型態。

食指至無名指的長度夠長，能夠完整抓握住把手，但小指的長度較短，只能輕放在把手上。

由於手部用力抓握、手指向內聚攏，拇指和小指下方大塊的肌肉部分會有強烈的力在作用。

此時，小指肌肉和手背會出現明顯的分界，手腕處也會凸顯出屈肌的肌腱。

握住球體的手

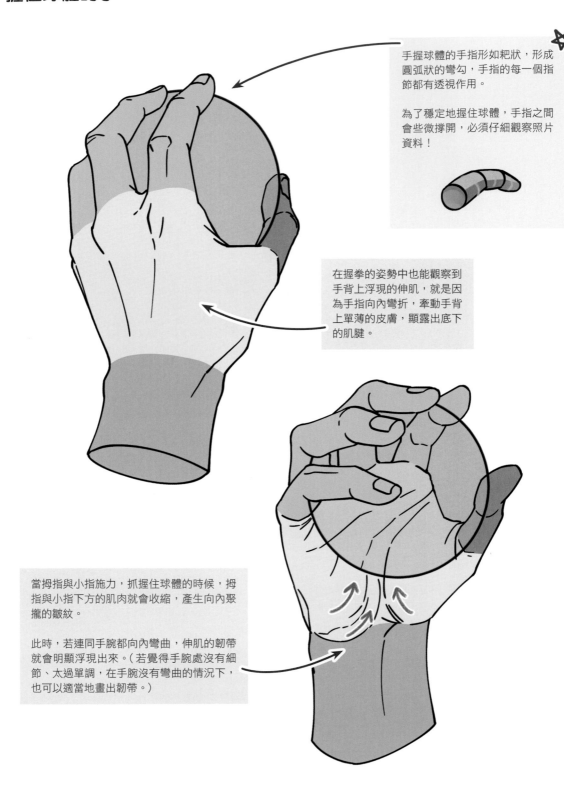

手握球體的手指形如耙狀，形成圓弧狀的彎勾，手指的每一個指節都有透視作用。

為了穩定地握住球體，手指之間會些微撐開，必須仔細觀察照片資料！

在握拳的姿勢中也能觀察到手背上浮現的伸肌，就是因為手指向內彎折，牽動手背上單薄的皮膚，顯露出底下的肌腱。

當拇指與小指施力，抓握住球體的時候，拇指與小指下方的肌肉就會收縮，產生向內聚攏的皺紋。

此時，若連同手腕都向內彎曲，伸肌的韌帶就會明顯浮現出來。（若覺得手腕處沒有細節、太過單調，在手腕沒有彎曲的情況下，也可以適當地畫出韌帶。）

持槍的手

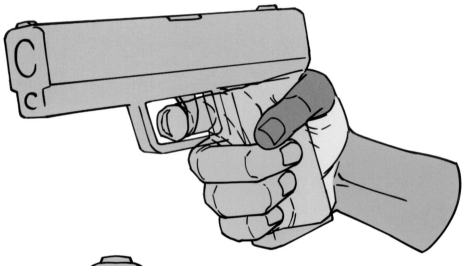

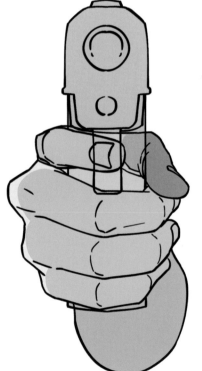

持槍的手與抓握把手的手部動作雷同，由於小指長度較短，難以完整地持握住槍柄。

中指與無名指穩定地握住槍柄，為了扣動板機，食指末端指節會輕放在板機上。而拇指則負責抓握槍柄，並同時支撐住槍身後側。

我們時常會碰到需要繪製持槍姿勢的場面，而筆者認為，在各種元素之中，槍與持槍的手也正是尤為複雜、難以繪製的素材。

此時，與其先畫好手部再畫出槍枝，應該先畫 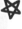 好槍枝、使手掌緊貼在槍枝側面後，再逐一畫上持握的手指，這樣繪製上會更容易。

支撐地面的手

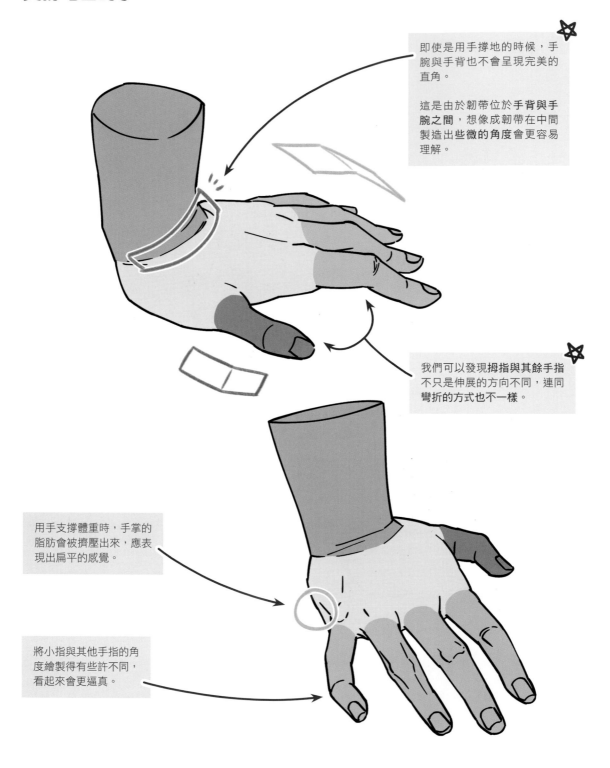

即使是用手撐地的時候，手腕與手背也不會呈現完美的直角。

這是由於韌帶位於**手背與手腕之間**，想像成韌帶在中間製造出些微的**角度**會更容易理解。

我們可以發現**拇指與其餘手指**不只是伸展的方向不同，連同**彎折的方式**也不一樣。

用手支撐體重時，手掌的脂肪會被擠壓出來，應表現出扁平的感覺。

將小指與其他手指的角度繪製得有些許不同，看起來會更逼真。

托住物品的手
（如餐盤、書籍等）

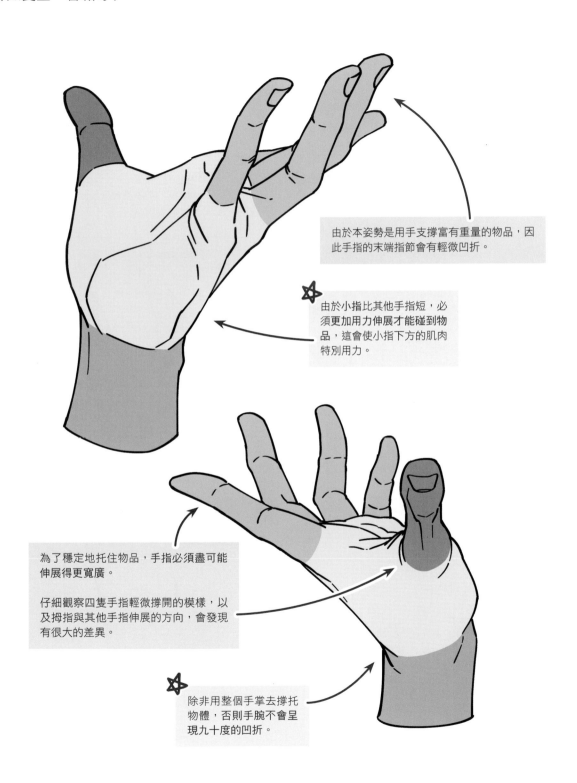

由於本姿勢是用手支撐富有重量的物品，因此手指的末端指節會有輕微凹折。

✦ 由於小指比其他手指短，必須更加用力伸展才能碰到物品，這會使小指下方的肌肉特別用力。

為了穩定地托住物品，手指必須盡可能伸展得更寬廣。

仔細觀察四隻手指輕微撐開的模樣，以及拇指與其他手指伸展的方向，會發現有很大的差異。

✦ 除非用整個手掌去撐托物體，否則手腕不會呈現九十度的凹折。

比出勝利手勢的手

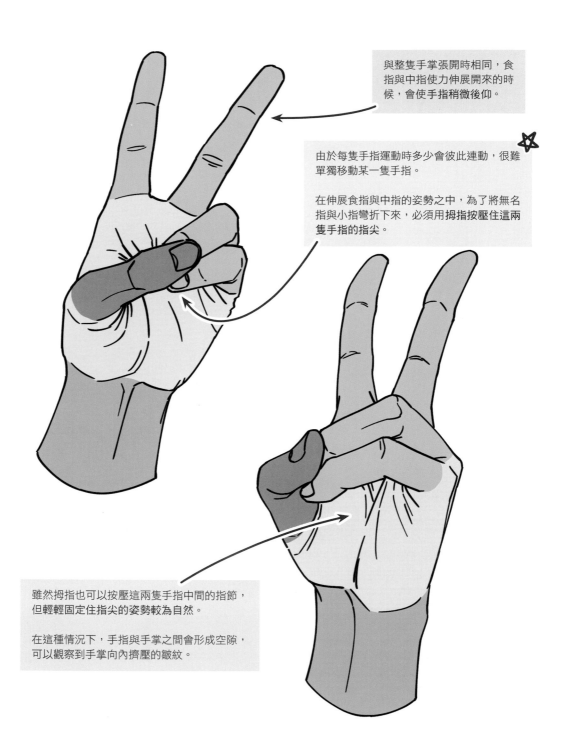

與整隻手掌張開時相同，食指與中指使力伸展開來的時候，會使手指稍微後仰。

由於每隻手指運動時多少會彼此連動，很難單獨移動某一隻手指。

在伸展食指與中指的姿勢之中，為了將無名指與小指彎折下來，必須用拇指按壓住這兩隻手指的指尖。

雖然拇指也可以按壓這兩隻手指中間的指節，但輕輕固定住指尖的姿勢較為自然。

在這種情況下，手指與手掌之間會形成空隙，可以觀察到手掌向內擠壓的皺紋。

豎起小指的手

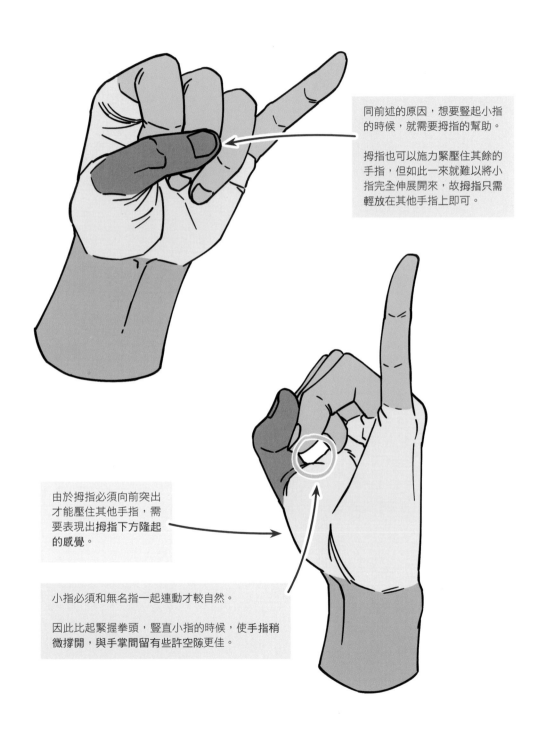

同前述的原因，想要豎起小指的時候，就需要拇指的幫助。

拇指也可以施力緊壓住其餘的手指，但如此一來就難以將小指完全伸展開來，故拇指只需輕放在其他手指上即可。

由於拇指必須向前突出才能壓住其他手指，需要表現出拇指下方隆起的感覺。

小指必須和無名指一起連動才較自然。

因此比起緊握拳頭，豎直小指的時候，使手指稍微撐開，與手掌間留有些許空隙更佳。

彈指的手

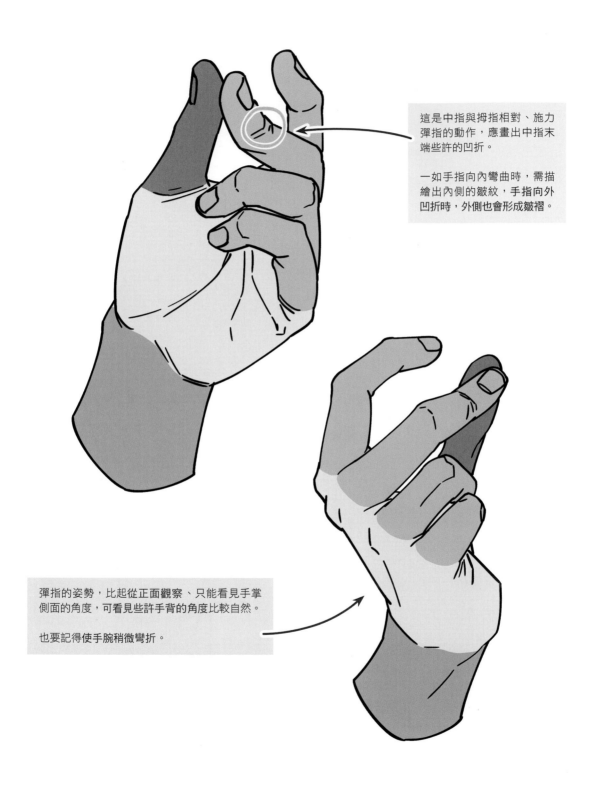

這是中指與拇指相對、施力彈指的動作，應畫出中指末端些許的凹折。

一如手指向內彎曲時，需描繪出內側的皺紋，手指向外凹折時，外側也會形成皺褶。

彈指的姿勢，比起從正面觀察、只能看見手掌側面的角度，可看見些許手背的角度比較自然。

也要記得使手腕稍微彎折。

接聽電話的手

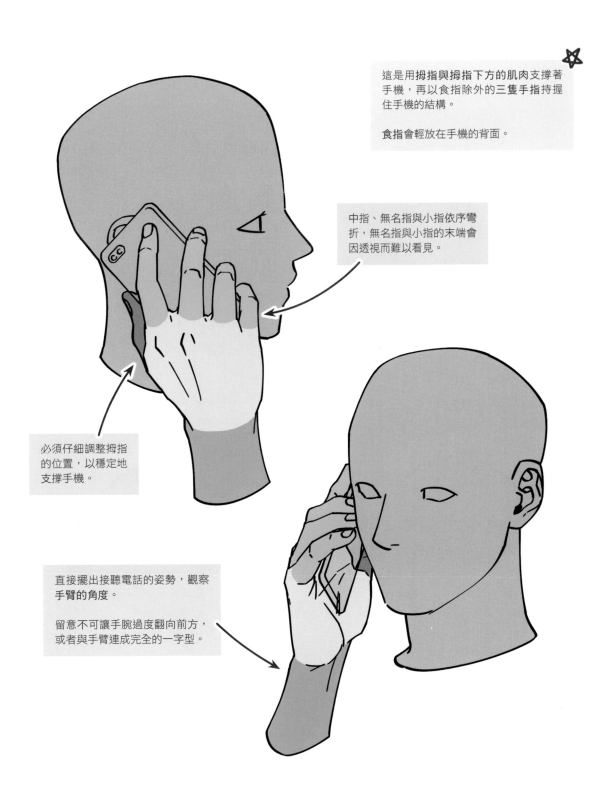

這是用**拇指**與拇指下方的肌肉支撐著手機，再以食指除外的三隻手指持握住手機的結構。

食指會輕放在手機的背面。

中指、無名指與小指依序彎折，無名指與小指的末端會因透視而難以看見。

必須仔細調整拇指的位置，以穩定地支撐手機。

直接擺出接聽電話的姿勢，觀察**手臂的角度**。

留意不可讓手腕過度翻向前方，或者與手臂連成完全的一字型。

互相交握的手

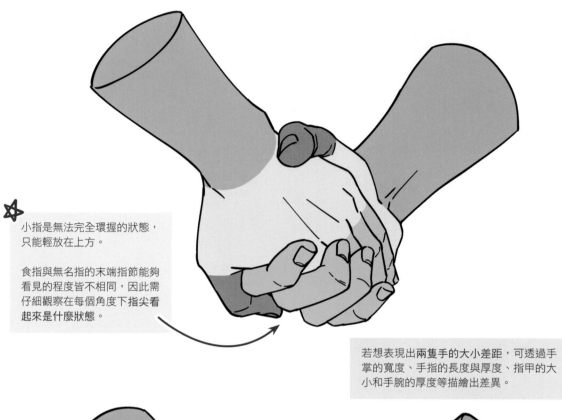

小指是無法完全環握的狀態，
只能輕放在上方。

食指與無名指的末端指節能夠
看見的程度皆不相同，因此需
仔細觀察在每個角度下指尖看
起來是什麼狀態。

若想表現出**兩隻手**的大小差距，可透過手
掌的寬度、手指的長度與厚度、指甲的大
小和手腕的厚度等描繪出差異。

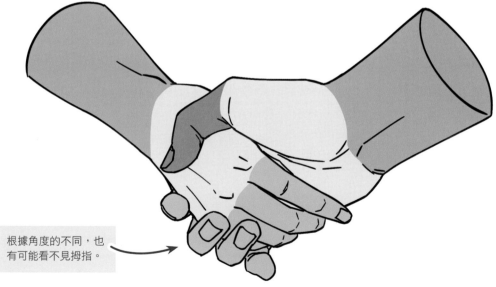

根據角度的不同，也
有可能看不見拇指。

十指交握的手

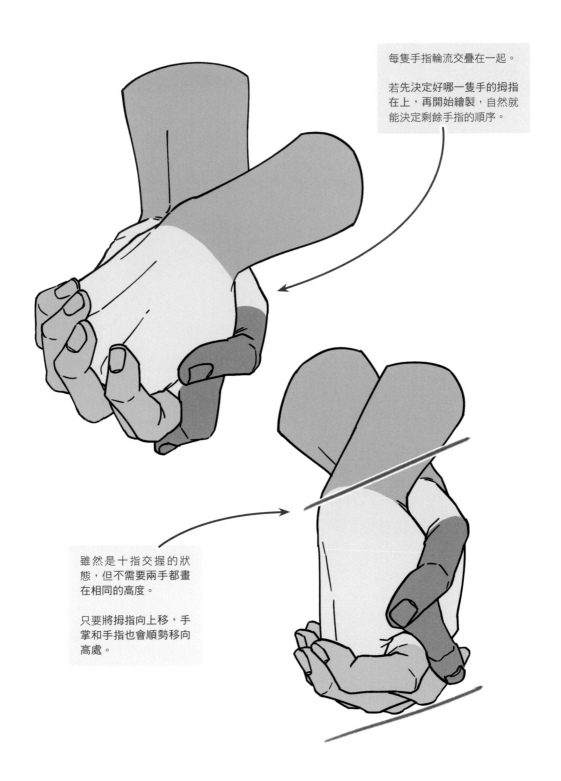

每隻手指輪流交疊在一起。

若先決定好哪一隻手的拇指在上，再開始繪製，自然就能決定剩餘手指的順序。

雖然是十指交握的狀態，但不需要兩手都畫在相同的高度。

只要將拇指向上移，手掌和手指也會順勢移向高處。

用小指拉勾的手

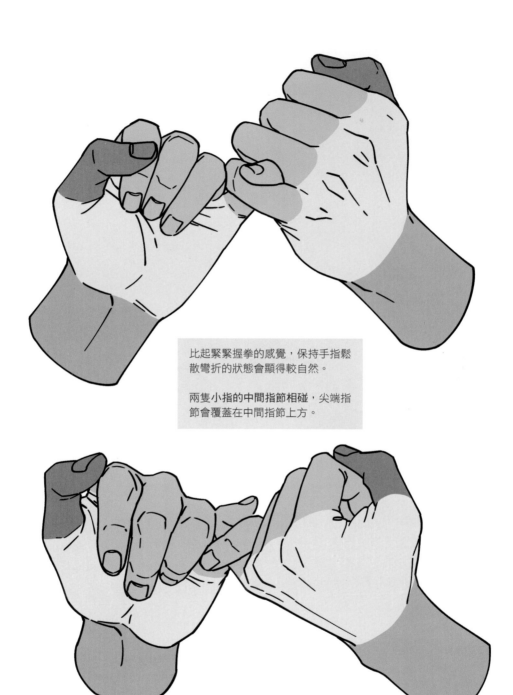

比起緊緊握拳的感覺，保持手指鬆散彎折的狀態會顯得較自然。

兩隻小指的中間指節相碰，尖端指節會覆蓋在中間指節上方。

合十的手

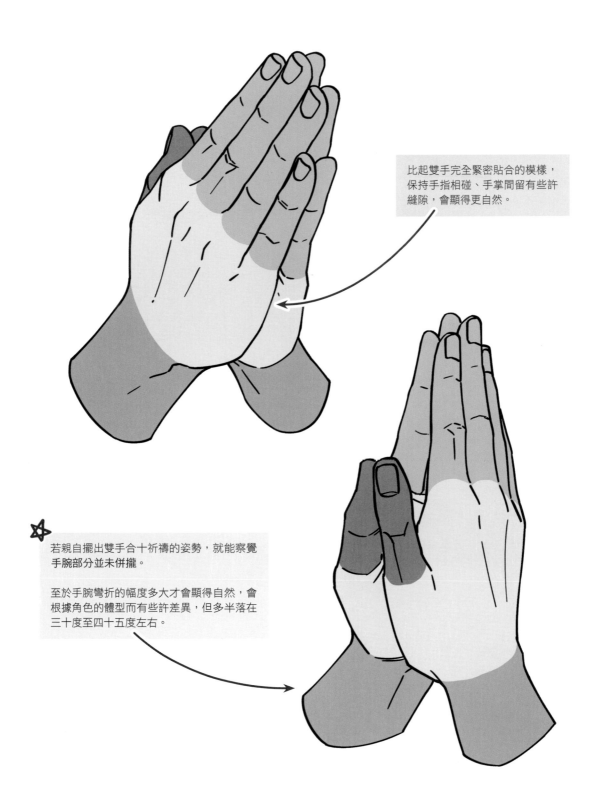

比起雙手完全緊密貼合的模樣，保持手指相碰、手掌間留有些許縫隙，會顯得更自然。

若親自擺出雙手合十祈禱的姿勢，就能察覺手腕部分並未併攏。

至於手腕彎折的幅度多大才會顯得自然，會根據角色的體型而有些許差異，但多半落在三十度至四十五度左右。

牽手的手

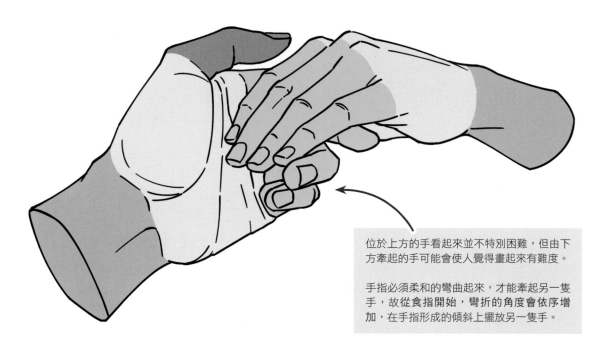

位於上方的手看起來並不特別困難，但由下方牽起的手可能會使人覺得畫起來有難度。

手指必須柔和的彎曲起來，才能牽起另一隻手，故從食指開始，彎折的角度會依序增加，在手指形成的傾斜上擺放另一隻手。

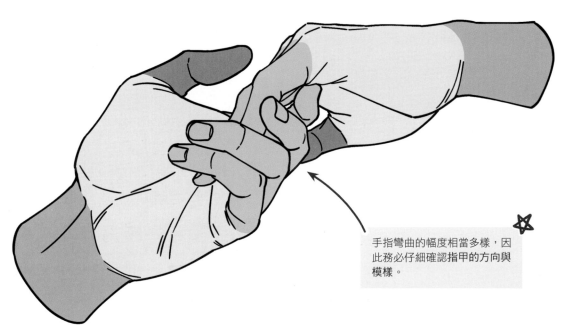

手指彎曲的幅度相當多樣，因此務必仔細確認指甲的方向與模樣。

捧水的手

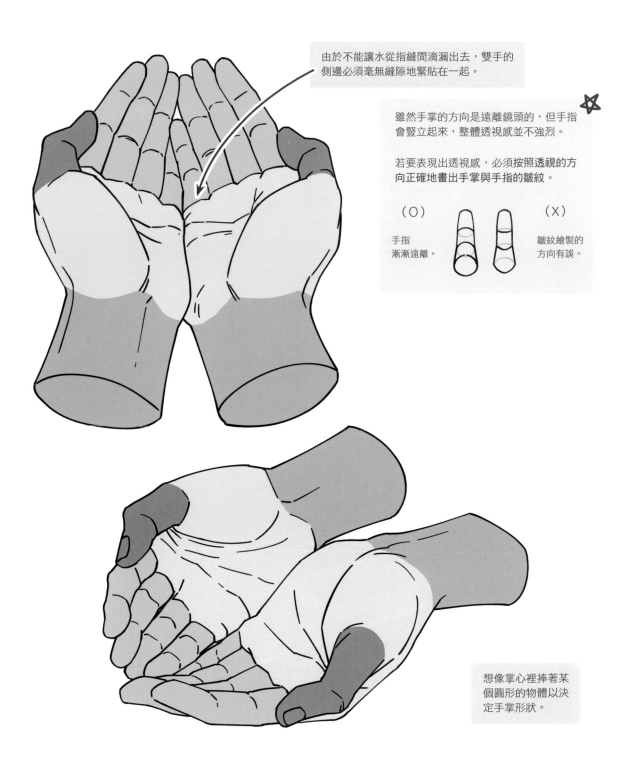

由於不能讓水從指縫間滴漏出去，雙手的側邊必須毫無縫隙地緊貼在一起。

雖然手掌的方向是遠離鏡頭的，但手指會豎立起來，整體透視感並不強烈。

若要表現出透視感，必須按照透視的方向正確地畫出手掌與手指的皺紋。

（O）

手指
漸漸遠離。

（X）

皺紋繪製的
方向有誤。

想像掌心裡捧著某個圓形的物體以決定手掌形狀。

操作手機的手

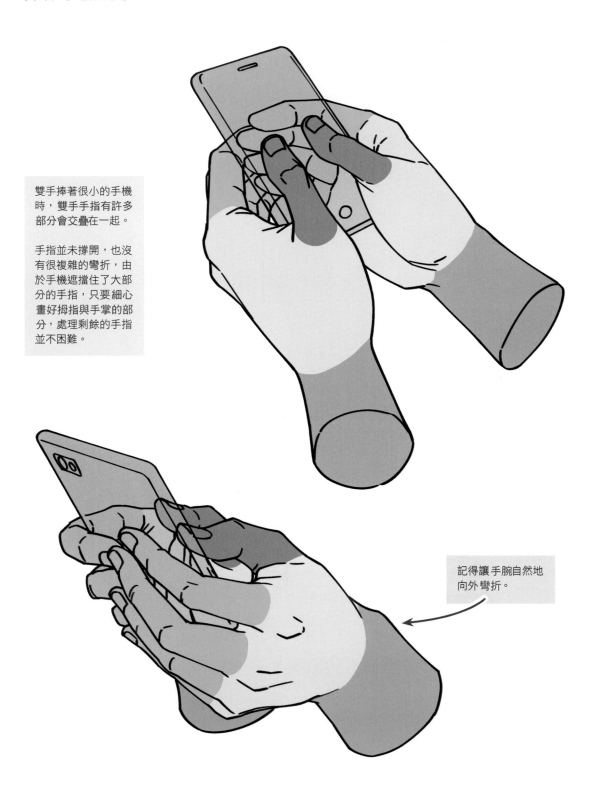

雙手捧著很小的手機時,雙手手指有許多部分會交疊在一起。

手指並未撐開,也沒有很複雜的彎折,由於手機遮擋住了大部分的手指,只要細心畫好拇指與手掌的部分,處理剩餘的手指並不困難。

記得讓手腕自然地向外彎折。

鼓掌的手

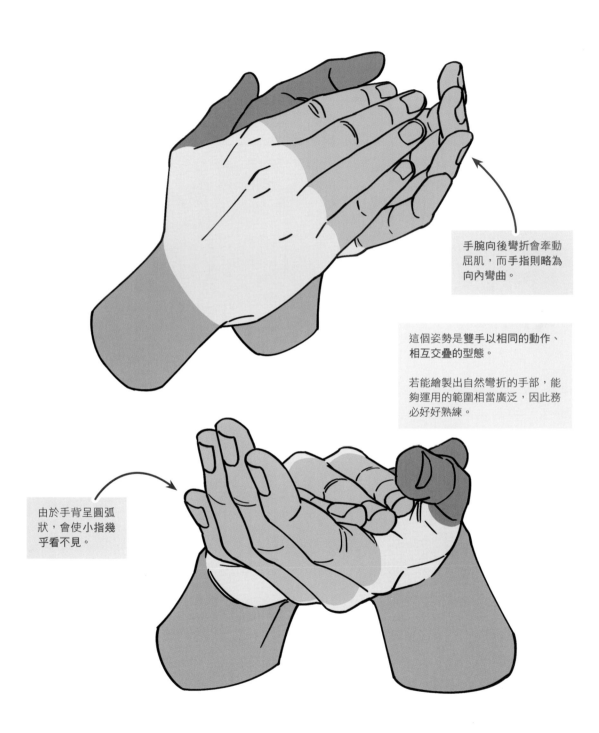

手腕向後彎折會牽動屈肌，而手指則略為向內彎曲。

這個姿勢是雙手以相同的動作、相互交疊的型態。

若能繪製出自然彎折的手部，能夠運用的範圍相當廣泛，因此務必好好熟練。

由於手背呈圓弧狀，會使小指幾乎看不見。

繪製鞋子TIP標

若理解了腳的構造,繪製鞋子就不會太困難。雖然只要熟悉了畫鞋子的方法,很快就能畫出鞋子的外型,但在完全熟練以前,一定要先把腳部圖形化、將鞋子本身的重點打好草稿之後,再加上鞋子的細節!

將鞋子分為四個部位!

覆蓋腳背的部分(=鞋舌)

鞋舌的寬度與長度,依據鞋子的種類與設計相當多樣化,唯有高跟鞋的腳背是裸露出來的。請盡量多參考不同的照片資料!

包覆腳側邊的部分(=鞋身)

鞋身會包裹住大部分的腳,只要不是拖鞋的鞋種,鞋身都占有最寬的面積,且多數的情況下會留有一個凹陷處,不會覆蓋到腳踝。

鞋尖/後跟

多數情況下會覆蓋上一層皮革,也有可能不特別區分出來。

鞋底

根據鞋子的用途以及鞋跟的高度,鞋底的設計也有諸多不同。

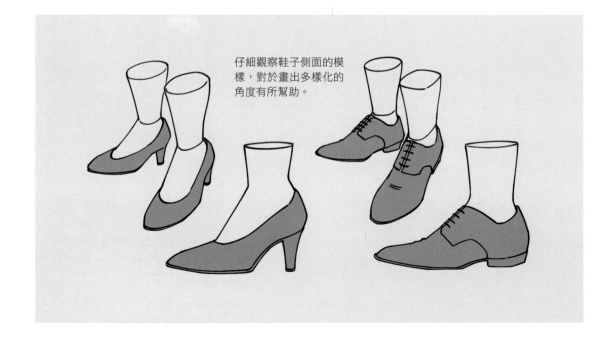

仔細觀察鞋子側面的模樣,對於畫出多樣化的角度有所幫助。

chapter 6

實戰重點筆記

❶人物繪製順序
❷教學時間
❸跟著畫畫看吧！

實戰重點筆記

－人物繪製順序－

在前章，我們學過了人體各部位的構造、動作與透視等知識，
現在讓我們進入實戰環節，結合學習過的內容來刻畫人物吧？

我的作品近看時明明不差，
為何遠觀就會顯得特別彆扭？
下筆時沒有察覺異常，
但為何總是待完成後，
才會發現比例不對呢？

接下來教你能夠增進塑形能力、減少塗塗改改，
繪圖時最有效率的作畫順序！

草稿階段的重要性

簡單粗略地畫出**作品大致的型態**，
這個簡略的繪圖方式，就稱為**「草稿」**。

若在繪製草稿的階段，
未能充分檢查整體的比例與傾斜度等等，便直接開始繪圖，
那麼雖然近看時細節靈動，
遠觀就會察覺各個部位都是以不正確的大小、
畫在錯誤的位置上，使整體畫面變得難以下筆修正。

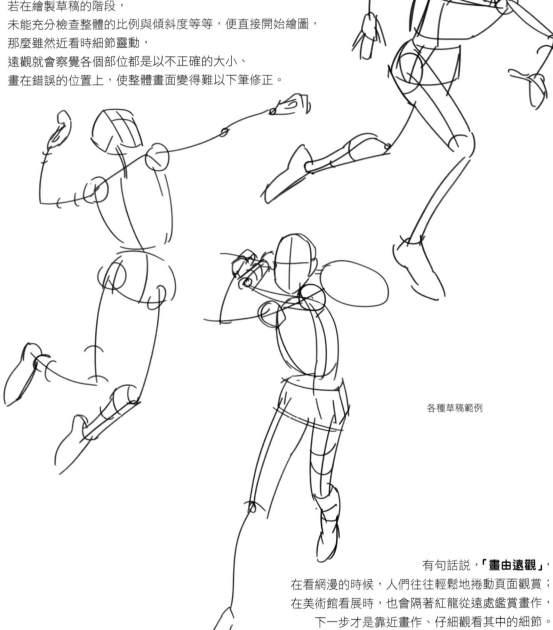

各種草稿範例

有句話說，**「畫由遠觀」**，
在看網漫的時候，人們往往輕鬆地捲動頁面觀賞；
在美術館看展時，也會隔著紅龍從遠處鑑賞畫作，
下一步才是靠近畫作、仔細看其中的細節。
請仔細地貼近觀察自己喜歡的繪者的作品。
總會發現一、兩處，
從遠處觀賞時未能察覺的、並未修整之處，
這些就是**「因為是讓讀者遠觀而無需整理的部分」**。
從現在開始，讓我們一起來練習**眼觀整體**、
去除非必要的工序吧！

二次、三次草稿

在空白的繪圖紙上，不要率先描繪五官和髮型、
也不必執著修飾衣物皺褶，
而是要先簡略畫出畫面上**人物的基本結構**。
那下一步又該做什麼呢？

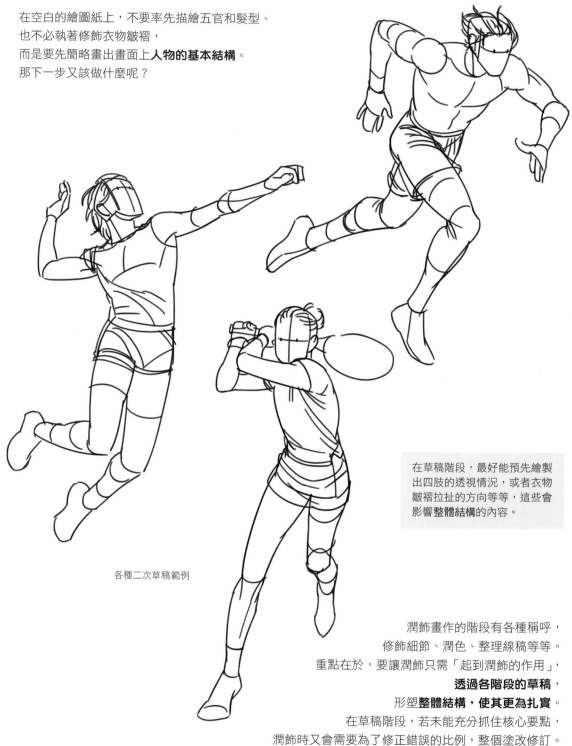

各種二次草稿範例

在草稿階段，最好能預先繪製
出四肢的透視情況，或者衣物
皺褶拉扯的方向等等，這些會
影響**整體結構**的內容。

潤飾畫作的階段有各種稱呼，
修飾細節、潤色、整理線稿等等。
重點在於，要讓潤飾只需「起到潤飾的作用」，
透過各階段的草稿，
形塑整體結構，使其更為扎實。
在草稿階段，若未能充分抓住核心要點，
潤飾時又會需要為了修正錯誤的比例，整個塗改修訂。
有些繪者看似只簡單勾勒草稿就能完成畫作，
這是由於他們已經扎實累積、反覆繪製過許多草稿，
才能迅速地抓住結構，開始進行描繪。

如何修飾草稿？

透過扎實地打好草稿，
形塑出想要的結構，
接下來就開始**潤飾**，讓畫面更美觀吧？

須留意不可**過度放大圖面**。

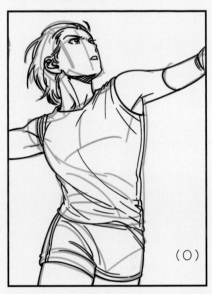

這是將整體畫面潤飾得很好的範例。比例精確，並未破壞草稿的感覺。

（○）

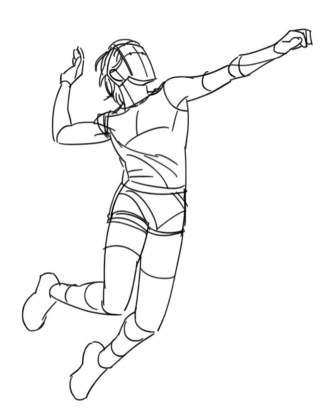

將扎實打出的草稿放大，
細心進行潤飾這個動作，
是能依據繪者個人喜好，選擇性進行的工序。
但，若目前還在練習人物繪畫的階段，
請多多**練習用盡可能寬廣的視野，眼觀整體來整理線稿，紊亂的細節只要稍作修整**即可。

雖然畫出一張高品質的美術圖也是很好的練習，
但若能消化大量的圖片，反覆多次進行訓練，
對於快速提升繪圖能力是非常有幫助的。

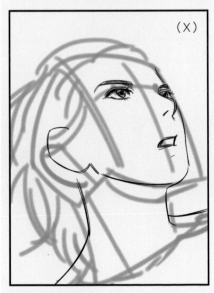

（X）

這是將圖面過度放大，只著眼部分，錯誤潤飾的範例。五官的比例怪異，與草稿的位置有出入。

實戰重點筆記

－教學時間－

若已經熟練繪製單名人物的方法，
就可以開始挑戰同時出現兩個人物以上的構圖。

我們會以常用的姿勢作為範例，
附加說明繪圖時需要特別注意哪些部分。

務必留意完成一幅作品時，
作畫的**步驟**和**每個階段的進度**。

繪製雙人構圖的時候，需要
注意哪些部分，又要經歷哪
些步驟呢？

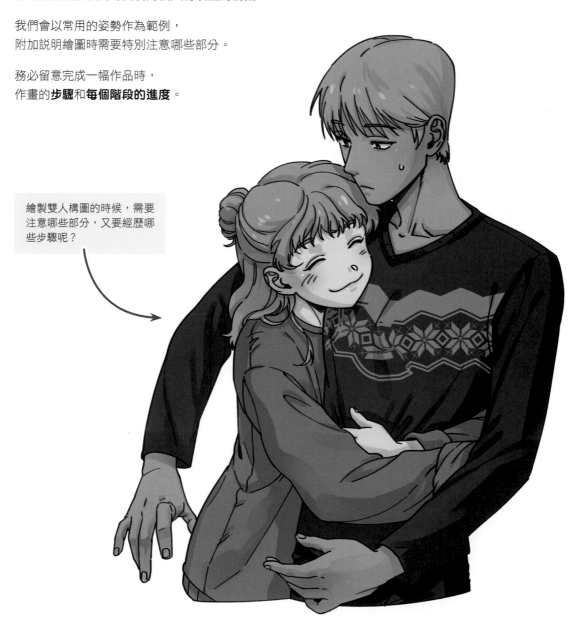

牽手散步的姿勢

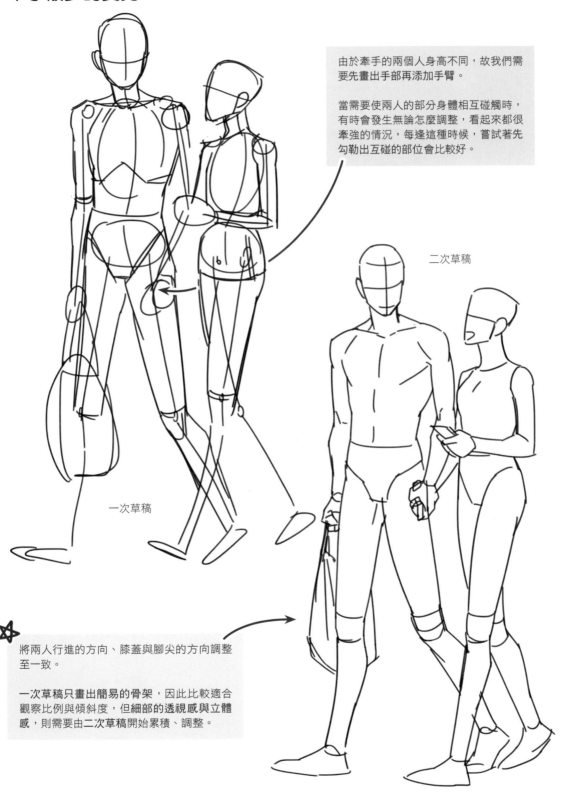

由於牽手的兩個人身高不同，故我們需要先畫出手部再添加手臂。

當需要使兩人的部分身體相互碰觸時，有時會發生無論怎麼調整，看起來都很牽強的情況，每逢這種時候，嘗試著先勾勒出互碰的部位會比較好。

二次草稿

一次草稿

將兩人行進的方向、膝蓋與腳尖的方向調整至一致。

一次草稿只畫出簡易的骨架，因此比較適合觀察比例與傾斜度，但細部的透視感與立體感，則需要由二次草稿開始累積、調整。

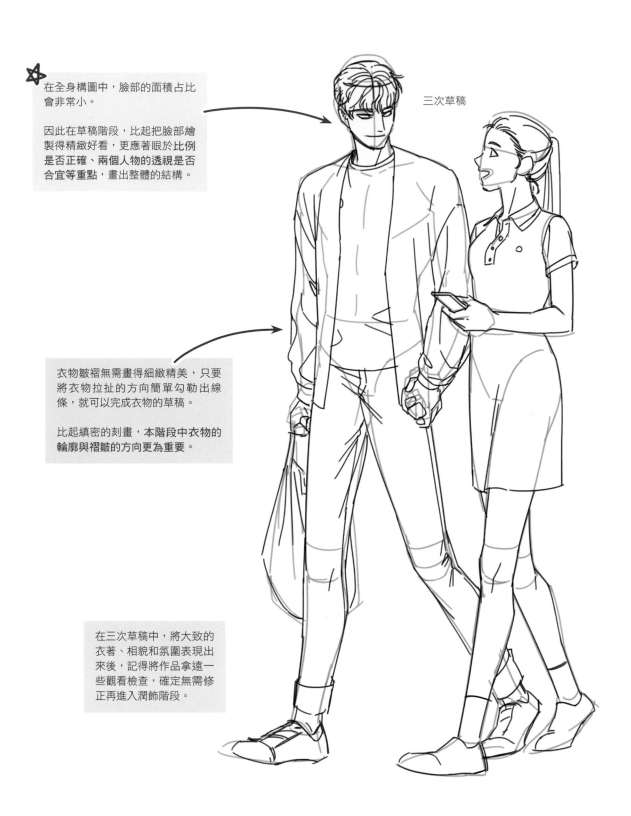

在全身構圖中，臉部的面積占比會非常小。

因此在草稿階段，比起把臉部繪製得精緻好看，更應著眼於比例是否正確、兩個人物的透視是否合宜等重點，畫出整體的結構。

三次草稿

衣物皺褶無需畫得細緻精美，只要將衣物拉扯的方向簡單勾勒出線條，就可以完成衣物的草稿。

比起縝密的刻畫，本階段中衣物的輪廓與褶皺的方向更為重要。

在三次草稿中，將大致的衣著、相貌和氛圍表現出來後，記得將作品拿遠一些觀看檢查，確定無需修正再進入潤飾階段。

由於在前述的草稿階段，已經形塑了大部分的結構，在潤飾時，只需將雜亂的部分修飾乾淨即可。

同時，我們也會在潤飾階段將剛才簡單勾勒的五官、髮型、手指和衣物細節等進一步描繪。

完成

請盡量活用前述學過的走路姿勢、牽手姿勢、在腳底畫出透視框等等方法來繪圖！

自拍的姿勢

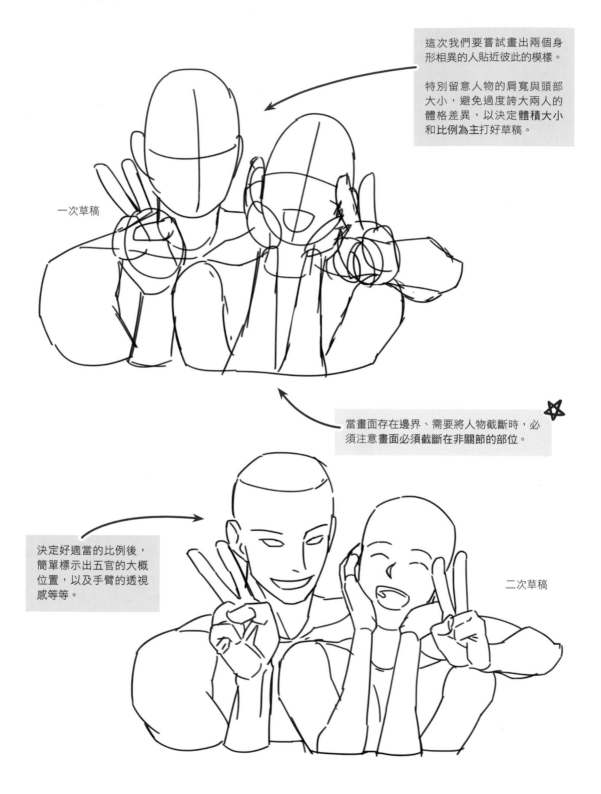

這次我們要嘗試畫出兩個身形相異的人貼近彼此的模樣。

特別留意人物的肩寬與頭部大小，避免過度誇大兩人的體格差異，以決定體積大小和比例為主打好草稿。

一次草稿

當畫面存在邊界、需要將人物截斷時，必須注意畫面必須截斷在非關節的部位。

決定好適當的比例後，簡單標示出五官的大概位置，以及手臂的透視感等等。

二次草稿

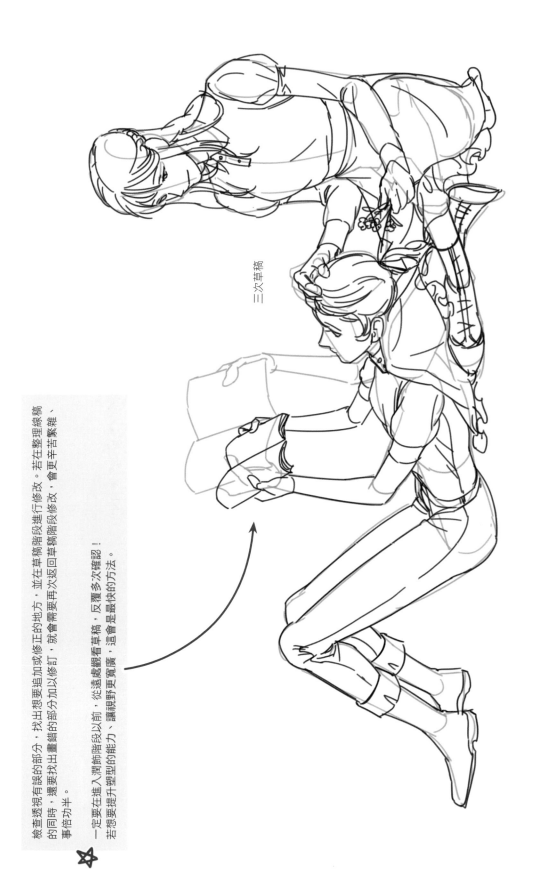

三次草稿

檢查透視有誤的部分，找出想要追加或修正的地方，並在草稿階段進行修改。若在整理線稿的同時，還要找出畫錯的部分加以修訂，就會需要再次返回草稿階段修改，會更辛苦繁雜、事倍功半。

✦ 一定要在進入調飾階段以前，從遠處觀看草稿，反覆多次確認！若想要提升塑型的能力，讓視野更寬廣，這會是最快的方法。

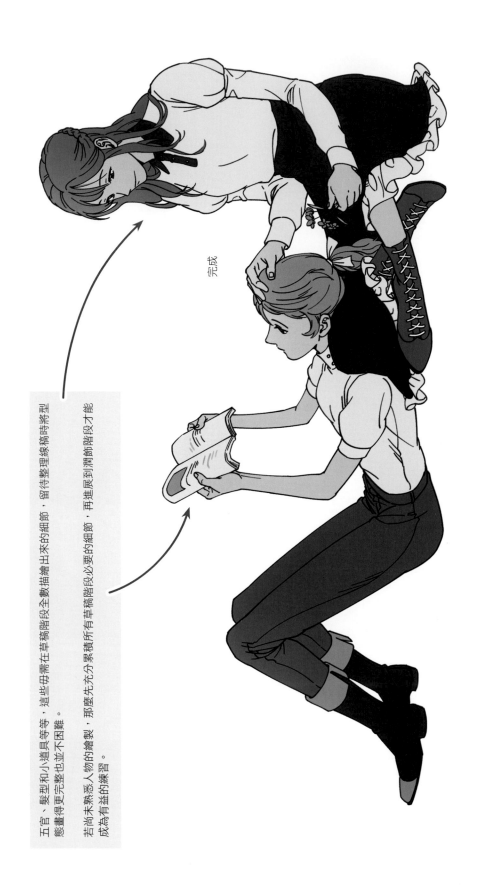

完成

五官、髮型和小道具等等，這些毋需在草稿階段全數描繪出來的細節，留待整理線時將型態畫得更完整更完整也並不困難。

若尚未熟悉人物的繪製，那麼先充分累積所有草稿階段必要的細節，再進展到潤飾階段才能成為有益的練習。

頭靠肩膀的並排坐姿

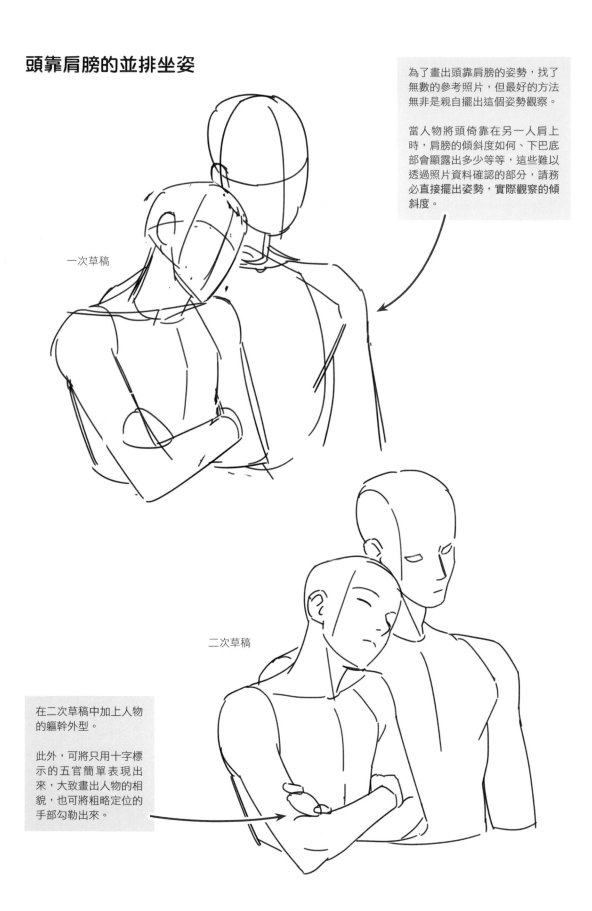

為了畫出頭靠肩膀的姿勢，找了無數的參考照片，但最好的方法無非是親自擺出這個姿勢觀察。

當人物將頭倚靠在另一人肩上時，肩膀的傾斜度如何、下巴底部會顯露出多少等等，這些難以透過照片資料確認的部分，請務必直接擺出姿勢，實際觀察的傾斜度。

一次草稿

二次草稿

在二次草稿中加上人物的軀幹外型。

此外，可將只用十字標示的五官簡單表現出來，大致畫出人物的相貌，也可將粗略定位的手部勾勒出來。

在潤飾前的最後階段，至少要大致把角色的相貌、衣物與道具等都表現出來。

由於草稿中的線條並不是確定的最終線稿，務必留意不可將畫布過度放大，若是手繪的稿件，也不可將紙張拿得過近來作畫。務求時時刻刻觀察整體畫面、持續形塑結構。

三次草稿

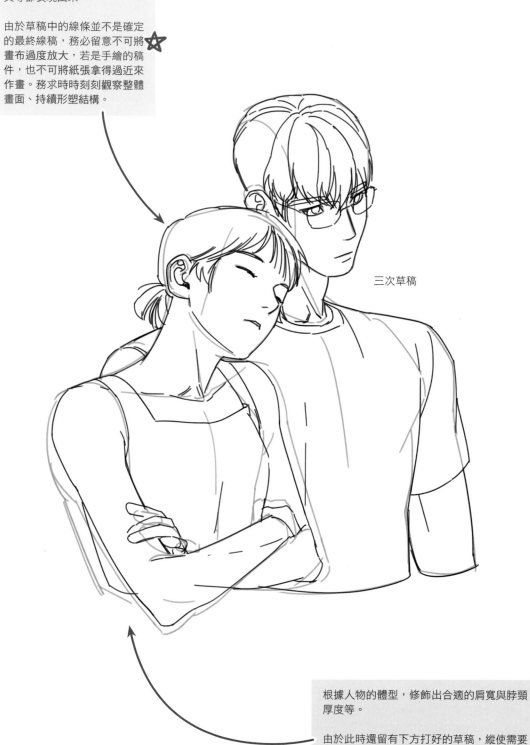

根據人物的體型，修飾出合適的肩寬與脖頸厚度等。

由於此時還留有下方打好的草稿，縱使需要加減修正體型，也能當作基準。

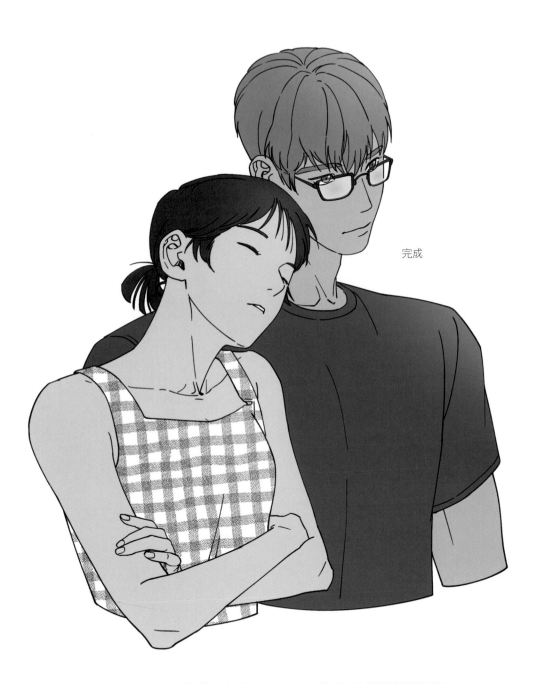

完成

用均質的線條潤飾整體形貌，同時加上五官的細節描繪、道具的設計和立體感等等。

雖然粗獷的線條，或是多重線條交疊的畫風也很有魅力，但在練習人物繪畫的階段，盡可能以強度差異不大的線條將型態修飾得俐落整潔，這會極為有益。

橫抱舉起的姿勢

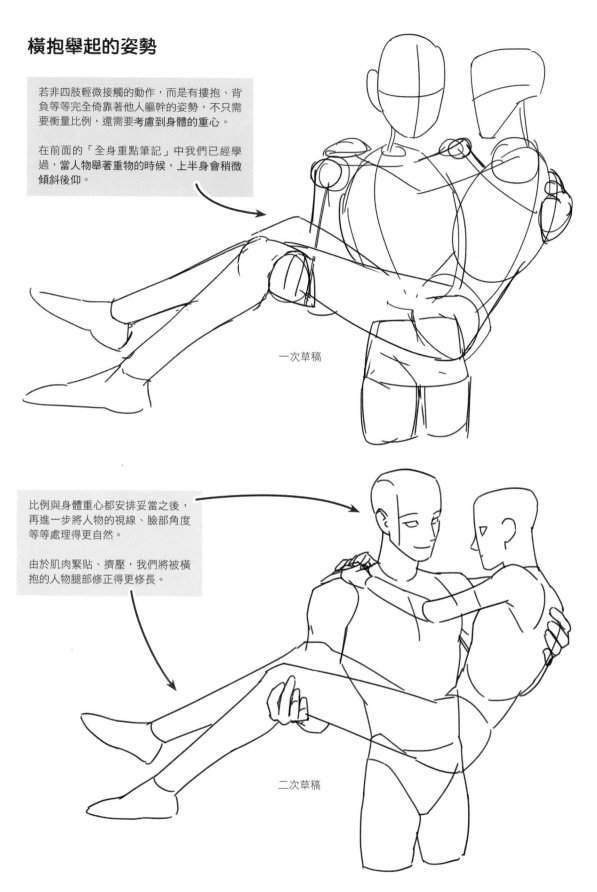

若非四肢輕微接觸的動作，而是有摟抱、背負等等完全倚靠著他人軀幹的姿勢，不只需要衡量比例，還需要考慮到身體的重心。

在前面的「全身重點筆記」中我們已經學過，當人物舉著重物的時候，上半身會稍微傾斜後仰。

一次草稿

比例與身體重心都安排妥當之後，再進一步將人物的視線、臉部角度等等處理得更自然。

由於肌肉緊貼、擠壓，我們將被橫抱的人物腿部修正得更修長。

二次草稿

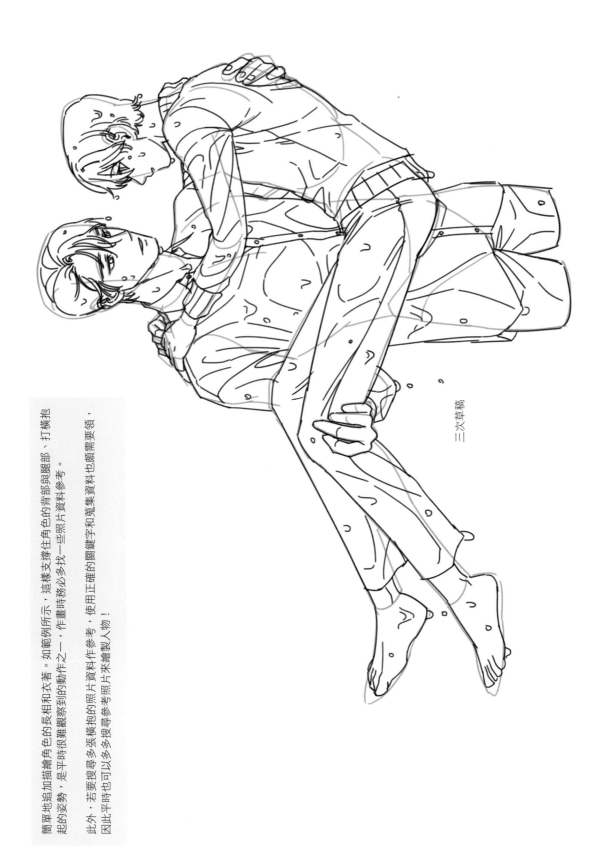

簡單地追加描繪角色的長相和衣著。如範例所示，這樣支撐住角色的背部與腿部，打橫抱起的姿勢，是平時很難觀察到的動作之一，作畫時務必多找一些照片資料參考。

此外，若要搜尋多張抱橫抱的照片資料作參考，使用正確的關鍵字和蒐集資料也頗需要領，因此平時也可以多多搜尋參考照片來繪製人物！

三次草稿

183

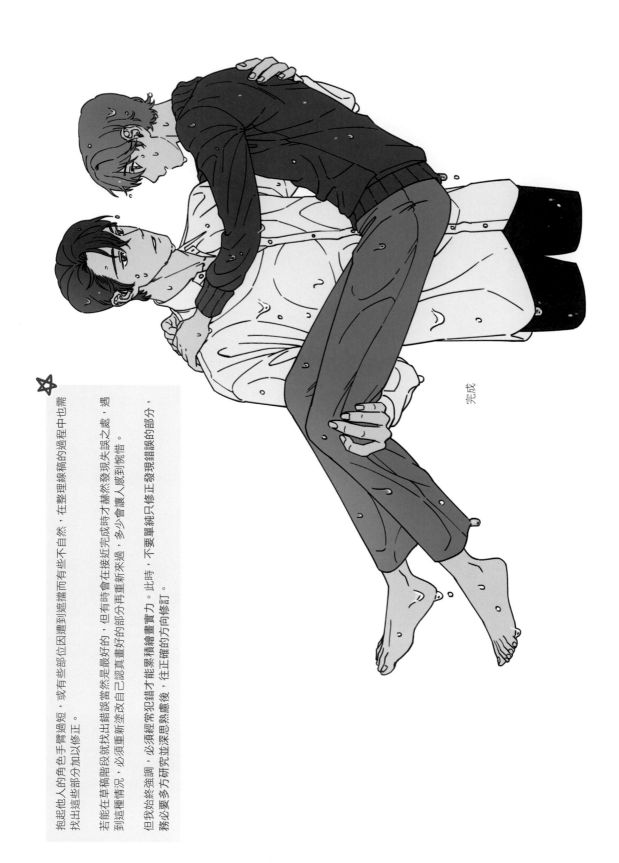

完成

抱起他人的角色手臂過短，或有些部位因遭到遮擋而有些不自然，在整理線稿的過程中也需找出這些部分加以修正。

若能在草稿階段就找出錯誤當然是最好的，但有時會在接近完成時才赫然發現失誤之處，遇到這種情況，必須重新塗好的部分再重新來過，多少會讓人感到惋惜。

但我始終強調，必須經常犯錯才能累積繪畫實力。此時，不要單純只修正發現錯誤的部分，務必要多方研究並深思熟慮後，往正確的方向修訂。

比愛心的姿勢

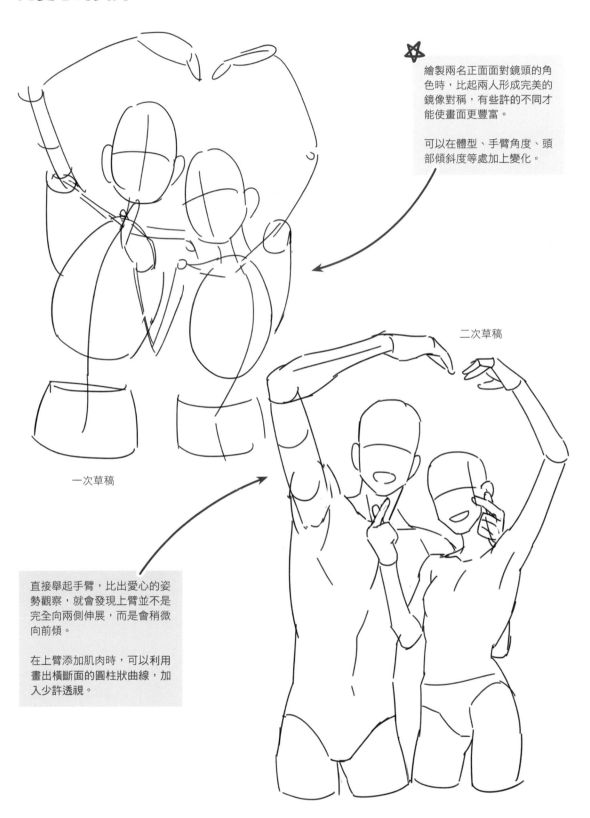

繪製兩名正面面對鏡頭的角色時,比起兩人形成完美的鏡像對稱,有些許的不同才能使畫面更豐富。

可以在體型、手臂角度、頭部傾斜度等處加上變化。

二次草稿

一次草稿

直接舉起手臂,比出愛心的姿勢觀察,就會發現上臂並不是完全向兩側伸展,而是會稍微向前傾。

在上臂添加肌肉時,可以利用畫出橫斷面的圓柱狀曲線,加入少許透視。

形塑角色長相的同時，加上手臂伸展時形成的衣物皺褶，以及短袖衣物的內側等等衣著的大致模樣。

大致描繪出手部，直到幾乎只需整理線稿即可。

指甲等細節可以留待繪製線稿時再處理，但若有必要，在草稿時畫出來也無妨。

三次草稿

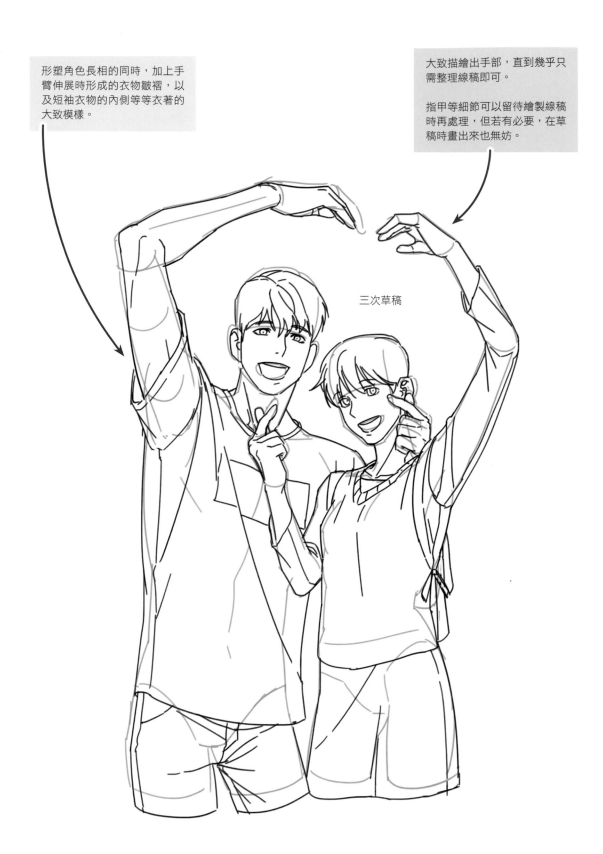

接下來是著重於修整嘴巴內側空間、
修正眼角的型態等等細節部位的階段。

此外，若有大面積過度空洞的部分，
也可以加上格紋等變化。

完成

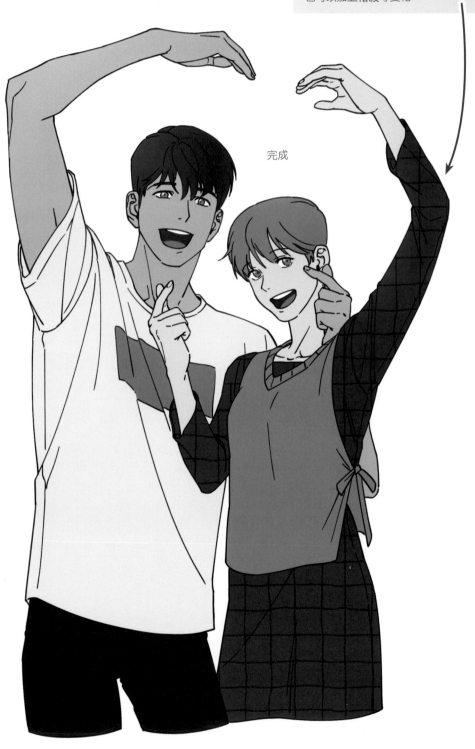

對視的坐姿

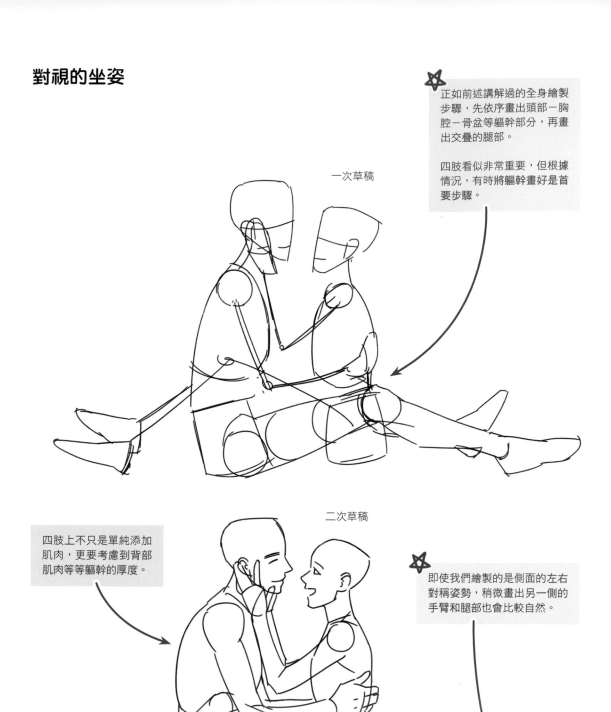

一次草稿

正如前述講解過的全身繪製步驟，先依序畫出頭部－胸腔－骨盆等軀幹部分，再畫出交疊的腿部。

四肢看似非常重要，但根據情況，有時將軀幹畫好是首要步驟。

二次草稿

四肢上不只是單純添加肌肉，更要考慮到背部肌肉等等軀幹的厚度。

即使我們繪製的是側面的左右對稱姿勢，稍微畫出另一側的手臂和腿部也會比較自然。

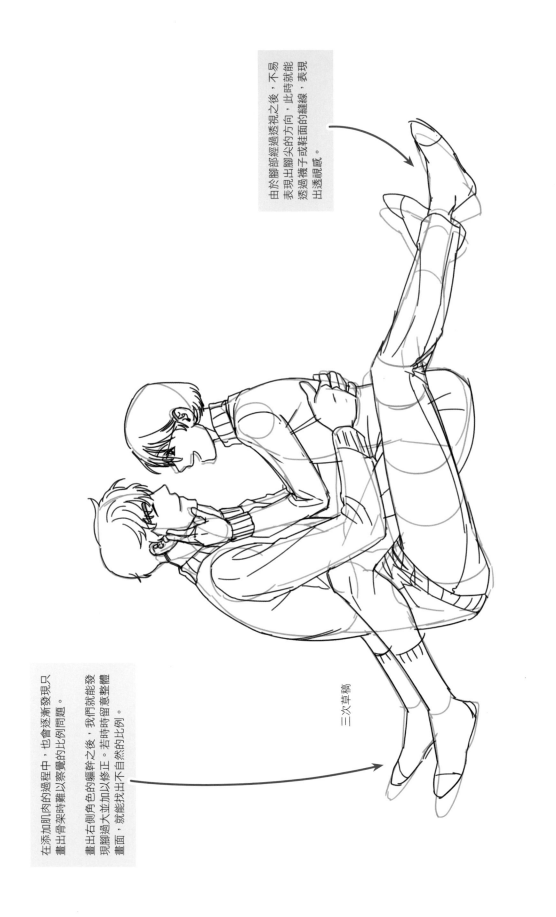

由於腳部並經過透視之後，不易表現出腳尖的方向，此時就能透過襪子或鞋面的縫線，表現出透視感。

在添加肌肉的過程中，也會逐漸發現只畫出骨架時難以察覺的比例問題。

畫出右側角色的軀幹之後，我們就能發現腳過大並加以修正。若此時留意整體畫面，就能找出不自然的比例。

三次草稿

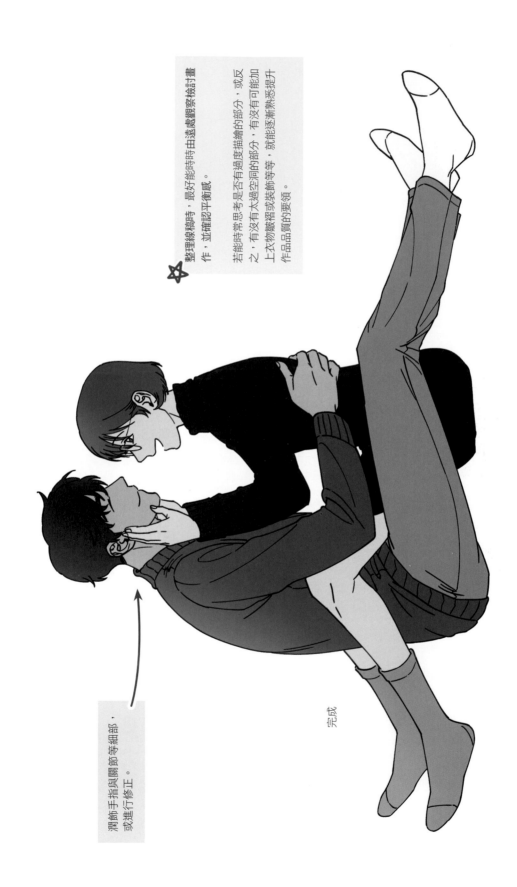

整理線稿時，最好能時時由遠處重檢討畫作，並確認平衡感。

若能時常思考是否有過度描繪的部分，或反之，有沒有大過空洞的部分，有沒有可能加上衣物皺褶或裝飾等等，就能逐漸熟悉提升作品品質的要領。

潤飾手指與關節等細部，或進行修正。

完成

擁抱的姿勢

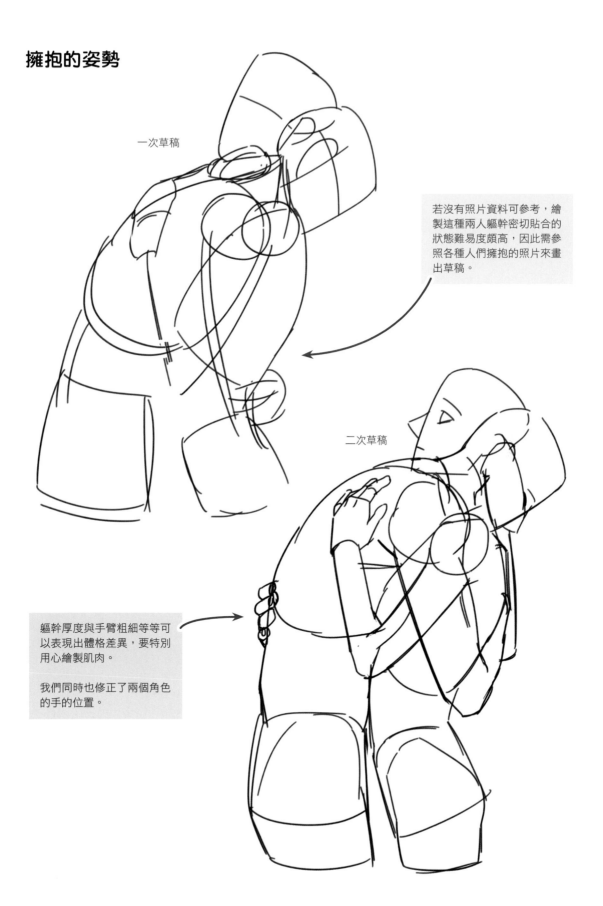

一次草稿

若沒有照片資料可參考,繪製這種兩人軀幹密切貼合的狀態難易度頗高,因此需參照各種人們擁抱的照片來畫出草稿。

二次草稿

軀幹厚度與手臂粗細等等可以表現出體格差異,要特別用心繪製肌肉。

我們同時也修正了兩個角色的手的位置。

由於右側角色的脖子顯得過長，因此修正她的頭部，使頭部被遮蔽得更多。此外，左側角色的頭部與身體比例不正確，我們將軀幹再刻劃得高大一些，並修改了放在背上的手。

同時，也應適當地表現出與情境相符的角色長相及衣著。

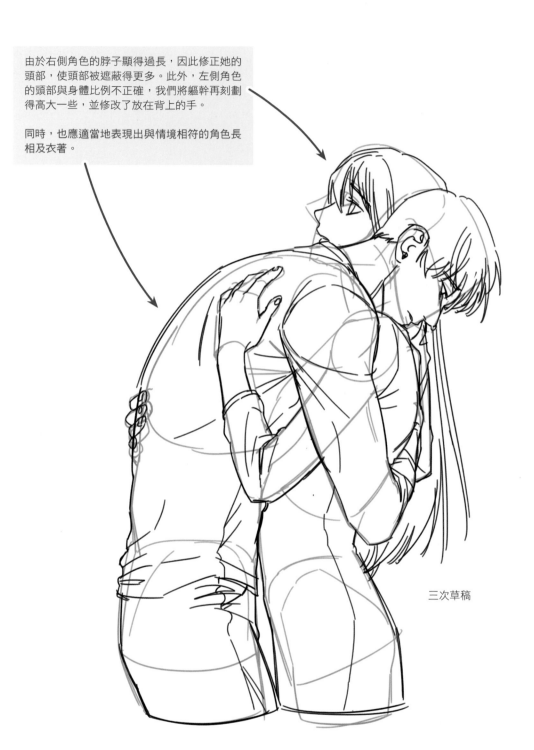

三次草稿

將衣物的縫線與褶皺方向修飾好，
表現出身體的透視感。

手部完全顯露出來似乎會更自然，
因此修改了手的模樣。

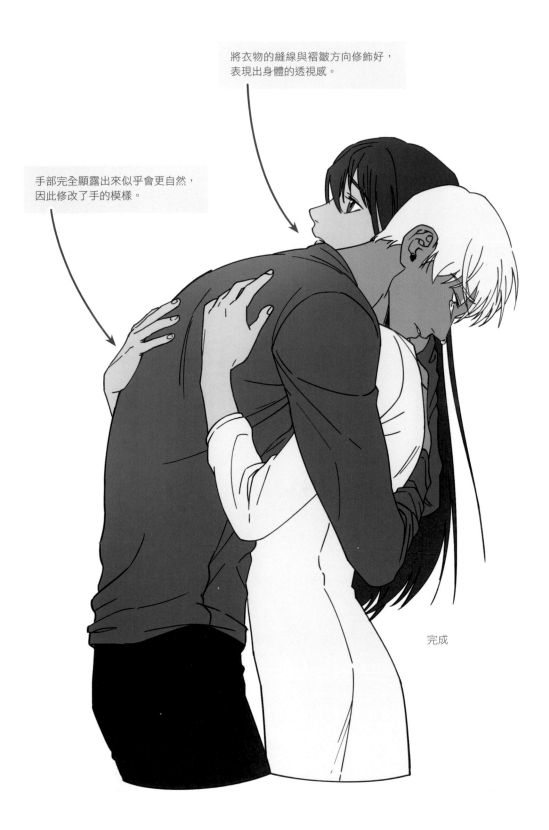

完成

背負的姿勢

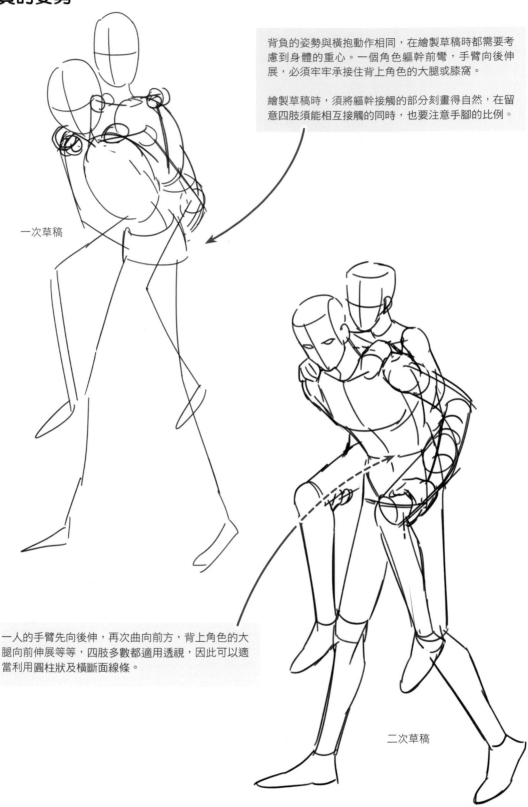

背負的姿勢與橫抱動作相同，在繪製草稿時都需要考慮到身體的重心。一個角色軀幹前彎，手臂向後伸展，必須牢牢承接住背上角色的大腿或膝窩。

繪製草稿時，須將軀幹接觸的部分刻畫得自然，在留意四肢須能相互接觸的同時，也要注意手腳的比例。

一次草稿

一人的手臂先向後伸，再次曲向前方，背上角色的大腿向前伸展等等，四肢多數都適用透視，因此可以適當利用圓柱狀及橫斷面線條。

二次草稿

194

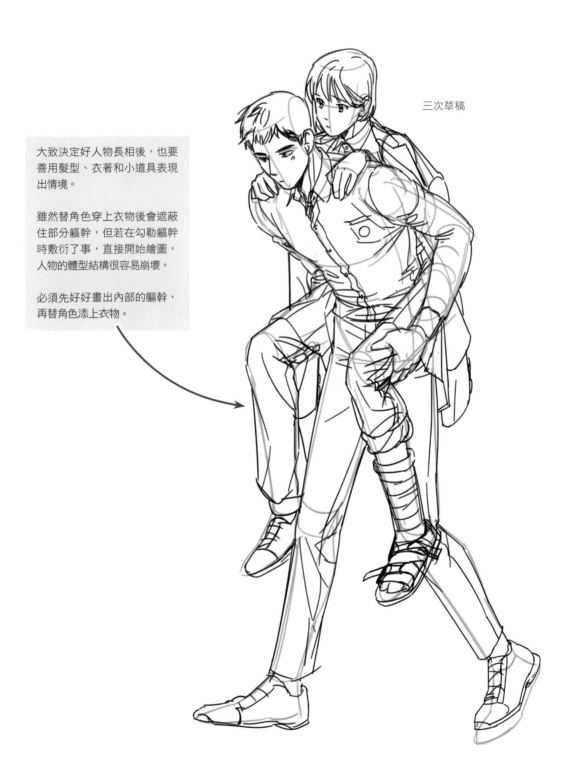

三次草稿

大致決定好人物長相後，也要善用髮型、衣著和小道具表現出情境。

雖然替角色穿上衣物後會遮蔽住部分軀幹，但若在勾勒軀幹時敷衍了事，直接開始繪圖，人物的體型結構很容易崩壞。

必須先好好畫出內部的軀幹，再替角色添上衣物。

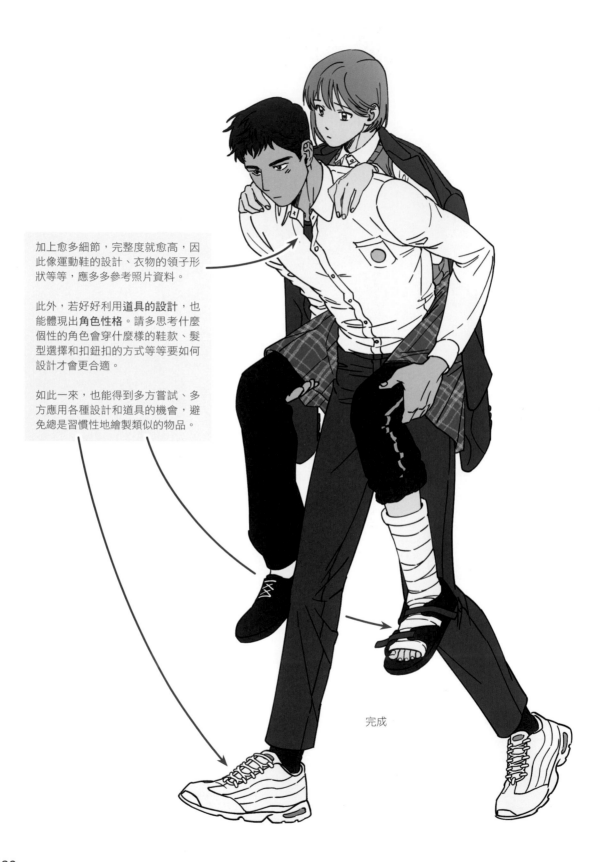

加上愈多細節，完整度就愈高，因此像運動鞋的設計、衣物的領子形狀等等，應多多參考照片資料。

此外，若好好利用**道具的設計**，也能體現出**角色性格**。請多思考什麼個性的角色會穿什麼樣的鞋款、髮型選擇和扣鈕扣的方式等等要如何設計才會更合適。

如此一來，也能得到多方嘗試、多方應用各種設計和道具的機會，避免總是習慣性地繪製類似的物品。

完成

chapter 6
實戰重點筆記 　—跟著畫畫看吧！—

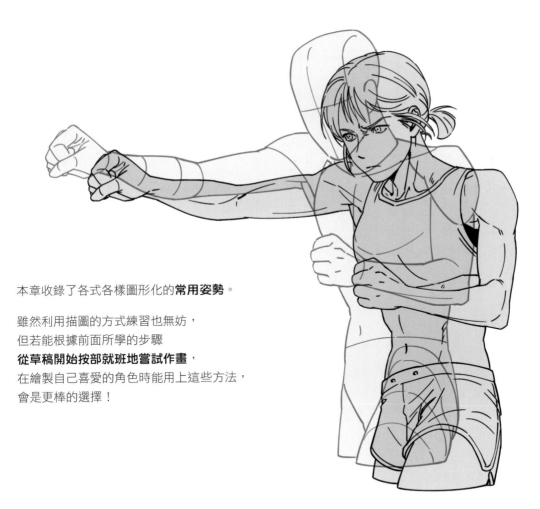

本章收錄了各式各樣圖形化的**常用姿勢**。

雖然利用描圖的方式練習也無妨，
但若能根據前面所學的步驟
從草稿開始按部就班地嘗試作畫，
在繪製自己喜愛的角色時能用上這些方法，
會是更棒的選擇！

我們將會把教學中展示過的姿勢加以應用，
或者轉換角度收錄於書中。

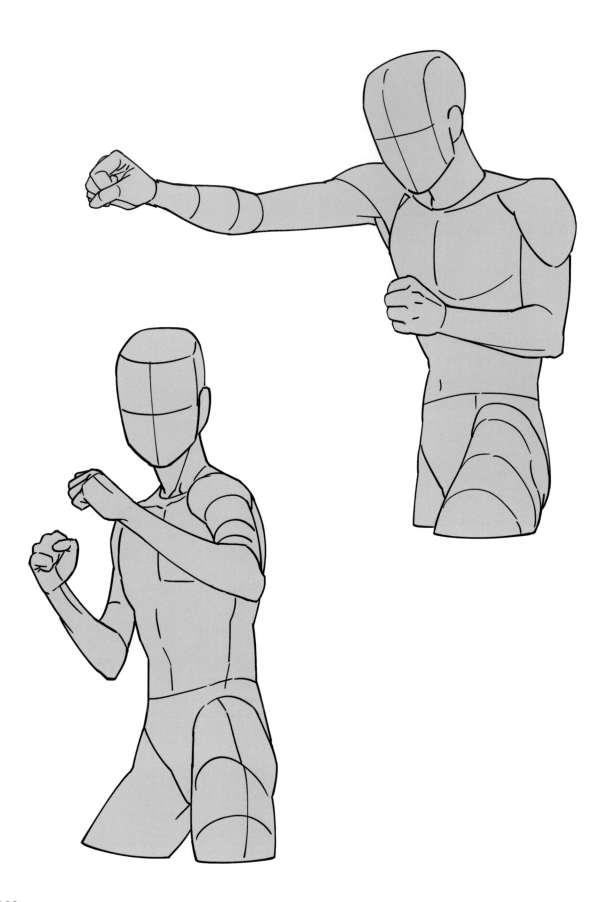

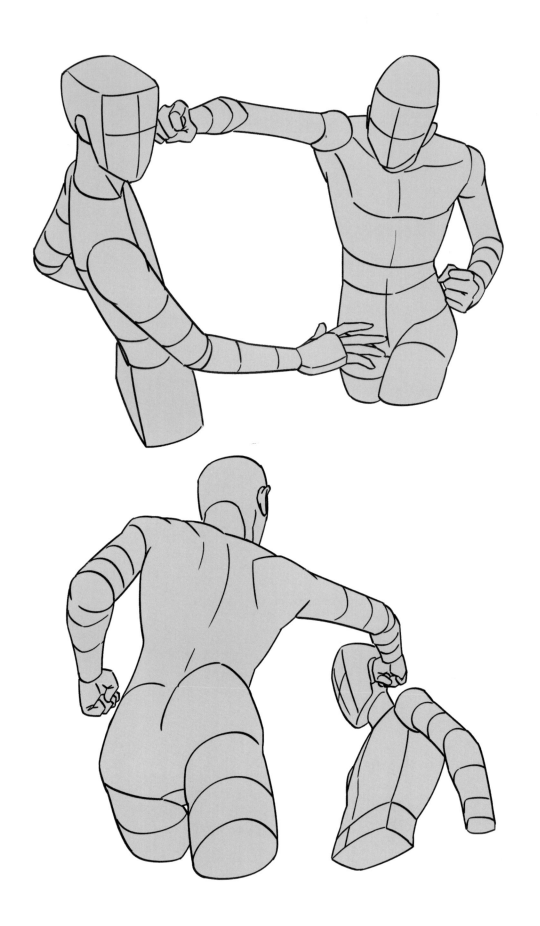

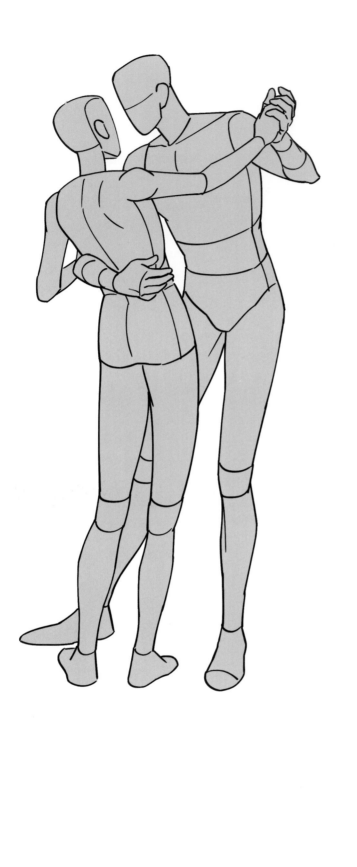

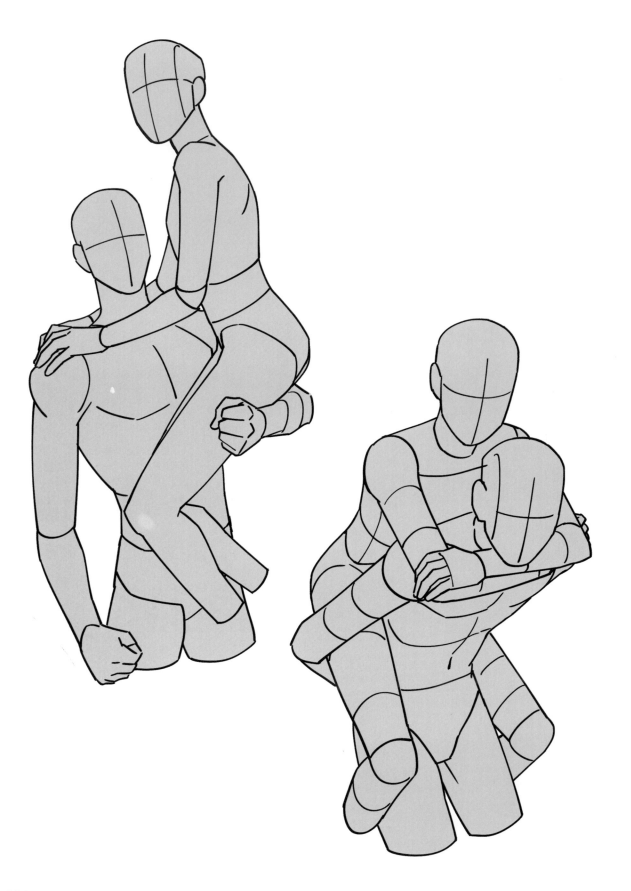

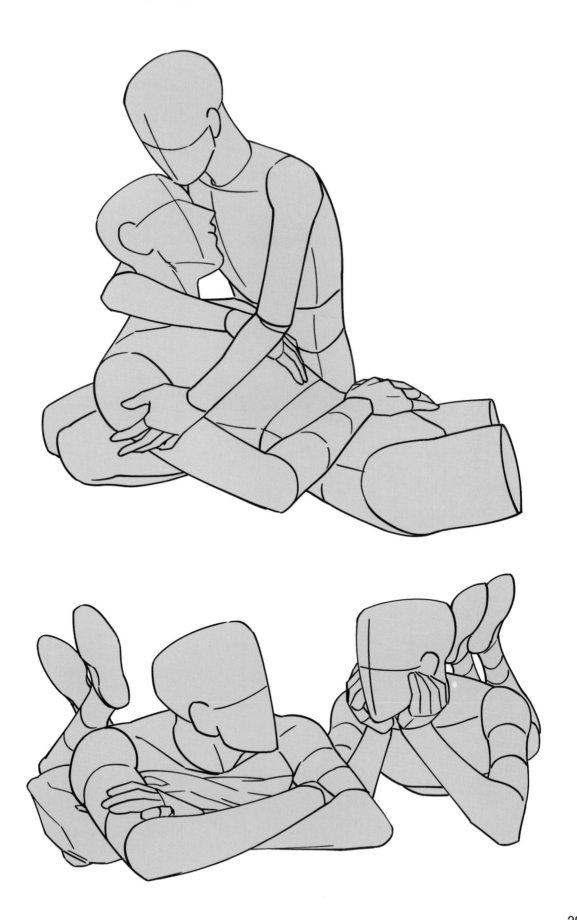

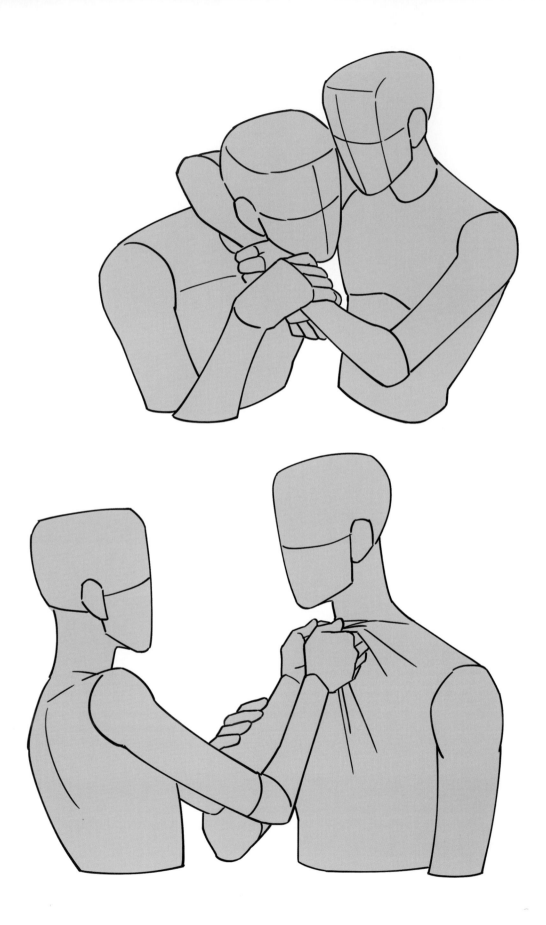

✖ BONUS：封面角色繪製流程

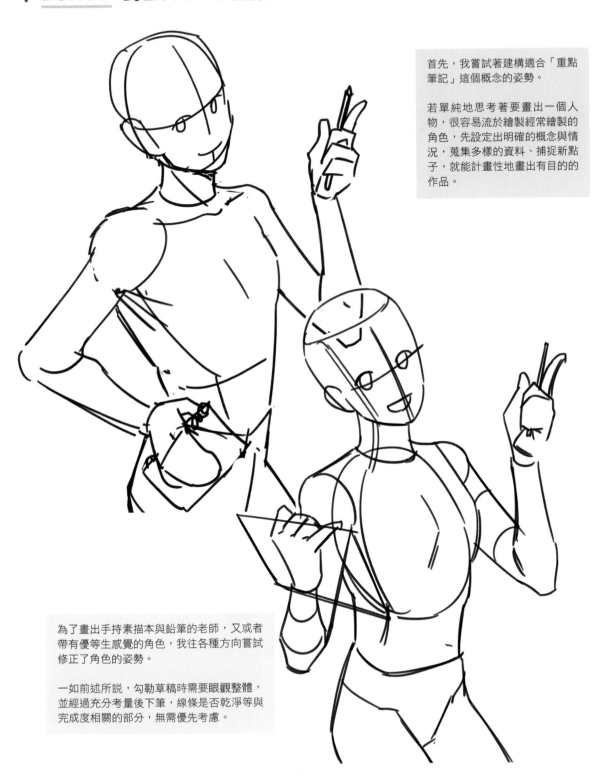

首先，我嘗試著建構適合「重點筆記」這個概念的姿勢。

若單純地思考著要畫出一個人物，很容易流於繪製經常繪製的角色，先設定出明確的概念與情況，蒐集多樣的資料、捕捉新點子，就能計畫性地畫出有目的的作品。

為了畫出手持素描本與鉛筆的老師，又或者帶有優等生感覺的角色，我往各種方向嘗試修正了角色的姿勢。

一如前述所說，勾勒草稿時需要眼觀整體，並經過充分考量後下筆，線條是否乾淨等與完成度相關的部分，無需優先考慮。

207

雖然我畫出了衣著整潔、外貌端正的角色，但作為一個封面用的角色，看起來多少感覺不夠引人注目。

於是我思索著是否能利用配色補強不足的部分，但若是整體的問題，從畫面本身著手修正會最快速精準。

不需堅持在線稿整理完畢後再進行著色。

在草稿上簡單套用多種色彩，有助於思考配色。

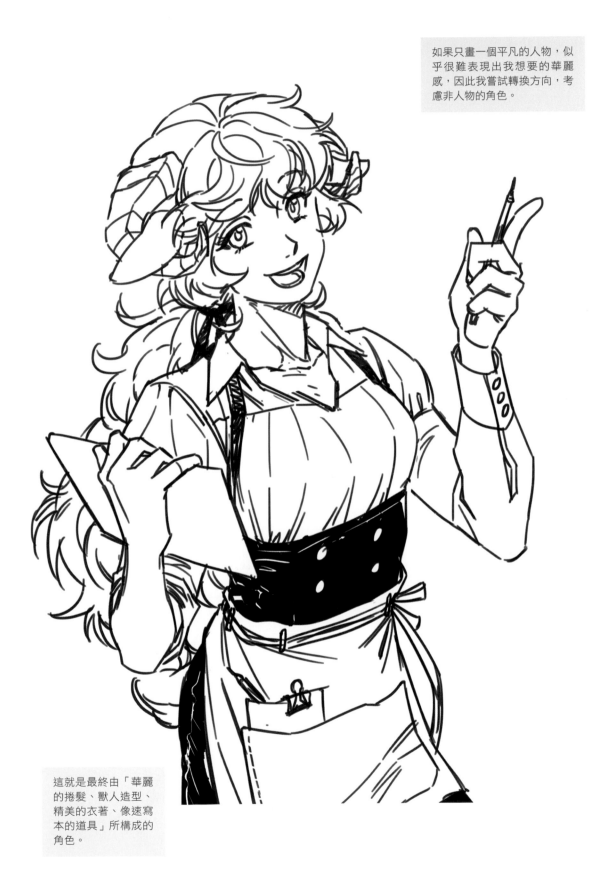

如果只畫一個平凡的人物，似乎很難表現出我想要的華麗感，因此我嘗試轉換方向，考慮非人物的角色。

這就是最終由「華麗的捲髮、獸人造型、精美的衣著、像速寫本的道具」所構成的角色。

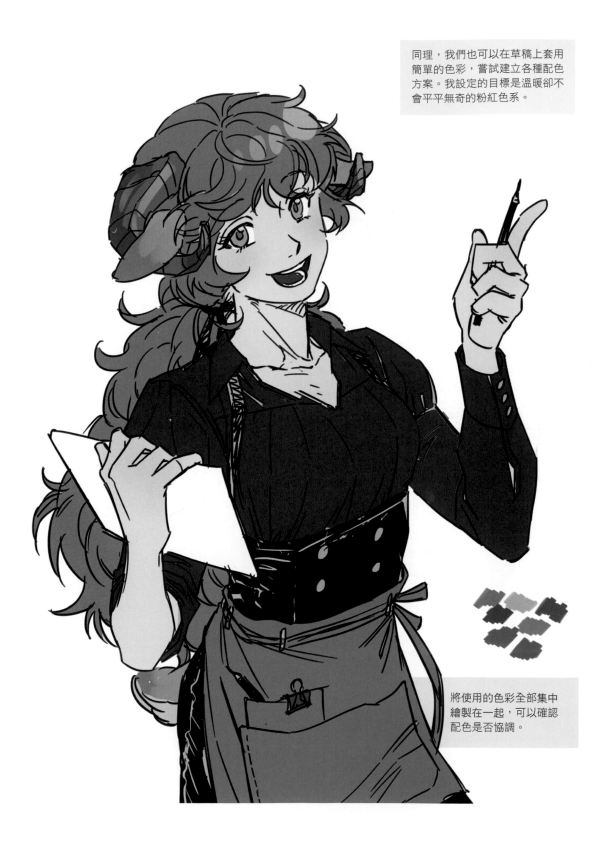

同理，我們也可以在草稿上套用簡單的色彩，嘗試建立各種配色方案。我設定的目標是溫暖卻不會平平無奇的粉紅色系。

將使用的色彩全部集中繪製在一起，可以確認配色是否協調。

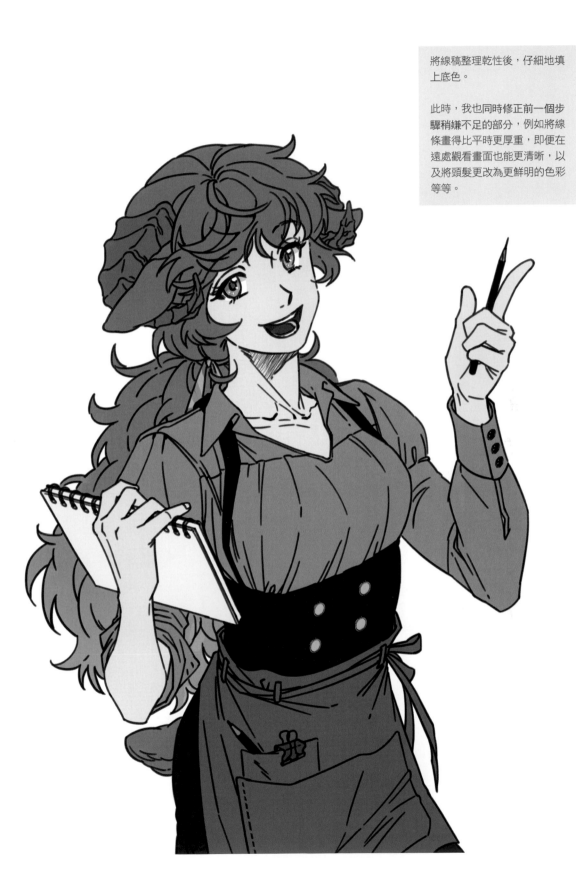

將線稿整理乾性後，仔細地填上底色。

此時，我也同時修正前一個步驟稍嫌不足的部分，例如將線條畫得比平時更厚重，即便在遠處觀看畫面也能更清晰，以及將頭髮更改為更鮮明的色彩等等。

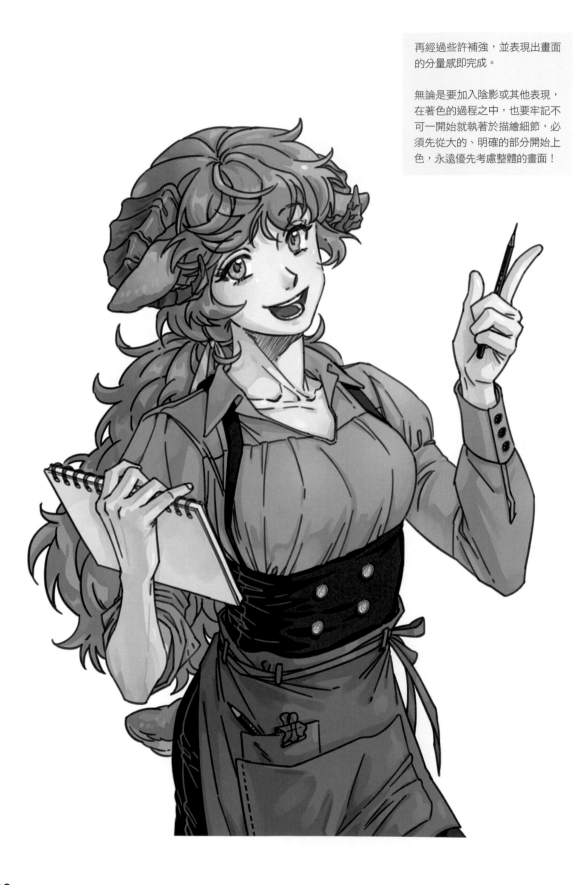

再經過些許補強，並表現出畫面的分量感即完成。

無論是要加入陰影或其他表現，在著色的過程之中，也要牢記不可一開始就執著於描繪細節，必須先從大的、明確的部分開始上色，永遠優先考慮整體的畫面！

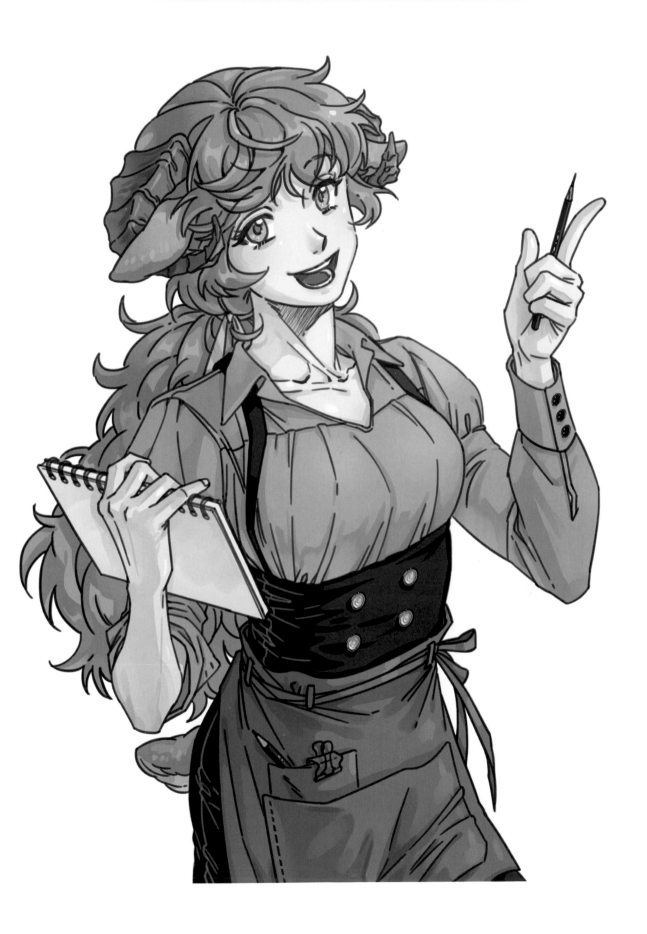

韓國繪師的
人物插畫重點學習筆記

出　　　　版／楓書坊文化出版社
地　　　　址／新北市板橋區信義路163巷3號10樓
郵 政 劃 撥／19907596　楓書坊文化出版社
網　　　　址／www.maplebook.com.tw
電　　　　話／02-2957-6096
傳　　　　真／02-2957-6435
作　　　者／金瑜璃
翻　　　譯／林季妤
責 任 編 輯／王綺
內 文 排 版／楊亞容
校　　　　對／邱怡嘉
港 澳 經 銷／泛華發行代理有限公司
定　　　　價／420元
出 版 日 期／2022年7月

國家圖書館出版品預行編目資料

韓國繪師的人物插畫重點學習筆記／金瑜璃
作；林季妤翻譯. -- 初版. -- 新北市：楓書坊
文化出版社, 2022.07　面；　公分

ISBN 978-986-377-783-0（平裝）

1. 插畫　2. 繪畫技法

947.45　　　　　　　　　111006725